Le Corbusier

柯布

建築界的畢卡索
二十世紀最重要的建築大師
又譯作**柯比意**

施植明 **著**

目錄

【前言】

二十世紀的建築傳奇人物——柯布

一開始對柯布（Le Corbusier, 1887-1965）的了解與絕大部分學建築的人一樣，將他與萊特（Frank Lloyd Wright, 1867-1959）、葛羅培斯（Walter Gropius, 1883-1969）、密斯（Ludwig Mies van der Rohe, 1886-1969）視為是所謂的現代建築第一代大師。相較於萊特的草原建築與有機建築、葛羅培斯的包浩斯學校以及密斯用金屬與玻璃表達「少即是多」的極簡美學，柯布往往被冠上主張「住宅是居住機器」的機械美學[1]。

等到大三修過近代建築史之後，才漸漸發現柯布在二十世紀建築所具有的影響力。以機能主義為基礎的現代主義建築與都市計畫，在六〇年代開始受到質疑，葛羅培斯與密斯移居美國之後，放棄了原先的社會主義理想，並完全融入資本主義市場體系，最後淪為形式主義的推手，成為倡導後現代建築的人所攻擊的對象[2]；相較之下，柯布仍然成為許多年輕建築師所學習的對象，其中最著名的莫過於紐約五人（New York Five）對柯布在二〇年代設計的別墅造型所作的詮釋[3]。

我在巴黎進修期間，除了實地參觀了柯布在法國的作品之外，柯布也成為我在修習論文指導教授布東（Philippe Boudon）所開的「仿效式設計課程」的學習對象。當時一起修課的同學們對於我的選擇感到十分驚訝，一方面是，對法國建築系的學生而言，大家會覺得對柯布的了解應該是必備的常識，研究柯布似乎欠缺挑戰性；不過另一方面，布東最早的成名著作就是探討柯布設計的貝沙克住宅社區[4]，要在布東面前談柯布，就如同在關公面前耍大刀——自找苦吃。在雙重的外在壓力下，透過與老師以及同學的討論過程中，讓我對柯布有更深入的認識。

從《邁向建築》[5]與《雅典憲章》[6]的翻譯工作中，又讓我接觸到了柯布的另一個面向——將建築視為志業的抱負，讓柯布的作品可以從滿足實質層面的需求提升到精神層面的追求。在有限的實踐機會裡，他試圖在

一個作品中呈現許多想法,而不是將一個單純的想法發揮到極致,正因為如此,使得他的作品提供了可以進一步詮釋的空間。

對業主而言,柯布絕對不是一個可以信賴的建築師,因為他所關心的並不是為業主解決問題,而是開拓符合時代精神與富有前瞻性的心智表現。挑戰現有工程技術的極限,讓他的設計經常為業主製造不少的問題。例如屋頂花園的構想,使得他所設計的別墅絕大部分都有漏水的問題,不過如同烈士的倒楣業主,便成為驅動工程技術進步最直接的一股力量;因此柯布的作品並不在於滿足個人需求,而是標示時代意義。

國外有關柯布的書不勝枚舉,他的作品與思想也成為著名的建築史論學者的研究議題。尤其是柯布本身也勤於寫作表達理念,自己出版的著作就超過五十本以上,讓大家可以從許多的面向,不斷地去探討這位二十世紀的建築傳奇人物。由於國內對柯布的認識仍相當有限,本書試圖以年代為主軸,透過柯布少年的成長過程、旅行的學習經驗、初期在家鄉的發展,以及定居巴黎之後展開的輝煌職業生涯過程的波折,配合每個時期的重要作品與主要思想作全面性的介紹,希望提供讀者能對這位大師有兼具廣度與深度的認識。

1. Peter Blake. The Master Builders: Le Corbusier, Mies van der Rohe, Frank Lloyd Wright. New York, London: W. W. Norton & Company. 1960/1996.
2. Charles Jencks. Modern Movements in Architecture. London: Penguin Books. 1973/1985.
3. Five Architects: Eisenman, Graves, Gwathmey, Hejduk, Meier. New York: Oxford University Press. 1972/1975.
4. Philippe Boudon. Pessac de Le Corbusier. Paris: Dunod.1969.
5. Le Corbusier, Vers une architecture, Paris, Vincent, Freal, 1923.(施植明 譯,邁向建築,台北,田園城市,1996。)
6. Le Corbusier, La Charte d'Athènes, Paris, Plon, 1941.(施植明 譯,雅典憲章,台北,田園城市,1997。)

01

少年的啟蒙教育

查理 - 艾杜阿‧江耐瑞（Charles-Edouard Jeanneret），亦即勒柯布季耶（Le Corbusier），大家慣稱的柯布（Corbu），1887 年 10 月 6 日晚上 9 點左右，在瑞士西北部與法國相鄰的內夏特爾（Neuchâtel）州郡所屬的小鎮拉秀德豐（La Chaux-de-Fonds）瑟荷街 38 號出生【1-3】。

在家中稱為艾杜阿（Edouard）的柯布排行老二，比哥哥艾爾柏（Albert）小兩歲。父親為喬治‧艾杜阿‧江耐瑞 - 吉斯（Georges Edouard Jeanneret-Gris），將原本複姓改成江耐瑞 - 裴瑞（Jeanneret-Perret）以紀念太太的家族，在鐘錶業擔任錶殼雕刻師。母親為瑪麗‧裴瑞（Marie-Charlotte-Amelie Perret）是極富有天分的鋼琴家，在當地教導社會菁英彈奏鋼琴，是當地音樂協會的創始人之一，兩個小孩從小便在音樂環境中成長，讓艾爾柏從小便立志成為音樂家，也對柯布後來發展模矩（Modulor）的想法產生重大的啟發【4】。

1. 拉秀德豐

2. 瑟荷街 38 號

3. 出生地點的紀念標示

從十六世紀受宗教迫害的克爾文教派（Huguenots）由法國逃避到瑞士定居，在位居兩條橘哈（Jura）山脈之間、海拔 1000 公尺山谷的小鎮拉秀德豐（意指山谷盡頭的牧場），建立鐘錶製造業的重鎮以來，拉秀德豐一直是受宗教與政治迫害人士的天堂，烏托邦主義者盧梭（Jean-Jacques Rouseau）、無政府主義者巴古寧（Mikhail Bakunin）與克羅波特金（Pëter Alekseevich Kropltkin）都曾來此避難。馬克斯在《資本論》中也提及此地並

2

3

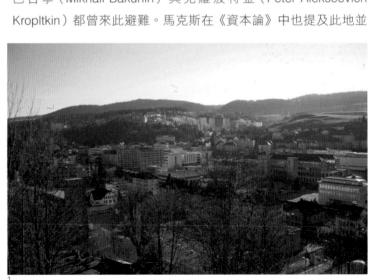

1

加以肯定。1871 年巴古寧與馬克斯決裂之後，到拉秀德豐定居時，受到當地居民的支持，並創辦一份名為《前衛》（L'Avant-Garde）的政治評論雜誌，當時江耐瑞家族也是支持者。曾祖父輩曾參加內夏特爾脫離普魯士統治的獨立運動而死於獄中，族中也有人是 1841 年革命成功的領導人之一，這些家族事蹟都讓柯布從小引以自豪。

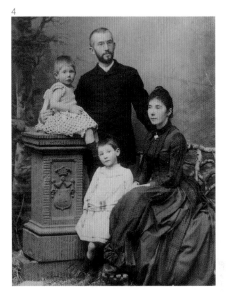

1891 年，三歲的艾杜阿進入福祿貝爾（Froebel）教學的幼稚園，開始玩福祿貝爾積木（Gifts），運用純粹幾何形體堆積木的經驗，似乎對他日後強調基本幾何形體的組合關係有所關連。從父親日記的記載中得知，艾杜阿的體力較哥哥來得弱，雖然天性聰明，不過性情古怪，而且具有叛逆性格，成績名列前茅倒是讓父親引以為傲[1]。

4. 全家福照片
5. 勒普拉尼耶自畫
6. 拉秀德豐市府廣場的共和紀念雕像，勒普拉德尼耶作品 1910

克紹其裘

從十八世紀便以鐘錶工業為主的拉秀德豐，直到 1970 年代，每年仍出口 4400 萬支手錶，占全球將近一半的產量。1873 年成立的拉秀德豐藝術學校，主要目標便在於訓練鐘錶雕刻人才。1901 年，十三歲的艾杜阿開始進入該校就讀，花了三年的時間學習鐘錶雕刻技術。此項技藝需要非常細心的操作技術，否則稍有不慎，將使得昂貴的金或銀質的錶面損毀。視力不佳的艾杜阿並不適合從事亟需要好眼力的鐘錶雕刻工作，年輕的教師勒普拉德尼耶（Charles L'Eplattenier）便引導他朝向建築領域發展，不過當時的柯布則自許成為畫家。

內夏特爾出生的勒普拉德尼耶，在布達佩斯的應用藝術學校以及巴黎美術學校與裝飾藝術學校，研習繪畫、雕塑與建築，曾到義大利、突尼西亞、德國與倫敦旅遊。1897 年，二十三歲的勒普拉德尼耶進入拉秀德豐藝術學校任教，1903 年成為校長，直到 1914 年辭職為止【5,6】。

經由結識當時從英國搬遷到內夏特爾定居的彩色玻璃藝術家希

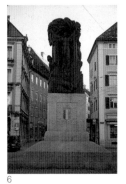

登（Clement Heaton），勒普拉德尼耶得知英國藝術與工藝運動的發展，並研讀瓊斯（Owen Jones）、羅斯金（John Ruskin）、莫里斯（William Morris）與克瑞恩（Walter Crane）等人的著作，加強了他認為「設計的基礎教育必須從研究自然開始」的信念。

在勒普拉德尼耶的引導下，讓柯布不至於局限在狹隘的鐘錶雕刻技藝的磨練，得以進入寬闊的視覺藝術領域。勒普拉德尼耶認為，具有生命力的美學原則根植於對自然的理解，不只是外觀上的模仿而已，而是在結構性層面上的理解。柯布曾說明此種強調研究自然的想法：「老師曾說：自然是最具有啟發力的與最真實的，應該是支持人類創作的來源。不過我們不應該像風景畫家一樣只是描繪外觀形貌，應該深入探究隱含在其中的原因、形式與充滿生命活力的發展，並且在創造裝飾時能加以綜合。裝飾在他的構想中具有更高的層次，如同一個小宇宙一樣。」[2]

另一方面，由於柯布的父親身為當地的瑞士阿爾卑斯山俱樂部的理事長，經常帶著兩個兒子一起登山[3]。幼年隨父親在阿爾卑斯山上走透透的過程，不僅獲得了體力的磨練，也養成對自然敏銳的觀察力。對植物與鳥類，在形態與顏色上有深入的研究【7】。

自然與幾何

勒普拉德尼耶在學校的畫室裡收藏了一些書籍，讓年輕學子得以透過閱讀開拓視野。柯布在 1929 年時便談及：「老師為我打開了藝術之門。我

7. 自然的觀察與描繪 / 蜥蜴

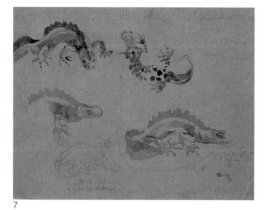

們與他一起研究各個時代與國家的傑作。我仍記得在繪圖教室裡一個簡單的書櫃存放著有限的書籍，就在這間教室裡，老師匯集了我們所需的精神糧食。」[4]其中瓊斯的《裝飾文法》、葛拉瑟（Eugène Grasset）的《裝飾構圖方法》以及羅斯金的一些著作，成為他們當時學習的重心[5]。

在《裝飾文法》中，瓊斯強調：「裝飾是紀念性建築最關鍵的因素。」而且「從一幢建築物的裝

飾，我們可以更確切地判斷出藝術家在作品之中所投入的創造力……在裝
飾上所表現的企圖心，也可看出建築師同時也是藝術家。」[6] 瓊斯相信，
自然法則提供設計者無窮盡的探索泉源，新的裝飾可以從探究自然有機體
的結構中產生。「經由研究隱含在過去的作品中的原則……可以引導我們
創造出同樣美麗的形式。」[7] 如果能夠體會自然法則的話，就能避免令人
感到乏味的模仿，進而引導向藝術的另一種境界。在書中透過對樹葉與
花卉的進行形式分析，因此，每個文化所形成的特殊裝飾，都是來自於
對當地的自然所作的轉換而產生，例如埃及的圓柱，便是從尼羅河的植
物──蓮花與蘆葦──轉換而來。勒普拉德尼耶也主張，真正能表現橘拉
地區的形式，必須從當地的岩層與針葉樹經由抽象化過程中獲得【8, 9】。

相較於瓊斯以冷靜的態度分析自然形式的法則，羅斯金則帶著浪漫的個
人色彩，洞察自然有機體的結構與成長。羅斯金在 1884 年出版的《繪畫
元素》中強調樹成長的四項法則：
(1) 由具有生命力的根部長出樹幹。
(2) 在根部或是與根部連結的地方，放射狀或是從一些特定的
 點出現生命力的趨勢。
(3) 每一根樹枝可以根據本身的需求，自由地尋找自己的求生
 之道與幸福，在遊戲與工作中呈現出不規則的行動──向
 外延伸以便從光線與雨水獲得必需的滋養，在其他的樹枝
 堆中爭取足夠的呼吸空間，利用糾結與聚集讓本身更堅
 固，以便支承盛開的花朵；或是到處玩耍，如同閃爍不定
 的陽光，誘惑著不知道往哪裡生長的新芽朝向未來的生命。
(4) 在某種限制之下，每根樹枝必須維持一定的長度，表現出
 與其他樹枝相處之道的友善與友愛。[8]
此種擬人化的自然觀察而產生的樹的成長法則，成為導引柯布
早期對自然觀察的繪畫最主要的基礎所在。

從目前保存在巴黎柯布基金會的速寫簿中所留下的幾千張圖
畫，可以看出，從小養成動手畫出所觀察到的心得，成為柯布
一生都在運用的方法。他在晚年出版的畫冊前言中談到：「當
我們動手畫時，便會逼自己很用心地觀看所要描繪的對象，所

8. 抽象化的自然圖案 / 松
柏（17×13.5cm）
9. 幾何化的自然圖案 / 毬果
（21.3×27.4cm）

8

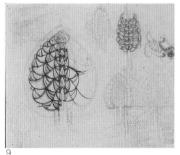

9

10. 懷錶表殼雕刻
1906

11. 太陽神阿波羅與
蛇魔女梅杜莎，出
自《人類之家》/
簡圖 1942

看到的一切將永遠留在記憶中。繪畫不僅是創新也是創造。要創新之前必須先仔細觀察……繪畫是一種語言、科學、表現方式與傳達思想的工具。藉由表現客體的形象，繪畫可以成爲包含所有必要元素的資料，足以讓我們在客體消失時仍能喚起記憶……繪畫不需要任何的文字或口頭的説明，便可以讓思想完全融入其中。繪畫幫助思想得以整合、具體化並且可以更進一步發展。」[9]

羅斯金融入道德價值觀的思想，強調體會自然法則與藝術作品的誠實表現；葛拉瑟在《裝飾構圖方法》中，強調從自然形式中整理出抽象的幾何形式，以達到追求裝飾的和諧原則；以及瓊斯主張，所有的裝飾必須以幾何的建構關係作為基礎……這些思想深深烙在柯布心中。

從 1906 年在米蘭參展的懷錶錶殼設計，以對稱的幾何形式表達抽象化的岩層形成穩定的基座，上方則以不規則的形式呈現蜜蜂停在花朵上的圖案，將自然的與幾何的形式融合在一起，可以看出，柯布當時已試圖結合從自然觀察所得到的形式，以及運用幾何所發展的構圖秩序【10】。如同 1942 年所畫的太陽神阿波羅與蛇魔女梅杜莎結合的圖像【11】，代表理性與感性的交織，試圖將自然的形體加以轉換，形成具有幾何秩序的形式，正是他一生所秉持的藝術原則。

以「柯布少年啟蒙時期」作為博士論文研究主題的特納（Paul Turner）從柯布少年時期的藏書中發現：波文沙爾（Henri Provensal）在 1904 年出版的《明日的藝術》以及許荷（Edouard Schuré）在 1908 年出版的《大行家》，是在秀德拉豐的成長期間對柯布產生重大影響的兩本書[10]。波文沙爾在書中主張，藝術的任務在於將精神與物質融合在一起，並認為建築是「造型的戲劇……由實與虛、光與影而形成」。與柯布在《邁向建築》中認為「建築是在陽光下將量體巧妙地加以組合的遊戲」的説法如出一轍。

正如波文沙爾在《明日的藝術》中強調，知識份子必須肩負崇高的使

命，發掘心靈的真理並將之揭露給世人。《大行家》的作者許荷也和羅斯金一樣，相信精神凌駕於物質之上的唯心論，在書中探討 8 位偉大的先知，包括：印度的喇嘛、印度教的牧牛神（Krishna）、古希臘的眾神使者（Hermes）、摩西、奧菲斯（Orpheus）、畢達格拉斯、柏拉圖以及耶穌。許荷特別強調，畢達格拉斯以「數」的概念解釋宇宙現象的主張，最符合現代思想，讓人聯想起柯布後來在建築物中經常運用由數學發展的構成系統以及「模矩」的主張。

建築的召喚

柯布當時就讀的藝術學校原先成立的主要目的，雖然在於培養鐘錶工業所需的雕刻匠師，不過勒普拉德尼耶在 1903 年接任校長之後，面對鐘錶製造逐漸朝向工業化發展的趨勢，同時手錶已經開始銷售全世界，必須重新界定學校在專業養成教育所應扮演的角色。他認為，設計者不僅必須了解工業生產的需求與問題，長久以來用於製造鐘錶的裝飾技術也必須提升到新的境界，同時也希望，將地方性的學校提升為如同德國達姆城（Darmstadt）成為領導新藝術發展的城市一樣。

12. 拉秀德豐，樸葉瑞爾區
13. 拉秀德豐：勒普拉德尼耶別墅／當地建築師夏帕拉茲設計 1902

1905 年，勒普拉德尼耶開始在學校開設「藝術與裝飾的高級課程」（Cours Supérieur d'Art et de Décoration），提供優秀的畢業生繼續學習的機會。柯布與十四位學生成為第一批修讀此課程的學生。在學期間，勒普拉德尼耶刻意的導引柯布朝向建築發展，並讓年僅十七歲半的柯布有機會獲得法雷別墅（Villa Fallet）的委託設計，為他開啟了建築生涯之路。

12

業主法雷（Louis Fallet）是當地的珠寶商，擔任校方董事會的委員。在與勒普拉德尼耶住家相鄰的基地上，法雷請勒普拉德尼耶幫忙設計此別墅。勒普拉德尼耶則將此設計案交由柯布負責，並請當地的建築師夏巴拉茲（René Chapallaz）

13

14

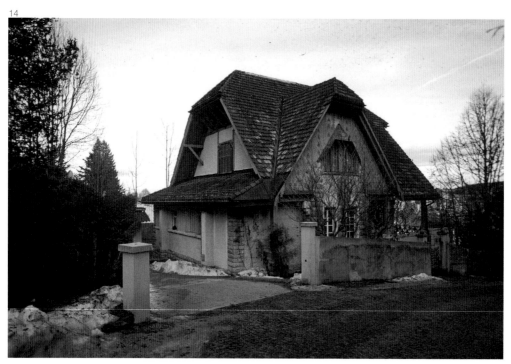

14. 法雷別墅／外觀
1907

加以協助，當時的同學也一起幫忙設計裝飾圖案，讓柯布的想法得以實現。

基地位於可以俯瞰鎮上與山谷的小山丘樸葉瑞爾區（Pouillerel district），非常具有鄉野的特色【12, 13】。由於拉秀德豐在 1794 年發生大火，讓小鎮的風貌幾乎完全毀於祝融，在十九世紀蓬勃發展之際，形成與地形毫不相關的棋盤式的城市平面規畫。井然有序的幾何形式與四周環繞的山巒形成的自然背景，產生強烈的對比效果。相較之下，位於北邊山丘，住著一些藝術家的樸葉瑞爾區，配合地形建造的木造農舍，與自然景色交相融合，仍保存著小鎮原本的風貌。享有陽光、開闊空間與綠意的林間小屋，在柯布幼年心中烙下了理想的居住環境。

由夏巴拉茲設計的勒普拉德尼耶住家也位於樸葉瑞爾區，勒普拉德尼耶有意讓此區成為藝術村。在他的經營下，法雷別墅試圖成為橘拉地域主義建築的作品。內部空間以兩層樓高的梯廳為中心，木質天花與地板的裝潢，搭配精緻手工的 L 形樓梯的木質扶手，由北向的二樓窗戶進入的

光線,更強化梯廳成為內部的重心所在,從西向入口經過通廊引導到梯廳,由此連結南向的客廳與餐廳,西向的廚房與北向的工作間由樓梯下方的空間進入。

外觀運用當地風土建築的語彙,以斜度很陡的出挑屋頂對應冬天的風雪,大塊石材堆高的基座,可以調整的屋簷板,同時能阻擋夏季的曝曬,也能享有冬季的陽光。盡管如此,相較於夏巴拉茲所建造的林間住家而言,仍可看出法雷別墅並非由風土建築的語彙東拼西湊而產生的結果,而是非常具有雕塑性與統一性的作品。同時讓人聯想起樹木、雲朵、松果、光芒與生長力量的裝飾圖案,很顯然受到瓊斯的《裝飾文法》與葛拉瑟的《裝飾構圖方法》主張以幾何化與簡單化的方式轉換自然形式的想法所影響【14, 15】。另一方面,在運用各種材料時,柯布也試圖表達羅斯金所強調的「呈現材料真實的表現」。

雖然夏巴拉茲認為,柯布在法雷別墅所扮演的角色主要在於裝飾上的處理[11],不過實際在工地學習建築的經驗,讓柯布深切感受到材料的重量[16]。「在手中握著一塊石頭與磚頭所感受的重量,以及木頭材料具有驚人的結構強度」是柯布日後經常提及的深刻記憶[12]。不僅點燃了柯布心中的建築火苗,而且從法雷別墅所賺到的設計費,更讓柯布得以展開行萬里路、開拓視野的建築之旅。

15. 法雷別墅 / 牆面與欄杆裝飾 1907

16. 法雷別墅 / 不同材料的組構關係 1907

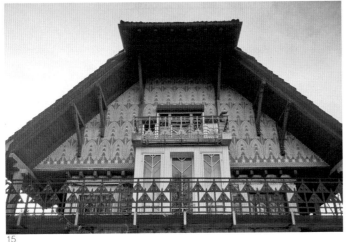

15

16

1. H. Allen Brooks, Le Corbusier's Formative Years. Chicag and London: The University of Chicago. 1997. p.13.

2. Le Corbusier, L'Art Décoratif d'aujurd'hui, Paris: Flammarion,1928/1996 p.198.

3. H. Allen Brooks, 1997. p.12.

4. Œuvre Complète, 1910-1929, p.8.

5. Jones, Owen, The Grammar of Ornament, London, 1856; reprinted by Van Nostrand Reinhold, London, 1972.

 Eugène Grasset, Méthode de Composition Ornementale, 1905

 Ruskin, John, The Elements of Drawing: in Three Letters to Beginners, New York, 1884.

 Ruskin, John, Stone of Venice（法文版，1906）

6. Owen Jones, The Grammar of Ornament, London, 1856; reprinted by Van Nostrand Reinhold, London, 1972, pp.154-155.

7. Jones, 1972, p.156.

8. Ruskin, John, The Elements of Drawing: in Three Letters to Beginners, New York, 1884. pp.194-195.

9. Le Corbusier, Dessins（suite de dessins）, Geneva: les Editions Forces Vives, 1968.

10. Turner, Paul, The Education of Le Corbusier. A Study of the Development of Le Corbusier's Thought 1900-1920. New York & London: Garland, 1977.

 Paul V. Turner, 1987, pp.20-36.

 在幼年時所保存下來的書籍包括：

 慕茲（Eugène Müntz）的《拉飛爾的一生、作品與時代》（Raphael, sa vie, son oeuvre et son temps, Paris, 1900）

 柯靈紐（Maxime Collignon）的《希臘神話圖像》（Mythologie figurée de la Grèce, Paris）

 許荷（Edouard Schuré）的《大行家》（Les Grands Initiés, Paris, 1908）

 克納克福斯（H. Knackfuss）的《米開朗基羅》（Michelangelo, Leipzig, 1903）

 波文沙爾（Henri Provensal）的《明日的藝術》（L'Art de Demain, Paris, 1904）

 羅斯金（John Ruskin）的《翡冷翠早晨》（Les Matins à Florence, Paris, 1906）

 丹恩（Hippolyte Taine）的《義大利之旅》（Le Voyage en Italie, Paris, 1907）

 （Paul V. Turner, 1987, pp.18-19）

11. 參看Geoffrey H: Baker在1941年曾經訪問夏巴拉茲的談話。

 Geoffrey H: Baker, Le Corbusier - The Creative Search, London: E &FN SPON, 1996. p.62.

12. Le Corbusier, Quand les Cathédrales étaient blanches, 1936.

 Le Corbusier; Mise au point, 1965.

02

行萬里路的自我學習

法雷別墅完工之後，柯布展開透過旅行自我學習的方式。在四年中，首先前往建築人士都會造訪的義大利二個月；然後有四個月在維也納、二十一個月在巴黎；1910 年間兩次返回家鄉，總共停留的時間不到四個半月；隨後又有一年的時間在德國；最後以七個月進行東方之旅。在這段期間的冬季時，他採取定點的方式留在城市，包括維也納、巴黎與柏林，夏季則進行隨機的旅行。

從與家人、恩師普拉特尼耶、友人黎特（William Ritter）與杜柏（Max Du Bois）往返的上百封書信中，記錄了柯布在旅行中所受到的衝擊與得到的成長【17】。旅行觀察的筆記、所畫的速寫以及從 1910 年之後開始利用相機拍攝的照片，也保存了柯布如何以行萬里路自我學習的方式，跳脫瑞士小鎮的地方文化，開展放眼歐洲的寬闊視野。

北義大利之旅

柯布帶著羅斯金的《佛羅倫斯早晨》¹ 以及丹恩（Hippolyte Taine）的《義大利之旅》² 與藝術學校高級班課程的同窗好友貝漢（Léon Perrin），在 1907 年 9 月 3 日前往義大利，展開首次的自助旅行與孤寂的心靈之旅。雖然有貝漢相伴，不過柯布在後來談及這段旅行的回憶時，卻總是強調單獨在 65 天的行程中，走訪義大利北部的 16 個城市，包括：西恩那、比薩、佛羅倫斯、威尼斯、巴多瓦（Padova）與拉維納（Ravenna）……等地。

一路上，柯布以水彩畫與速寫臨摹許多名畫，並描繪雕塑與馬賽克的裝飾圖案。在羅斯金書中探討喬托（Giotto）發展佛羅倫斯壁畫的引導下，讓柯布對喬托的艾雷那祈禱堂（Arena Chapel）、多納特羅（Donatello）在巴多瓦聖者廣場上的雕像（Gattamelata）以及拉維納的裝飾，留下深刻的印象。他所描繪的建築物經常表現出裝飾與細部的處理，如同羅斯金的描繪方式，在圖像旁加上詳細的分析記錄。

由於羅斯金在書中對佛羅倫斯的建築著墨不多，在缺乏導引下，柯布對三度空間建築藝術的體驗，顯然不及二度空間的圖像與裝飾。在 9 月 21

日寄給恩師勒普拉德尼耶的信中，便以天真的口吻提及：「佛羅倫斯的建築看起來好像不是很精采，是不是這樣呢？還是比薩令我過於著迷的緣故？市政廳舊王宮（Palazzo Vecchio）雖然是無與倫比的傑作，不過卻很難加以研究，其中有一股抽象的力量，是不是？我難道不應該專注欣賞繪畫作品（臨摹拉菲爾或波提切利的作品可能對我比較有用），還是，這麼做是不對的，而應該描繪更多的宮殿建築？您的隻字片語將會給我莫大的助益。」[3] 受到羅斯金強調裝飾是營造物（Building）得以提升成為建築的主要關鍵所影響，柯布此時對於「學習繪畫與雕塑是學習建築的基礎」仍深信不疑。

相較之下，柯布對於丹恩在《義大利之旅》所提及的一些比較強調古典建築美學的觀感，則有不同的體驗。丹恩筆下讚賞的比薩白色大理石教堂，在柯布眼中，則是充滿豐富色彩且隨時間不斷改變色澤【18】。不過丹恩在書中不斷強調藝術品與自然之美的區別：藝術品的美感是在種族、環境與風潮的脈絡中產生的結果；自然之美則超越藝術品的美感，無法加以分析，其特質或許可以說是足以令人感動的崇高（sublime）。他認為，古典建築最簡單的、幾乎沒有裝飾的、純粹的量體，最足以表達建築之美；建築必須是具有表現性的藝術，不僅隱含著藝術家的情感與真誠，同時也能讓觀賞者感同身受。諸如此類的一般性藝術與建築美學想法，在柯布心中留下深刻的印象，並流露在日後的論述中。

這趟旅行途中所乘坐的火車，雖然經過了文藝復興後期的建築大師帕拉底歐（Palladio）之城維茜查（Vicenza），不過柯布並未在此停留參觀大師

17.柯布畫的黎特畫像 1916

18.北義大利旅行／速寫（25.3×34cm）

17

18

作品。對於後來強調運用規線（tracés régulateurs）的柯布而言，刻意忽略這位善於運用數學作為形式構成法則的古典建築大師，是相當令人奇怪的事。其中的原因可能出在過於信服羅斯金的緣故。即便在威尼斯時，柯布也完全遵循羅斯金的觀點，欣賞領主宮的裝飾與自然形體之間的轉換關係。如果能夠突破羅斯金對古典建築的禁忌，柯布就不會對聖馬可廣場對岸由帕拉底歐設計的聖‧喬治大教堂所具有的古典建築魅力無動於衷。

羅斯金在《佛羅倫斯早晨》建議讀者，可以利用傍晚前往佛羅倫斯附近的賈魯佐（Galluzzo）艾瑪修道院（Chartreuse d'Ema）瞻仰多納特羅之墓，並能在暮色中體驗修道院的生活。柯布在 9 月 15 日下午依照羅斯金的指引前往參觀時，意外發現了他心中理想的居住空間形態——融合個人與群體生活的修道院空間配置，是這趟旅行讓柯布留下最深刻印象的建築體驗【19】。

柯布在寫給父母的家書中提及：「昨天我去看了艾瑪修道院……在那裡，我發現了解決工人集合住宅的獨特構想。不過要想完全複製當地的地景，則是非常困難的。喔！住在這裡的修士真是幸運之人！」[4] 在寫給勒普拉德尼耶的信中也說：「我願意一輩子生活在他們所稱的修士小間。這是救濟院或公社的解決之道，或甚至是人間天堂。」[5] 柯布並在心中許下日後一定要再來此地重遊的願望。

19. 艾瑪修道院

維也納之旅

1907 年 11 月 7 日，柯布與貝漢從義大利東部搭船橫渡亞得里亞海，由克羅埃西亞進入匈牙利，在布達佩斯停留三天，留下惡劣的印象之後，前往維也納停留四個月。由於勒普拉德尼耶認為，在昔日奧匈帝國首都維也納分離派（Wiener Sezession），是繼倫敦的藝術與工藝運動，以及布魯塞爾、濃西（Nancy）與巴塞隆納的新藝術（Art Nouveau）之後，所發展的現代藝術風潮。雜誌上刊登華格納（Otto Wagner）、霍夫曼（Josef Hoffmann）與歐布黎希（Josef Maria Olbrich）所設計的作品

20 維也納：郵政儲蓄銀行／建築師華格納 1906

21 布魯塞爾：史多克雷特宮／建築師霍夫曼 1911

22 維也納：分離派展覽館／建築師歐布黎希 1898

【20-22】，更加強了一般人對文化之都人文薈萃的印象，因此勒普拉德尼耶鼓勵柯布，把握機會實地參觀這些作品，以學習當代設計。不過當柯布到了維也納之後，卻感覺這些作品並沒有像原先在雜誌看到的那麼動人，真正吸引他的，反而是音樂之都的歌劇與音樂會表演。

事實上，柯布剛到維也納時，原本很積極的想申請藝術或建築學校繼續進修，並且到建築事務所從事兼職工作。不過當地學校的申請手續需要原就讀學校的成績單，而且詢問過程感受的冷漠對待，讓柯布頗為灰心。

經過好幾天的打探，才知道霍夫曼是在藝術工藝學校任教而非美術學院，雕刻家梅茲納（Franz Metzner）在 1906 年已經遷居萊比錫，原先以為聽過的室內設計師寇婁曼（Kouloman），真正的姓氏應該是莫查（Kouloman Moser）。缺乏正確的訊息，應該是導致柯布覺得在維也納處處不順心的主要原因。

在勒普拉德尼耶一直敦促下，柯布終於去看

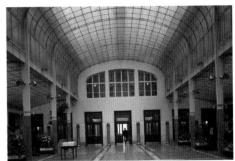

20

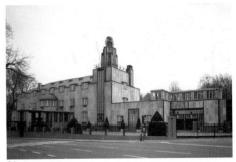

21

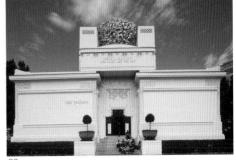

22

了華格納的作品，不過卻調侃華格納好像是在蓋煤氣庫房的工程師，而且所謂的高雅的維也納風格，在柯布的眼裡卻像似「廁所」或「荷蘭廚房」[6]。同樣也是在恩師的施壓下，柯布以敷衍了事的態度，利用星期六下午探詢了六家建築事務所是否有兼差的機會，結果當然是完全沒有機會。這時柯布索性決定與同行的貝漢一起在雕刻家斯特莫拉克（Karl Stemolak）私人畫室學畫人體。頓時這兩位年輕人在異鄉找到了如同在拉秀德豐的勒普拉德尼耶。

不過在家鄉的勒普拉德尼耶則繼續指引柯布朝向建築發展，在他的安排下，對柯布設計的第一幢別墅感到非常滿意的業主法雷，介紹了兩位親戚：史托札（Albert Stotzer）與賈克梅（Jule Jacquemet），讓柯布為他們設計兩幢別墅，而且基地正好位於法雷別墅附近。柯布就在正值冬季的維也納期間所承租的簡陋房間裡，進行這兩幢相鄰的家鄉別墅設計案，透過郵件傳送圖面，並交由夏巴拉茲負責監造下完成。

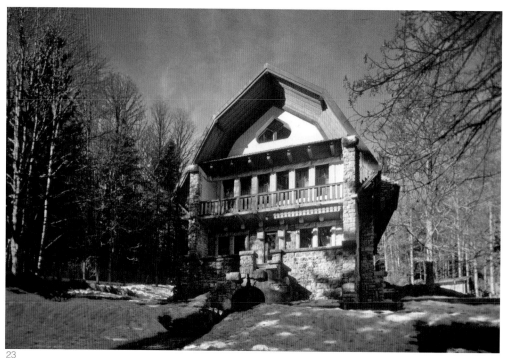

柯布設計的這兩幢別墅非常相似，由石材與石灰泥牆搭配斜屋面的建築
形式，所展現的企圖心遠超過原創力。從傳送回去的原始圖面可以看
出，他用心處理許多細部的裝飾，不過由於經費的考量，在建造時省略
了許多的裝飾【23, 24】。

柯布在結束這兩幢別墅的設計之後，正準備離開維也納之前，終於在事務
所與霍夫曼見了面。據柯布的回憶[7]，霍夫曼對其所畫的作品相當賞識，
並願意提供他工作機會，不過柯布認為自己的作品欠缺對自然的情感，並
且在構造上出現不誠實的表現，回絕了到霍夫曼事務所工作的機會。

柯布當時下定決心要加強技術方面的知識，同時也受到當時正在維也納
演出的普契尼波西米亞人歌劇中呈現的巴黎藝術氣氛所吸引，毅然決定
前往巴黎。不過在家書與寫給勒普拉德尼耶的信中，卻不敢直接告知，
反而佯稱希望能獲得進一步的指引。不料，也準備一起同行的貝漢，已

23. 拉秀德豐：史托
札別墅 1908
24. 拉秀德豐：賈克
梅別墅 1908

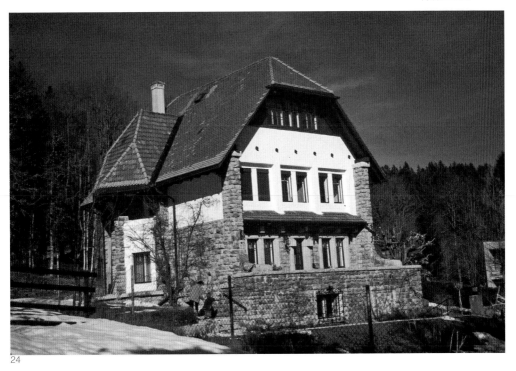

24

經先通知家人即將出發到巴黎，使得被矇騙的勒普拉德尼耶非常不悅。在柯布連續寄出兩封請罪的信之後，終於得到勒普拉德尼耶的諒解，並帶著恩師的祝福啟程 [8]。

巴黎之旅

史多札與賈克梅別墅的設計圖完成之後，勒普拉德尼耶原本希望柯布能前往德勒斯登（Dresden），不過柯布卻從慕尼黑經過紐倫堡、史塔斯堡與濃西，在 1908 年 3 月下旬抵達巴黎【25】。當時巴黎主流的藝術文化，完全在法國美術學校（Ecole des Beaux-Arts）的學院勢力形成的文化霸權所掌控，不像布魯塞爾有侯塔（Victor Horta）、阿姆斯特丹有貝拉赫（Hendrik Petrus Berlage）、維也納有華格納與霍夫曼，推動新的建築風潮。

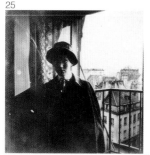

不過拉布魯斯特（Henri Labrouste）、艾菲爾（Gustave Eiffel）與柏羅（Louis-Auguste Boileau）等人，已率先嘗試運用金屬材料。吉馬赫（Hector Guimard）在 1889-1904 年完成巴黎地下鐵車站【26】、翁內比克（François Hennébique）在 1900 年對混

25. 柯布初抵巴黎 / 人像

26. 巴黎：地下鐵車站出口 /
建築師吉馬赫 1900

27. 巴黎：富蘭克林街 25 號
公寓 / 建築師裴瑞 1903

28. 巴黎：莎曼黎丹百貨公司
增建 / 建築師朱丹 19050

29. 巴黎：勞工階級公寓 / 建
築師索瓦吉 1908

30. 巴黎：雷歐姆街 124 號大
樓 / 建築師薛丹 1905

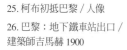

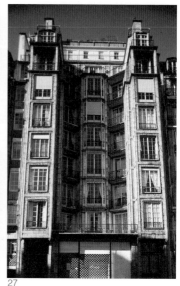

凝土技術的開發、裴瑞（Auguste Perret）在 1903 年運用鋼筋混凝土建造富蘭克林街 25 號公寓【27】、朱丹（Frantz Jourdain）在 1905 年運用金屬與玻璃完成莎曼黎丹百貨公司（Samaritain）的增建【28】、索瓦吉（Henri Sauvage）在 1908 年完成勞工階級公寓……等，都為了巴黎帶來了建築的新活力【29, 30】。

同行的友人貝漢在吉馬赫事務所找到了工作，柯布先到朱丹事務所應徵，雖然他的作品受到讚賞，不過並無法如願獲得工作。索瓦吉事務所願意提供柯布從事裝飾設計的工作，卻被他拒絕。在翻閱電話簿時，無意間看到了熟悉的圖案設計師以及工藝師葛拉瑟的名字，他在 1905 年出版的《裝飾構圖方法》，是柯布在拉秀德豐學校時曾經研讀過的書籍，柯布也試著與他連繫，謀求繪圖員的工作。在看過柯布的作品集之後，葛拉瑟建議柯布，應該學習當代的新技術：鋼筋混凝土，便介紹他到裴瑞事務所求職 [9]。由於所繪的速寫受裴瑞賞識，得到了半天的兼職工作，從 1908 年夏天到 1909 年 11 月，柯布一直在此研習他所欠缺的工程技術。

柯布利用兼職以外的時間到巴黎美術學校旁聽歷史課程，並到博物館自我充實，星期天到羅浮宮專研大師作品，平日則到人類學博物館學習應

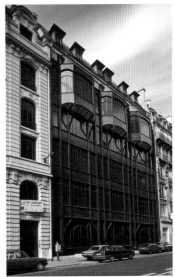

28

29

30

用藝術 [10]。在研究巴黎聖母院的細部處理時，受構造的合理性所吸引，然而複雜的裝飾則讓柯布感到茫然。在裴瑞的指引下，柯布開始接觸維奧勒杜克的《建築對談》與十冊的《法國建築理性字典》[11]，強調建築造型來自於合理的構造形式的論述。

1908 年 8 月 1 日，柯布用從裴瑞事務所工作領到的錢買下了一整套的《法國建築理性字典》。在書中內頁寫下了：「1908 年 8 月 1 日以裴瑞先生支付的薪資買下了這套書，希望藉由學習能創造。」[12] 裴瑞更建議柯布學習數學與靜力學，讓柯布在先前完全由藝術角度出發的造型訓練所培養的感性世界，開始注入理性思考。

在巴黎停留期間，柯布曾經專程到里昂拜訪迦尼耶（Tony Garnier）這位羅馬大獎的得主，雖然 1904 年曾在巴黎展出「工業城」（Cité Industrielle）計畫，不過在當時並未引起重視，直到 1917 年計畫內容才出版，因此柯布應該是從裴瑞口中得知迦尼耶提出的革命性構想。柯布在後來也購得此書，並在《新精神》雜誌發表的文章中引述其中的一些構想；同時在巴黎國家圖書館研讀艾納（Eugène Hénard）在 1903-1906 年間出版的《巴黎變遷之研究》[13]，也啟發了柯布日後提出立體化的城市構想。

波文沙爾的《明天的藝術》，讓在拉秀德豐受教育期間的柯布，自許為人類道德重整的藝術家；在巴黎接觸尼采的《查拉圖斯特拉如是說》[14] 以及瑞楠（Ernest Renan）的《耶穌生命》[15]，則啟發柯布扮演孤獨的先知角色。波文沙爾將藝術與建築視為「由思想而產生的和諧的表現」，反映永恆法則，藝術家扮演如同先知的角色，必須引領大眾朝向心靈的淨化與活力，清教徒的價值觀與胸懷，提供了發展理想主義的與追求心靈的概念最佳的基礎。尼采所描述的孤寂的超人，瑞南強調耶穌經過歸隱山中沉思之後，便將在世間創造真正的神的天國作為人生方向，似乎也在不知不覺中，導引柯布日後試圖扮演先知藝術家的角色。

1908 年 11 月 22 日，柯布在寫給勒普拉德尼耶的信中便強調，他深刻體認「思想的追求是一條孤寂的路程」，並且將來巴黎之後接觸到以構築

術為中心的西方建築主流文化，而對過去專研於裝飾的啟蒙教育感到懊悔的情緒，完全宣洩出來。「您、葛拉瑟、索瓦吉、朱丹……等人都是騙子，完全不懂什麼是建築。」柯布忤逆直率的批評原本受他所崇敬的勒普拉德尼耶，誤導了他對建築的認識：「學習建築的人必須要頭腦清楚，同時也要有追求造型表現的熱愛，必須具備科學知識與內心世界，兼具藝術家與學者。現在我知道了，而你們從來都不曾告訴我這些：先賢會懂得啟迪有心前來求教之人。」[16]

德國之旅

雖然柯布在巴黎停留將近兩年期間過著非常充實的生活，在建築的學習上獲得新的指引，不過在 1909 年底仍回到瑞士家鄉，與早期的同學成立「聯合藝術工作室」（Atelier d'Art Réunis），繼續從事先前在巴黎時所抨擊的裝飾藝術。一年前那封激動的信中所引起的波瀾雖已平息，不過柯布在巴黎受裴瑞尖端工程技術的影響，在此時仍潛伏在勒普拉德尼耶倡導的結合藝術與工藝的理念之中。

勒普拉德尼耶在 1910 年開始引導柯布思考城市規畫的議題時，受到奧地利城市理論家季特（Camillo Sitte）出版的《藝術原則的城市規畫》[17] 所影響，勒普拉德尼耶原本計畫與柯布一起寫一本有關城市建設的書 [18]，不過此種想法一直沒有實現，反而是柯布在 1925 年出版了《都市計畫》[19]。季特在書中強調，非純粹幾何形式操作原則所形成的中世紀都市形態，對基於交通的便利性而形成的軸向性都市空間加以批判，讓柯布見識到有別於秀拉德豐棋盤式街道系統的城市規畫理念。

為了進一步研究德國都市計畫議題，柯布展開了為期一年的德國之旅，不僅一償勒普拉德尼耶在兩年前希望柯布能到德國繼續學習的心願，也讓柯布對建築的熱愛，從羅斯金與維奧勒杜克推崇的中世紀建築，逐漸轉向強調和諧整體比例關係的古典建築，並建立「白色是建築物最適當的顏色」的信念。德國藝工聯盟（Deutscher Werkbund）所倡導的標準化與工業化的觀念，更成為柯布日後思考問題的主要方針。

柯布預定在德國慕尼黑駐留六個月，在出發之前，1910 年 4 月 7 日先走
訪了卡爾斯魯、斯圖嘉特與烏爾（Ulm），在慕尼黑拜會曾經擔任德國藝
工聯盟會長的建築師費雪（Theodor Fischer）時，雖然無法提供他工作
機會，不過費雪的熱情則讓柯布感到非常窩心，除了邀他到家裡用餐與
參與各種活動之外，並建議柯布去見一些德國的建築師、設計師以及博
物館人士 20。

同樣也是在的費雪引介下，柯布認識了在內夏特爾出生的黎特（William
Ritter），比柯布年長二十歲的這位瑞士同鄉，曾先後在內夏特爾、佛萊
堡（Fribourg）、多爾（Dole）、布拉格、維也納以及佛羅倫斯求學，在
1901 年到慕尼黑定居，從事音樂與藝術評論的工作。才華洋溢的黎特很
快成為能夠幫柯布解惑的良師益友，並讓柯布「漸漸地開始找到自我，
並發掘生命中唯一能倚靠的就是自己的力量」21。

柯布在抵達慕尼黑兩個月後，便獲得母校正式的經費補助，進行德國應
用藝術演進的研究，主要的研究重心放在 1907 年所成立的藝工聯盟的
發展。為了收集藝工聯盟的相關資料，柯布在德國境內有兩次長途的旅
行；第一次在 1910 年 6 月，展開走訪柏林、哈勒（Halle）、威瑪、耶
拿（Jena）、紐倫堡與歐格斯堡（Augsburg）；第二次在 1911 年 4 月，
走訪海德堡、法蘭克福、麥茲（Mainz）、威斯巴登（Wiesbaden）、科
隆、哈根（Hagen）以及漢堡。相較於二〇年代柯布對裝飾藝術的痛
恨，此時則興致勃勃的參觀各種裝飾藝術展覽，並收集珠寶、瓷器、包
裝紙、糖果盒以及各種裝飾物品的資料。柯布匯集所參觀的展覽內容，在
1912 年出版第一本著作《德國裝飾性藝術運動之研究》22。

1910 年柯布在柏林期間，曾參觀黑格曼（Werner Hegemann）的「城市
建築」展，接觸了包括德國的費雪、路易・霍夫曼（Ludwig Hoffmann）、
舒馬哈（Fritz Schumacher）以及荷蘭的貝拉赫（Hendrik Petrus Berlage）
等人在二十世紀初期所提出的都市規畫理念。試圖實踐霍華德（Ebenezer
Howard）花園城市構想的英國建築師恩文（Raymond Unwin），在 1910
年出版的《城鎮規畫的實踐》23 也引起柯布的注意，並針對恩文在倫
敦郊區漢普斯德（Hampstead）所完成的住宅進行研究。柯布同時也

對花園城市運動在德國所造成的影響加以重視，尤其是梅貝斯（Paul Mebes）在柏林郊區契任朵夫（Zehlendorf）與黎梅許密特（Richard Riemerschmid）在德勒斯登郊區黑勒羅（Hellerau）所建造的花園城市。

1910 年聖誕節，柯布前往黑勒羅小鎮，參觀建築師特森諾（Heinrich Tessenow）設計的工人住宅社區；由當地政府補助經費而興建的整體計畫，讓工人只需繳納租金就能擁有住家，對柯布日後在思考集合住宅開發的問題產生重大的影響。

在德國停留的這段期間，讓柯布的德語日漸流暢，尤其是 1910 年 10 月中至 1911 年 3 月，柯布在位於柏林近郊的新巴貝爾斯堡（Neubabelsburg）貝倫斯事務所擔任五個月的繪圖員。柯布到事務所時，葛羅培斯（Walter Gropius）已離職。密斯（Ludwig Mies van der Rohe）則在柯布 5 月走訪德勒斯登之前，進入事務所。

柯布在 1910 年 6 月時參觀了貝倫斯設計的德國電器工廠（AEG）【31】，在事務所工作期間，對於貝倫斯能夠負責整個公司的建築物與產品設計，留下深刻的印象，不過相較於在巴黎所得到的成長，柯布則認為：「在貝倫斯的事務所裡，學到的只是一些表面的東西。周遭環境惡劣，自

31. 柏林：德國電器工廠 /
建築師貝倫斯

31

己的生活也很遭，過著沒有意義的生活……除了齊馬曼（Zimmermann）之外，沒有任何的朋友，而且他的藝術修養也不好。」[24]

在黎特的推薦下，柯布閱讀了 1910 年 10 月從日內瓦訂購的《胡耶別墅的對談》[25]，由藝術家善格利亞 - 瓦內赫（Alexandre Cingria-Vaneyre）在 1908 年出版的論文，宣揚古典主義是橘拉地區的固有文化傳統，鼓吹風土建築傳統。善格利亞 - 瓦內赫主張利用大地的顏色，例如：象牙色、橄欖綠、各種赭石顏色。他認為這些顏色應該可以和白色大理石、拉毛的粗灰泥牆搭配，這些顏色也正好是柯布在 1920 年代純粹派畫風時期經常出現在畫作上的色彩。

1911 年尾，柯布在君士坦丁堡巧遇裴瑞時，婉拒了裴瑞提供他重回巴黎的工作機會，決定留在家鄉發展，可能是受到格利亞 - 瓦內赫鼓吹發展地方特色的建築形式的主張所影響[26]。黎特自己所寫的小說《斯洛伐克葬禮》[27] 深入描述斯洛伐克農人生活的狀況，讓柯布認識了巴爾幹地區與近東的文化，驅使柯布展開重要的東方之旅，並且能在旅行中洞察當地的民俗文化特色。

東方之旅

柯布在第二次的德國旅行，將研究德國藝工聯盟的資料收集完成之後，1911 年 5 月 25 日，與來自伯恩、而當時正在撰寫研究葛雷果（El Greco）論文的克利普史丹（August Klipstein），從德勒斯登出發，先到黎特大力推薦的布拉格參觀三天之後，重遊了維也納。雖然維也納的建築仍舊無法引起柯布的興趣，不過在他的速寫簿倒是描繪了維也納工坊（Wiener Werkstätte）生產的家具與室內裝潢。

從維也納搭船沿著多瑙河航行，一路前進，再次造訪布達佩斯，並經由貝爾格勒（Belgrade），到達頗受柯布喜愛的布加勒斯特，其中的原因顯然跟在當地受到黎特友人熱情款待有極大的關係。離開羅馬尼亞之後，便利用各種方式，包括搭火車、騎馬、坐貨車與步行，南下到達保加利亞東北部的港口魯沙（Ruse）搭火車，抵達位於懸崖峭壁上而讓柯布印

象深刻的古都（Veliko Turnovo）。柯布從各種角度描繪並拍攝此城市奇景，並且以鉛筆素描記錄了當地住家室內的連續水平窗帶[28]。在穿越地勢起伏的巴爾幹山區途中，柯布在速寫簿上，除了記錄了當地受土耳其影響的民宅與農民服裝之外，墓園與墓碑也是他喜歡描繪與拍攝的圖像。

離開布加勒斯特八天之後，終於抵達土耳其西部的古城厄狄爾奈（Edirne），參觀了著名的奧圖曼建築師錫南（Sinan）設計的蘇丹瑟林二世回教寺（Selimiye Cami）。為了體驗以傳統的方式抵達君士坦丁堡（即今伊斯坦堡）的感受，兩位年輕人先搭火車再經由公路到達搭船的城鎮（Rodosto/ Tekirdag），當地居民熱情邀請他們到家中渡過愉快的晚宴[29]，隔天便搭乘擠滿人的小船，在波濤洶湧的海上經過三十個小時的折騰之後，終於如願以償。不過柯布剛開始對君士坦丁堡的印象並不好，由於同行的克利普史丹要在伊斯坦堡當地，進行博士論文中探討葛雷果繪畫受拜占庭文化影響的研究，兩人在此停留了將近七個星期，讓柯布有時間慢慢適應、學習如何欣賞東方的城市與生活。

錫南設計的蘇黎曼回教寺（Suleymanie mosque）【32】與拜占庭建築的傑作聖蘇菲亞教堂（Hagia Sophia），這兩幢建築龐大的量體，在柯布眼中所觀察到的是「由正方形、正立方體與圓球體等基本幾何形體所組成」

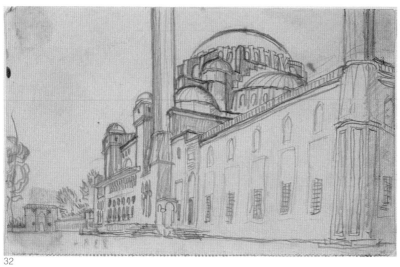

32

32.蘇黎曼清眞寺／速寫（12.4×20.3cm）

30 的回教寺內部空間，也讓柯布領略光線與尺度交織下所產生的震撼效果。不過相較於他在速寫簿上留下大量的街景、民宅與裝飾圖案的記錄看來，柯布顯然對當地的風土民俗與生活更感興趣，甚至已經自覺融入其中。他在離開伊斯坦堡抵達阿陀斯山（Athos）時，寫給黎特的信中便提及：「在伊斯坦堡待了七個星期之後，已經生了根似的，必須很痛苦的去拔除。」31

1910 年 9 月 12 日上午，兩人終於抵達雅典，柯布先在咖啡館裡讀信，並耐心等到夕陽西下的浪漫時刻，才首次登上雅典衛城，在柯布的心靈烙下的強烈意象，一直伴隨著他的建築生涯。在參觀衛城之前，柯布在巴黎時就曾讀過瑞楠出版的小冊子《衛城的祈禱》32，對於書中認為「衛城隱含著深層的理想主義」感同身受。在殘缺的巴特農神廟（Parthenon）與衛城山門（Propylaea），柯布看到了無法令人相信有可能存在的完美境界，多年來一直困擾著他的問題得以一掃而空。

雅典衛城成為柯布將建築視為是「純粹由精神而來的創造」時所代表的最高境界。「兩千年來，凡是目睹巴特農神廟的人，都會感受到建築中決定性的那一刹那。我們也正面對著決定性的那一刹那，在感官上引起了強烈的震撼，不過巴特農神廟隱含的崇高情感與數學秩序，帶給我們莫大的信心。藝術必須具有詩意，由於有意義的情感以及透過精神層面考量所帶來的喜悅，確認了能感動人內心深處的主軸。藝術純粹是來自於精神的創造，最高的境界便在於展現人所能達到的創造巔峰。當人感到富有創造力時，將產生莫大的喜悅。」33

在東方之旅中，柯布並不太重視建築物的結構，在他眼前所呈現的景象，都是由正方形、立方體、圓球或圓柱體所組合而成的抽象完美的幾何形體。白粉牆在陽光下，呈現出鮮明的幾何量體，如同永恆的理想與絕對的表現。相較於北義大利之旅而言，東方之旅的速寫與記錄比較不受羅斯金所影響，不再是個人情緒的抒發或情感的寫照，而是以清晰的數學作為觀察的依據，透過數字與幾何關係，探討古典建築的奧祕。

三百幅繪畫、五百張照片以及六本寫滿了有關速寫文字說明的筆記本，

為這趟豐富的知性之旅留下了珍貴的紀錄。柯布在這次旅行所累積的空間經驗,也奠定日後在巴黎發表有關現代建築論述的基礎,先在《新精神》雜誌上以文章形式發表之後,再集結成《邁向建築》。

克利普史丹因為學校開學先行趕回家之後,柯布則繼續留在希臘參觀古蹟;在 1910 年 10 月 6 日過二十四歲生日時抵達義大利,先前往拿坡里、龐貝古城、羅馬等地,讓四年前北義大利之旅的經驗得以向南延伸。

在返回家鄉發展之前,柯布又再次造訪艾瑪修道院,還了四年前在此許下的心願。柯布希望以其心目中認為將個體與集體生活完美融合的艾瑪修道院,作為歐洲旅行學習的終點,由此展開他建築生涯的起點,其中隱含的象徵性意義,可以在日後的發展中明顯的呈現出來。

1. John Ruskin, Les matins à Florence (法文版,譯者E. Nypels,巴黎:H. Laurens, 1906)
2. Hippolyte Taine, Voyage en Italie, vols 1 & 2. Paris, 1866/1907.
3. H. Allen Brooks, Le Corbusier's Formative Years, p.101.
4. 1907年9月15日的家書。H. Allen Brooks, Le Corbusier's Formative Years, p.301.
5. M. P. M. Sekler, The Early drawings of Charles-Eduard Jeanneret (Le Corbusier) 1902-1908. New York & London: Garland Publishing Inc. 1977. p.192.
6. H. Allen Brooks, Le Corbusier's Formative Years, p.109.
7. Gauthier, Le Corbusier, pp.23-24.
8. H. Allen Brooks, Le Corbusier's Formative Years, p.147.
9. L'Art décoratif, pp.204-205.
10. ibid., pp. 201-209.
11. Edouard Corroyer, L'Architecture romane, Paris 1888
 Viollet-le-Duc , (Entretiens sur l'architecture)
 Eugène-Emmanuel Viollet-le-Duc , Dictionnaire raisonée de l'architecture française du Xie au XVIe siècle, 1854-1868.
12. Paul V. Turner. La Formation de Le Corbusier. Trans. Pauline Choay. Paris:MACULA. 1987. p.64.
13. Eugène Hénard, Etudes sur les transformations de Paris
14. Friedrich Nietzsche, Ainsi parlait Zarathoustra (法文版,Henri Albert翻譯,第十五版,巴黎, 1908)
15. Ernest Renan, La Vie de Jésus. Paris: Calmann-Lévy,1863.
16. H. Allen Brooks, Le Corbusier's Formative Years, p.153.
17. Camillo Sitte, Der Städte-Bau nach seinen künstlerischen Grundsätzen. Wien, 1889. (法文版L'Art de Bâtir les Villes,Camille Martin翻譯,1902)
18. 柯布在1915年將五年來的研究心得整理成《城市建設》(La Construction des Villes),在1992年經由Marc E. Albert Emery重新編排出版。
19. Le Corbusier, Urbanisme
20. 曾先後與德國藝工聯盟的重要人士見面,包括貝倫斯(Peter Behrens)(Hermann Muthesius)

（Karl Ernst Osthaus）（Bruno Paul）（Wolf Dohrn）（Heinrich Tessenow）等人。

21. Œuvre Complète, vol.1, p.8.

22. Le Corbusier, Etude sur le Mouvement d'art decorative en Allemagne

23. Raymond Unwin, Town Planning in Practice

24. Gérad Monnier, Le Corbusier, p.16.

25. Alexandre Cingria-Vaneyre, Les Entretiens de la Villa du Rouet

26. Turner, p.96.

27. William Ritter, L'Entêtement slovaque, 1910 .

28. Œuvre Complète, 1910-1929, p.17.

29. "sur Terre Turque" in Le Corbusier. Le Voyage d'Orient , Paris. 1966.

30. ibid., p.78.

31. 1910年9月10日寄給黎特的信。H. Allen Brooks, Le Corbusier's Formative Years, p.278.

32. Ernst Renan, Prière sur l'Acropole, 1894.

33. Le Corbusier, Vers une Architecture, pp.180-181.

03

從挫敗中學習的創業經驗

柯布在雅典時，一方面沉浸在完美建築國度的喜悅中，另一方面，對未來去向的問題則在內心掙扎著，並與旅行中通信最頻繁的黎特商討。黎特對於柯布最後決定返鄉，擔任恩師的助手並在創設的新部門中任教，給予非常負面的意見，以語帶威脅的口吻，希望柯布能聽從他的意見。不過柯布仍覺得必須返鄉，雖然自己對在家鄉發展的前景也不看好。「我知道自己要走的路。原本回巴黎到裴瑞事務所工作，參與劇場的設計，應該是對我最好的選擇，不過我打算先在家鄉試著飛飛看。那裡雖沒有什麼吸引我的東西，然而所有的一切都支持我。」[1]

「經過七個月的東方之旅，艾杜瓦終於在 11 月 1 日晚上安然返家。他決定在家鄉展開建築職業生涯。」[2] 父親的日記記載著，柯布經過四年的遊歷之後，確定了未來發展方向。從 1911 年底返鄉到 1917 年決定定居巴黎，在五年半的時間裡，柯布先是一方面在勒普拉德尼耶創設的新部門擔任教職，並開始獨立作業，扮演建築師的角色；之後也從事家具與室內裝潢，積極投入繪畫創作與寫作，並開始提出實驗性或未來性的計畫構想。

相較於完全受勒普拉德尼耶影響的少年啟蒙時期，以及透過旅行廣泛接觸外界的自我學習，重返家鄉發展的這段時期所嘗試的各種活動，提供了柯布寶貴的磨練機會，培養了能從挫敗中再站起戰鬥的意志力【33】。

面對挫敗的勇氣

協助恩師勒普拉德尼耶推動藝術教育改革，顯然是驅使柯布返鄉發展的主要原因之一。面對德國以工業化大量生產的方式製造手錶的競爭壓力，勒普拉德尼耶覺得，必須改革藝術學校的教育，強調結合藝術家的感性與工業生產的效率，以解決當地鐘錶工業的危機。1911 年，勒普拉德尼耶在其擔任校長的藝術學校成立了新的部門，聘請從 1906 年開設的「高級課程」畢業的三位得意門生歐貝（Georges Aubert）、貝漢以及柯布擔任教職，貫徹其改革理念。

勒普拉德尼耶親自負責每週十七小時訓練觀察自然的繪畫課程，柯布有

十二小時講授幾何在建築上的應用、自然的裝飾圖案以及形態與顏色的研究，貝漢有六小時專門針對從動物的研究發展裝飾元素的課程，歐貝有十小時的課程負責指導木刻與雕塑。

除了在學校兼職教書之外，三位年輕人也在 1910 年成立的藝術家聯合工作室積極尋求實踐工作的機會【34】。柯布在 1911 年返鄉之後，便擔任藝術家聯合工作室秘書長，當時柯布所用的信紙抬頭印著：查理 - 艾杜瓦‧江耐瑞建築師，在下面註明是藝術家聯合工作室建築師，處理城市工程、鄉村住家、家具、工業營造（鋼筋混凝土）、改建與增建、商店設置、室內設計以及庭園設計等業務。柯布的父親在日記中提到，對兒子太過熱中投入藝術家聯合工作室而無法獨自創業，則表示遺憾 3。

勒普拉德尼耶的教育理念不久之後便遭受質疑，社會民主黨的市長認為，這樣的學校只能製造無法維生的藝術家，並且對於三位年輕人是否能勝任教職也非常懷疑；加上在藝術學校任教的老一輩教師的猜忌，新設立的部門在 1914 年勒普拉德尼耶辭去校長之職便關閉。在與保守的地方勢力爭鬥過程中，在柯布的策畫下，出版 45 頁的小冊子《拉秀德豐的藝術運動》4，駁斥反對新學校的言論，並且運用私人關係，獲得包括巴黎的葛瑟特與吉馬赫、柏林的貝倫斯、慕尼黑的費雪、維也納的羅拉（Alfred Roller）……等各國知名人士的支持。聲勢浩大的聲援活動，盡管無法挽回新部門關閉的厄運，柯布在整個事件中所做的各種努力，已展現出日後面對打擊與挫敗的勇氣。

藝術家聯合工作室在精神領袖勒普拉德尼耶推動藝術教育改革挫敗之後，便逐漸式微，加上許多業主不再透過此組織而直接與柯布接洽業務，在 1916 年便因財務問題而解散。柯布終於能如父親所願，展開獨自創業的建築生涯。

33. 柯布全家福照片／人像
34. 柯布（右一）與拉秀德豐的工作夥伴合影／人像

33

34

獨立職業的建築生涯

柯布在 1906-1908 年間雖然建造了三幢別墅，不過都是透過勒普拉德尼耶的安排，並且在當地建築師夏巴拉茲的技術協助下完成的，往後三年多的時間，便沒有任何的建築作品。1912 年在拉秀德豐為父母設計的住家江耐瑞 - 裴瑞別墅（Villa Jenneret-Perret），為柯布開啟了真正的建築職業生涯。

江耐瑞 - 裴瑞別墅的基地與先前設計的三幢別墅同樣位於樸葉瑞爾區，此幢俗稱「白色別墅」的設計，受到東方之旅所看到的一些建築所影響，柯布在當時寫信給同行的友人克利普斯坦，請他盡速寄來巴爾幹地區的住家以及布加勒斯特修道院的照片，因為「我（柯布）正在設計的別墅需要這些照片」[5]【35】。

相較於 1907 年到北義大利旅行出發前曾為父母繪製了一幢連小孩房間都沒有的小住宅而言，這幢兩層樓的住家則是非常可觀的別墅。一樓完全作為社交空間，由略向外凸出的正方形前廳、長方形正廳與向外凸出的半圓形餐廳，形成一條東西向的空間主軸；中央的四根支柱清楚地界定出三個空間，空間主軸上的長方形正廳，向南向延伸形成 T 型的主要空間，南側的正廳在東西兩側分別為書房與小客廳；空間主軸的北向安排由入口、衣帽間與樓梯間形成的方形空間以及長條形的廚房。向外凸出的半圓形量體在二樓為客房，主臥房與柯布工作室分別位於中央走廊的南側與北側。外觀上原本將窗框漆成黑色與白色的牆面，形成強烈的對比效果，不過柯布後來全部改漆成白色，讓整幢房子成為名符其實的「白色別墅」【36-37】。

35. 布加勒斯特：修道院

35

1912 年 4 月底動工興建，「1913 年 6 月 25 日已大部分完工，不過費用比預計的多出甚多，高達 5 萬瑞士法郎，真可觀的數目！」[6] 為了讓兒子能大展身手，所必須付出的代價顯然超出柯布父親的想像。由於內部裝璜

採取法國路易十四的風格，在家具的選擇上也非常講究，花費自然可觀。

這幢室內可容納 130 人欣賞家庭音樂表演的高雅住家，雖然發揮了為柯布在家鄉招攬業務的宣傳效果，不過柯布很快就感到自責。由於自己的私心，為父母建造了超過他們需要的別墅。原本返鄉的動機是要履行對勒普拉德尼耶所應盡的義務，現在反而覺得必須對父母盡更大的責任。

36

36.拉秀德豐：江耐瑞-裴瑞別墅西向立面 1913

37.拉秀德豐：江耐瑞-裴瑞別墅南向立面 1913

37

在 1913 年 5 月 9 日寫給黎特的信中，柯布已經察覺自己的欲望可能為父
母帶來的苦難[7]。

別墅完工七年後，由於第一次世界大戰造成鐘錶工業蕭條，致使柯布父
親家計陷入危機，只好出售此別墅。柯布原本以為可以用 11 萬 5 千瑞
士法郎的價錢出售，結果只以 6 萬成交。加上戰亂通貨膨脹高達百分之
百，原先投入的 5 萬瑞士法郎只回收了 3 萬左右，此別墅耗費了父母一
生大半的積蓄[8]。

相形之下，大約在同一時間為鐘錶企業家法維瑞 - 賈柯（George Favre-
Jacot）設計的別墅，則是柯布在家鄉創業時期比較愉快的一次經驗。
基地位於拉秀德豐附近的另一個著名的鐘錶製造小鎮勒洛克勒（Le
Locle），與江耐瑞 - 裴瑞別墅同樣帶有古典建築風格的形式。入口抬高
的處理手法讓人聯想起霍夫曼在布魯塞爾所設計的史多克雷特宮（Palais
Stoclet）。由入口、圓筒狀的門廳、大廳與客廳，也形成一條主要的空間
軸線，不過兩側的空間並不像東向入口立面一樣，呈現近似對稱的處理
方式，在可以俯看城鎮的南向立面，由兩層樓高的主要量體向外延伸的
一層樓高的書房連結主臥室；以通廊相連的廚房與餐廳位於主要的空間
軸線北側【38, 39】。南向立面在二樓的窗扇之間的牆面，出現了由貝漢設
計的壁柱裝飾，西向立面所面對的長條狀後花園與植栽，經過柯布仔細

38. 勒洛克勒：法維瑞 - 賈柯
別墅東向立面 1913

39. 勒洛克勒：法維瑞 - 賈柯
別墅大門入口 1913

40. 勒洛克勒：法維瑞 - 賈柯
別墅南向立面 1913

38

的設計。由於業主自己有大量的磚材，因此要求柯布運用磚構造的承重牆系統，不過在外牆上則以水泥處理成粗面的質感【40】。

柯布在這兩幢獨立完成的別墅中，已經跳脫了早年依循瑞士山間傳統的木屋形式，開始出現古典建築強調軸向性的空間組織原則；在外觀上，也不再奉行羅斯金主張將自然形式加以抽象化的裝飾圖案，而是將裝飾降到最低的程度，明顯的呼應善格利亞 - 瓦內赫宣揚「古典主義是橘拉地區固有文化傳統」的主張，以及在東方之旅的體驗，行萬里路的自我學習取代了少年啟蒙教育的影響力。

多方嘗試的成長

1911 年末返回拉秀德豐之後，繪畫的創作也成為柯布重視的工作，並且開始整理先前所完成的作品，將 1907 年在義大利西恩納、1910 年在德國波茨坦、1911 年在君士坦丁堡、雅典與龐貝等地所畫的水彩畫收集起來，以「石頭語言」的標題，一年之間分別在內夏特爾舉辦的第四屆「瑞士畫家、雕塑家暨建築師協會內夏特爾分會」展覽、巴黎秋季沙龍展以及蘇黎世藝術之家展出這些作品[9]。

柯布在 1913 年間，積極參與類似德國藝工聯盟的瑞士法語區的組織創辦

39　　40

的刊物《創作》（L'Oeuvre），5 月在洛桑召開的組織籌備會議中，被選為由 11 位委員組成的委員會成員，並且出席 9 月在伊維東（Yverdon）召開的「瑞士法語區藝術暨工業協會」[10] 成立大會。該協會並與瑞士聯邦建築師公會聯合出版雙月刊的《公報》以及月刊的《創作》。柯布在第二期的《創作》中發表「建築中的復興」，探討兩大問題：人們之所以反對新建築的原因，以及建築師是否能避免人們的反對進而創造一種地域性建築[11]。

1914 年巴黎期刊《法國藝術》（L'Art de France）在 4、5 月連續兩期以「在德國」的標題刊載柯布 1912 年出版的《德國裝飾藝術運動之研究》。雜誌編輯德圖貝（Emmanuel de Thubert）甚至向柯布邀稿，請他針對在科隆舉辦的德國藝工聯盟展覽加以評論，不過第一次世界大戰爆發而中斷兩人的聯繫。

除了積極發表文章之外，柯布在這段期間也勤於閱讀，包括：德尼（Maurice Denis）的《理論：1890-1910》[12]、伯諾伊·雷維（Georges Benoît-Lévy）出版的三冊《花園城市》[13]、許瓦濟（Auguste Choisy）的《建築史》[14] 以及迪耳拉華（Marcel Dieulafoy）的《古代波斯藝術》[15]。

德尼強調，藝術必須放棄浪漫主義以及過分強調個人主義的表現，應該以理想主義的精神，找尋生命的規則、堅實的真實性、集體的理想以及新的秩序。「秩序」是德尼在書中所特別強調的理念，他認為藝術在於表現「宇宙秩序」。另一個關鍵的理念是「綜合」，正如同後立體派一樣，主張透過一般化與簡單化的過程以達到宇宙真理。德尼在書中引述瑟盧季耶（Paul Sérusier）的話：「綜合在於將所有的形式納入我們能夠思考的小範圍的形式之中，直線、轉角、弧線以及橢圓，超出了這些形式之外，我們將在多樣性的海洋中迷失。」[16]

許瓦濟的《建築史》強調建築形式來自於構造與技術的表現，所主張的理念與維奧·勒·杜克以及佩雷的結構理性主義相互應和。「如何達到形式和諧的方法，是最重要的課題。藝術作品中統一的理念，全賴能夠掌控整體的法則。儘管法則的形式不拘，我們仍可以感覺到法則的存在。

此法則在建築中，不論是以幾何的或數字的關係呈現都不重要，最重要的是必須要有法則。」[17] 許瓦濟試圖從歷史的範例探求形式的法則（lois）以及形式構成中的規線（tracés régulateurs），對柯布在二〇年代時期的建築創作產生重大的影響。

多米諾住宅

1914 年 8 月爆發的第一次世界大戰，對柯布的私人生活並未產生極大的影響。由於從 1905 年開始就出現嚴重的視力問題，使他無法繼續從事精細的錶殼雕工，而朝向建築發展，也讓他免除了兵役。加上瑞士在大戰中保持中立，更讓柯布能夠自由進出法國與德國。

柯布在 1914 年辭去教職之後，不再像之前只是幫業主物色購買所需的家具，而開始為業主設計家具。由於體認大戰摧毀大量住宅的問題，透過在巴黎經營營造廠的昔日同窗杜柏（Max Du Bois）的協助下，柯布開始構思，運用鋼筋混凝土技術提供快速建造廉價住宅的想法。

以住家（Dimicile）與創新（Innovation）的縮寫而命名的多米諾住宅（Dom-ino），利用六根鋼筋混凝土柱取代承重牆結構，以及無樑平板取代傳統的木構造樓板，兩者之間的接合關係如同堆骨牌（domino）一樣的正交構造系統，使得室內與外部牆面都不需要承擔樓板的支撐作用。結合了摩訐（Emil Mörsch）發展的整體鋼筋混凝土構造，與翁內比克（François Hennébique）的混凝土框架系統，試圖因應第一次世界大戰之後的重建工作，必須面對如何快速供給大量住宅的問題。完全沒有正面與背面之分的構造系統，提供了自由的平面、自由的立面與自由的單元組合關係。事實上，就混凝土結構觀點而言，沒有樑網也沒有柱頭或托肩補強的板柱結構，是出自形式考量的理想主義，而非結構理性主義產生的結果【41】。

在思考如何推廣多米諾住宅系統時，柯布試圖從德佛維爾（Alfred de Foville）出版兩冊的《法國居住

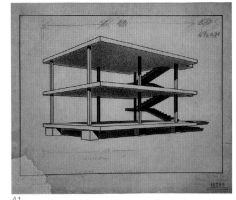

41. 多米諾住家 / 構造系統
1914

41

42

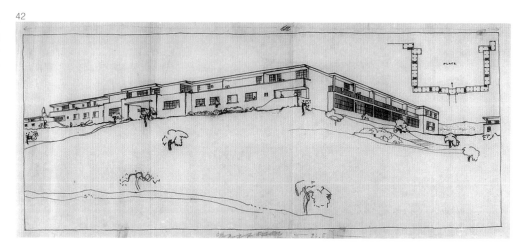

42. 多米諾住家 / 社
區透視圖與配置圖
1914

條件調查》[18] 與法國花園城市協會會長伯諾伊 - 雷維出版三冊的《花園城市》尋找靈感。德佛維爾運用住家類型的觀察方法，探討法國各地區的生活與住家類型的關聯性，激發柯布發展不同規模的「住家 A 類型」、「住家 B 類型」……等方案。

伯諾伊 - 雷維在《花園城市》中，除了收錄一些花園城市的規畫案例，也論述建築與城市規畫的理念。在他看來，建築師是一位菁英的藝術家，在他強而有力的手中擘畫城市的未來，不僅只像工程師能滿足實際的需求，之外更要像藝術家一樣「能在工作時透過雙手表達出自己的精神與心靈」。因此，偉大的規畫師並不在於表達外在的條件，也不是所謂的機械時代的精神，而是表達自己本身的「精神與心靈」。面對外在客觀條件的理性主義與追求精神層面價值的理想主義交織在一起的思想，影響柯布思考，如何將多米諾住宅的構想運用在拉秀德豐的花園城市規畫中【42】。

許沃柏別墅

在擔任教職的兩年半裡，柯布一方面在學校講授建築，同時也在外從事室內設計工作。由於在幫父母設計的別墅與法維瑞 - 賈柯別墅完工之後，直到 1916 年，便再也沒有接任何的設計案，期間曾從事古董買賣維持生活。為了擴大找尋業主的機會，1914 年加入了由猶太人支持的社團（Nouveau Circle），該組織不強調信仰，而致力於心智與專業的

提升。柯布豐富的旅遊經驗，與從旅遊與閱讀中獲得的知識，以及熱
衷於創新的觀念，深受成員所注意。很快便接受委託從事俱樂部的室內
設計，迪提薛門（Ditisheim）與許沃伯（Schwob）家族也請他設計住
家與辦公室的裝潢。柯布帶著他們參觀自己設計的父母住家之後，許
沃伯夫人（Raphy Schwob）大為心動，並遊説侄子安納多勒‧許沃
伯（Anatole Schwob）讓柯布為他設計住家。

1916 年柯布同時獲得兩個設計案的委託：拉史卡拉電影院（La Scala
Cinema）是依據夏巴拉茲的平面繼續發展的設計案【43】；許沃柏別墅（Villa
Schwob）則是柯布早年在家鄉所完成的住宅中最重要的作品，也是在家鄉
所完成的作品中，唯一在《新精神》雜誌[19]與《邁向建築》[20]中出現過的
作品，不過在 1916 年出版的《作品全集》，卻將此案摒除在外。

運用簡單的幾何形體與強調水平空間構成的許沃柏別墅，同樣呈現古典建
築的特色。平面以正方形作為基礎，形成兩層樓高的中央立方體空間，結
合兩側半圓形空間。在立面上，運用了柯布所謂的「規線」，以黃金比的矩
形作為基礎，決定所有開口部的位置與大小。在黃色的磚牆上方，以明顯
的疊澀簷部形成類似土耳其傳統住宅的出簷，當地稱此別墅為土耳其別墅

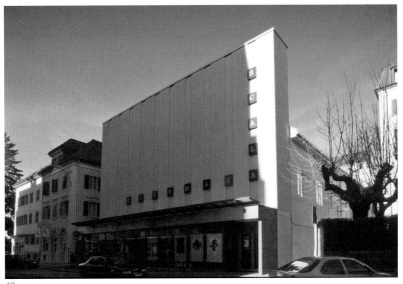

43. 拉秀德豐：拉史卡拉電
影院 / 原本古典的山牆正
立面已被改掉 1916

44

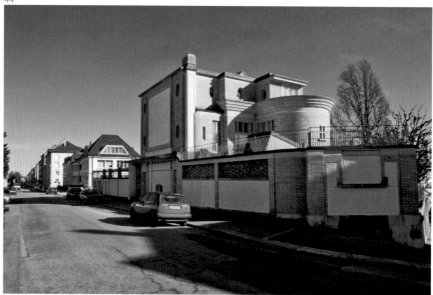

45

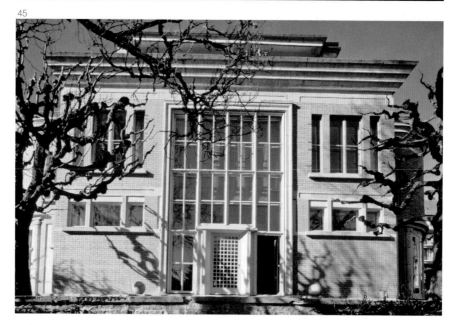

44.拉秀德豐：許沃柏別墅北向立面 1916

45.拉秀德豐：許沃柏別墅南向立面 1916

46.拉秀德豐：許沃伯別墅／室內原樣 1916

47.拉秀德豐：許沃柏別墅／室內現況 1916

48.拉秀德豐：許沃柏別墅／欄杆松毯裝飾 1916

46
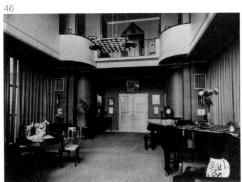
47

【圖 44-48】。在工程技術上，運用了鋼筋混凝土防火處理以及雙層玻璃，後來成為當地建造鐘錶工廠時所遵循的原則。雙層玻璃同時滿足了冬季禦寒以及提供室內充足光線，以利精細的組裝工作的進行。別墅內部也採用了中央控制的暖氣設備，管線全部隱藏在牆面與樓板之中。

擁有塔瓦內（Tavannes）與西瑪（Cyma）錶的專利的鐘錶製造商許沃伯，對柯布設計的別墅雖然非常滿意，不過對於建造費用大大超出預算則非常不滿。經過重新估價之後，發現建造費用為原先預估的三倍時，業主認為柯布故意欺騙，便自己介入主導工程，取消抬高的露台、屋頂花園、噴泉、戶外燈具、花園小屋以及立面浮雕，使得原先應該有馬賽克鑲嵌處理的正立，面變成一塊空白牆面。

1918 年 7 月 5 日，柯布向法院控告業主，未給付應有的設計費以及損害名譽。業主也控告柯布不實估價以及技術疏失。雙方最後以和解撤回告訴的方式，解決了糾纏兩年的司法訴訟。柯布並未獲得追加經費的設計費，反倒在家鄉潛在的業主間留下了難以去除的惡名。藝術學校新部門的挫敗，已經讓柯布體認到，家鄉保守的心態將限制讓他發揮的空間，加上這件不愉快的事件，更促使柯布下定決心離開家鄉，在 1917 年 2 月定居巴黎尋求新的發展。

1. H. Allen Brooks, Le Corbusier's Formative Years, p.289

2. ibid., p.303

3. ibid., p.308

4. Un movement d'art à La Chaux-de-Fonds --- à propos de la Nouvelle Section de l'Ecole d'Art, La Chaux-de-Fonds,1914.

5. 1911年12月18日的信件。H. Allen Brooks, Le Corbusier's Formative Years, p.311.

6. H. Allen Brooks, Le Corbusier's Formative Years, p.311.

7. ibid., p.328.

8. ibid., p.329.

9. 內夏特爾：1912年4月30日至5月20日；巴黎大王宮（Grand Palais）：1912年10月1日至11月8日；蘇黎世藝術之家（Kunsthaus）：1913年3月30日至4月27日。

10. Association Suisse Romande de l'Art et de l'Industrie

11. "Le renouveau dans l'architecture", L'Oeuvre, 1e année, 2, 1914, PP.33-37.

12. Maurice Denis, Théories, 1890-1910. Paris, 1912.

13. Georges Benoît-Lévy, La Cité-jardin. Paris,1911.

14. Auguste Choisy, Histoire de l'architecture. Paris, 1899.

15. Marcel Dieulafoy, L'Art antique de la Perse.

16. Maurice Denis, Théories, 1890-1910. Paris, 1912. p.260.

17. Auguste Choisy, Histoire de l'architecture. Paris, 1899. vol. 1, p.56

18. Alfred de Foville, Enquête sur les conditions de l'habitation en France: les maisons-types. Paris: E. Leroux, 1894-1899.

19. L'Esprit Nouveau nos. 5 & 6 1921, 由歐贊凡署名Julien Caron發表的文章"Une Villa de Le Corbusier 1916"。

20. Vers une architecture, p.61, 63. 強調規線的運用。

04

現代建築的迷思

04

與業主之間的官司訴訟，讓柯布成為在家鄉上流社交圈茶餘飯後的談論議題，信譽幾乎破產的柯布，只能抱著過河卒子的心情，來到七年前仍畏懼挑戰的巴黎，尋求新的發展。

1917 年元月，柯布搬到巴黎定居，租了拉丁區雅各街 20 號的佣人房，在此住了十七年，直到 1933 年才搬離。瑞士友人杜柏（Max du Bois）在自己經營的鋼筋混凝土工程公司（SABA）[1] 為柯布安排了建築顧問的職位。柯布在這家主要承攬國防計畫的工程公司負責設計工作，並完成了一些鋼筋混凝土建築物，包括位於法國西南部波登沙克（Podensac）的水塔、土魯斯（Toulouse）的兵工廠，以及里斯勒‧約旦（L'Isle Jourdain）的水力發電廠。期間也曾接受委託設計法國西部發電廠的工人住宅。

在杜柏的鼓勵與經濟支援下，柯布成立了一間「工業暨技術研究公司」（SEIE）[2]，如同是 SABA 的分公司。1917 年 5 月，承攬到法國北部聖尼古拉 - 達利耶蒙（Saint-Nicholas-d'Aliermont）鐘錶製造業委託的工人住宅計畫，由於業主要求建築外觀必須尊重當地風格，柯布雖然無法運用多米諾住家系統的想法，而必須屈從於斜屋頂與磚石構造牆上挖小窗的傳統住家形式【49】，不過仍試圖運用工業化生產的原型觀念，希望能大量建造形成工人社區。業主在完成第一幢住宅之後發現造價過高，便放棄興建整個工人社區的構想。

除了從事建築工程顧問的工作之外，柯布也與杜柏在巴黎郊區阿爾佛特鎮（Alfortville）一起經營製磚廠，利用以煤作為燃料的火力發電廠所產生的爐渣，與水泥混合後成為絕緣的建材，杜柏取名為「空氣爐渣磚」（Brique Aéroscorie）；不過剛開始所接到的訂單並不足以負擔投入的資金，使得柯布在經濟生活上極其拮据。「泥沼。我自覺陷入了工業之中。在工廠、機械、泰勒式生產、成本價格、付款期限、財務報表中打滾！負責技術研究部門，期待第一次世界大戰之後建設與創造。」柯布在《今日裝飾藝術》中對當時的心境做了以上的告白[3]。

49. 聖尼古拉 - 達利耶蒙：工人社區 / 外觀 1917

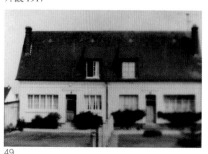

49

1918 年阿爾佛特鎮製磚廠開始接到了來自政府的大批訂單，柯布也研發不拆模的混凝土模板系統，以及運用石綿混凝土作為多米諾系統的支柱與被覆材料。將不拆模的混凝土模板系統運用在工業建築與住家的工法，在 1919 年獲得了兩項專利。在螺栓固定的兩片石綿水泥板之間澆灌混凝土的牆面，配合拱形屋面的住宅，即所謂的「莫諾爾住家」（Maison Monol）【50】。為了購買生產石綿水泥板的設備，柯布賣掉了 SABA 的股份，一開始雖然吸引了一位製造商，希望建造工人住宅，不過整個計畫最後仍停留在設計階段。

柯布在 1920 年 2 月承攬了聖果班（St. Gobain）玻璃製造商的業務，以莫諾爾工法建造工廠，9 月也試圖將石綿水泥運用在地下排水管與導管，原本以為可以承攬到瑞士郵政與電信局地下管線埋設的工程，不過所生產的石綿水泥管強度不足，也讓原本的期望落空。

在不堪虧損的財務壓力下，柯布在 1921 年 7 月 31 日資遣了 10 名員工並關閉了製磚廠，先前所作的各種工程技術的開發投資，將原本從家鄉帶來的錢完全耗盡。由於柯布所重視的並非新材料本身所應考慮的問題，而是希望以新材料所能提供的工業化與機械化造型作為基礎，發展新的建築造型，因此當他自己涉入開發新的材料或工程技術時，便注定失敗的命運。不過柯布似乎沒有從這次的失敗中記取教訓，使得類似的不愉快經驗會在他後來的人生中不斷地出現。

純粹主義

到巴黎尋求發展的柯布，雖然一開始在職場上不順心，不過他卻仍能陶

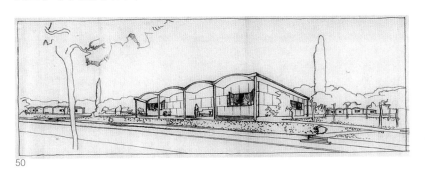

50

50. 莫諾爾住家 / 外觀透視圖 1919

醉在繪畫世界裡自得其樂。從 1917 年開始，繪畫在柯布的生活中逐漸扮演愈來愈重要的角色。為了畫畫，柯布經常在下午便離開辦公室，傍晚到午夜的時間全心投入繪畫。柯布在當時非常積極投入他認為有可能賺大錢的工作，希望快速累積財富，以便安心從事繪畫創作[4]。

1918 年 5 月在「藝術與自由協會」舉辦的午宴中，經由裴瑞的介紹，柯布認識了比他年長一歲的歐贊凡（Amédée Ozenfant）。父親是鋼筋混凝土工程營造商的歐贊凡，雖然只比柯布大一歲，在當時則已經是小有名氣的前衛藝術家，曾在 1915 年與阿波利內（Guillaume Apollinaire）以及賈柯柏（Max Jacob）創辦了名為《勁爆》（L'Elan）的刊物，鼓吹新的藝術風潮，介紹俄國前衛藝術家的創作與法國立體派的作品。他對於工業製造的產品以及倉庫，非常感興趣，在 1912 年曾經為汽車製造商設計過流線型車身，並且在 1911 年的汽車展覽會中展出「西班牙歐贊凡」（Hispano-Ozenfant）汽車設計。

柯布被歐贊凡多才多藝與獨特的藝術品味所吸引，兩人一見如故，很快便成為密友【51】。在歐贊凡的鼓舞下，柯布開始學習油畫。「當我開始作畫時，心中便充滿困惑。激動的手指陷入恣意的狀態之中，無法受心智所控制。」在 1918 年 6 月 9 日寫給歐贊凡的一封信中，柯布不僅向他表露自己作畫的心境，也對他表達敬意：「我在處理專業問題時雖然有條不紊，不過在心智上與思想上則不然。過去我活在衝動的習慣之中。現在當我思緒混亂時，便想起您冷靜、鎮定與清晰的意志。我們之間有著莫大的差別。我才剛踏進學習之門，而您已卓然有成。」[5]

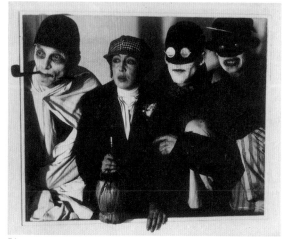

51.柯布（右二）、歐贊凡（左一）以及嘉莉絲（左二）合影／人像

1918 年 9 月，歐贊凡邀請柯布到波爾多作客，並指導他油畫的技法。期間除了一同作畫之外，在前往安德諾斯（Andernos）渡假時，也商討準備共同撰寫一本宣言式的書籍內容，以及舉辦聯合畫展。兩人同時寫書與作畫，以驚人的速度在不到 3 個月之後，出版了《後立體派》[6]，並在巴

黎托馬斯畫廊（Galerie Thomas）舉辦號稱純粹主義（Purisme）的畫展【52】。畫展目錄雖然列出柯布十幅參展作品，不過其中只有兩幅是油畫【53】，展出的作品以 1907 年所完成的作品與後來所畫的素描為主；相較於歐贊凡展出廿幅作品而言，柯布在這次展覽只可說是陪襯的角色[7]。

配合畫展出版的小冊子《後立體派》，亦即「純粹主義」的宣言，一開始引述伏爾泰的話：「墮落來自於貪圖容易之道、懶於追求完善、對美感生厭而喜好怪異的品味。」[8] 接著便強調，藝術必須反映時代，並質疑立體派能否扮演未來藝術的角色。立體派試圖以四度空間的想法，包裝在東方文化中早就出現的片斷化圖像的裝飾手法，由於四度空間只是數學家的心智思考，無法在真實世界中體驗，因此立體派的藝術理論無法落實，而只能淪為一種裝飾性藝術[9]。

義大利詩人馬黎內蒂（Filippo Marinetti）在《未來主義宣言》[10] 中，鼓吹速度、危險、混亂以及反體制，倡導個人主義、浪漫主義與反對秩序的想法；後立體派則希望，透過藝術家發掘隱藏在自然中的秩序。相較於義大利未來派，歌頌機械時代的速度感與動態感，機械對後立體派而言，則成為完美的、秩序的以及和諧的象徵。對歐贊凡與柯布而言，「科學代表現代精神中隱含的純粹的意圖」[11]，而「純粹主義就是現代精神的特徵」[12]。後立體派繪畫所追求的是形式重於色彩的表現，強調整體比例

52. 柯布在托馬斯畫廊前／人像 1920-1930

53. 柯布繪畫作品：煙囱／油畫 1918（60×75cm）

52 53

關係（proportion）的運用以及構思（conception）的重要。「一幅真正的純粹主義繪畫作品，必須排除偶然性，並適當的控制情感；必須是透過嚴格的構思過程，而產生的嚴格的圖像：經由清晰的構思與純粹的實現，以提供能夠激發想像力的事實。」[13]

「純粹主義」可説是融合法國啟蒙運動與德國藝工聯盟而產生的觀念。在純粹的世界裡，工程師位居舞台的中央，出於理性的工程師技藝，是歐贊凡與柯布所歌頌的對象。自然被視為是一部合乎邏輯的機械，遵循物理法則正是產生美感的真正原因所在。重返邏輯的、清晰性與簡單性的表現，結合法國傳統強調的永恆價值觀，成為純粹派主要的訴求。同時期在斯圖加特的許雷馬（Oskar Schlemmer）與包麥斯特（Willi Baumeister），也以工業化的角度重新界定人體。義大利的卡拉（Carlo Carrà）則試圖重新發掘喬托（Giotto）的形式價值。基於工業生產的經濟法則而產生的標準化物品的純粹形式，例如酒瓶、圓盤、水管……等等，便成為歐贊凡與柯布在純粹主義繪畫風格時期的繪畫中所描繪的基本物品類型【54-58】。

試圖找尋更精確的與數學秩序的「純粹主義」，也與考克多（Jean Cocteau）在當時所倡導的「回歸秩序」（Rappel à l'ordre）相應合，反映出在第一次世界大戰戰後的混亂下對追求秩序的渴望。作為前衛的藝術運動，純粹主義同時具有理想主義與復興的意圖，所歌頌的秩序、邏輯、文化與科技進步，正是達達與超現實所試圖破壞的對象。

新精神雜誌

1920 年巴黎著名的報紙《強硬派》（L'Intrangigeant）文學評論家狄瓦（Fernand Divoire），告訴柯布與歐贊凡有關詩人德枚（Paul Dermée）有意創辦一本新的文學雜誌，經由瑞士友人的奔走，從世界各地籌集到了一些資金，最後決定以《新精神》（L'Esprit Nouveau）作為雜誌名稱。「新精神」的名稱出自阿波利內（Guillaume Apollinaire），他在 1917 年 11 月 26 日曾以「新精神」為題在劇場（Théâtre du Vieux-Colombier）發表演講，隔年去世之後，此次的演講內容即以《新精神與

詩人》[14] 為書名出版。

1920 年 10 月 15 日創刊,到 1925 年共發行 28 期的《新精神》月刊,
不僅只是一本藝術雜誌而已,而是對視覺藝術的文化特別關注的刊物,
與 1910 年代德國發行的工藝年鑑(Werkbund-Jahrbuch)類似,希望導
引大眾朝向機械時代的美學樣式。

一開始擔任社長的詩人德枚,被認為比較有能力處理財務問題,在前六
期中與歐贊凡以及柯布共同負責編輯工作,不過德枚逐漸涉入為純粹主
義所不容的達達派的活動,在 1920 年 12 月,雜誌創設成員便將他從編
輯委員中刪除。

54.柯布繪畫作品:盤碟/油
畫 1920(81×100cm)
55.柯布繪畫作品:盤碟/油
畫 1920
56.歐贊凡在畫室/人像
57.歐贊凡繪畫作品:瓶子靜
物/油畫 1922
58.歐贊凡繪畫作品:白色水
罐/油畫 1925

54

55

56

57

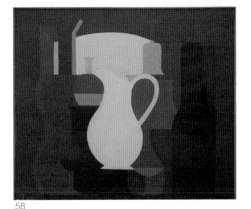
58

柯布在《新精神》創刊號中，除了以本名艾杜瓦·江耐瑞與歐贊凡共同發表《論造型》[15]之外，兩人也以筆名勒柯布季耶（Le Corbusier）與索尼耶（Saugnier）共同發表《對建築師們的三項提醒》[16]【59】。

歐贊凡決定以筆名發表有關建築的文章，便選擇母親的姓索尼耶作為筆名。柯布原本也想依樣畫葫蘆，不過由於他母親的姓正好是裴瑞（Perret），為了避免讓人以為他冒用赫赫有名的鋼筋混凝土大師之名大作文章，因此選了遠房親戚的姓氏勒柯貝季耶（Lecorbésier）。在歐贊凡的建議下，將此姓氏的拼法拆成勒·柯布季耶（Le Corbusier）。由於路易十四時代的名人都是類似這種複合姓氏，例如：畫家勒布漢（Le Brun）、園藝家勒諾特（Le Nôtre）、勒內恩（Le Nain）……等，帶著一份貴氣的名字：勒柯布季耶便漸漸地取代了本名艾杜瓦·江耐瑞。雖然在畫作上的簽名仍維持江耐瑞，不過在 1928 年之後，也改成勒柯布季耶【60】。

59. 新精神雜誌第一期封面
1920

60. 柯布繪畫作品：水管與手套，右下方簽名為勒柯布季耶／油畫 1928

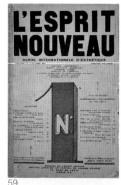

59

柯布將該雜誌看成是使理念付諸行動的管道，在其中的十二期分別談論建築議題。以勒柯布季耶與索尼耶署名共同發表的建築與都市相關的文章，受到極大的迴響，柯布趁機將過去在《新精神》雜誌所發表的十二篇文章集中起來，經過修正之後，再加上了一篇「建築與革命」的文章，在 1923 年以書名《邁向建築》[17]出版，讓自己成為現代建築發展過程中的前衛建築師。

在《對建築師們的三項提醒》中，柯布強調建築與樣式無關，應從量體、表面與平面思考建築。「建築具有更嚴肅的使命；建築的客觀性使建築足以觸發最劇烈的本能，產生宏偉壯麗的感受；另一方面，建築透過其抽象性，激發了最高層次的智能。建築的抽象性是獨特且超凡的，盡管根植於物理的事實之中，建築仍能賦予其精神上的意義，因為物理的事實便是具體的理念與理念的象徵。不過物理的事實之所以能表達理念，完全來自於人賦予其秩序。今日人們已忘了建築由物質條件所能散發出的情感。量體和表面是表現建築的基本元素。然而

60

量體與表面取決於平面；因此平面是建築的原動力。」
[18] 在論及每一項提醒的開頭，都出現：「建築是在陽光
下組合量體的一項睿智、正確與巧妙的遊戲。」[19] 似乎
代表柯布當時心中對建築的定義。

61. 柯布（右一）與哥哥
艾伯特（右二）以及歐贊
凡（左二）／人像 1921

署名勒柯布季耶與索尼耶共同出版的《邁向建築》引起
極大的迴響，一時之間作者聲名大噪，進而引發兩位
革命戰友為了爭名氣，導致友誼破裂。柯布認為，這本書讓化名為索尼
耶的歐贊凡占了太大的便宜，在第二本印行時，便將索尼耶刪除，作者
直接署名勒柯布季耶，只在書內首頁印上「獻給歐贊凡」，希望讓讀者知
道自己是唯一的作者。此外柯布也懷疑歐贊凡可能在繪畫作品標記的年
代動手腳，使得他所完成的作品年代都比柯布早一年，藉此想宣稱，兩
人共同發展的繪畫想法完全出自他的構思。雙方的猜忌終於在 1925 年引
爆，且一發不可收拾，兩人從此絕交，也使得《新精神》雜誌走上停刊
的厄運【61】。

在《新精神》雜誌上也可以看到，柯布以保羅．布拉（Paul Boulard）的
筆名撰寫批評荷蘭風格派與德國表現主義的文章，所發表批判性文章經
常招致各種反擊，而必須再加以攻擊，培養柯布日後永遠備戰的鬥士性
格。在經營《新精神》雜誌的五年期間，平均每個月撰寫一萬字的產
量，也讓柯布養成像記者撰寫新聞稿一樣敏捷的文思。能夠將所寫的文
章集結成冊出版，更是柯布過人之處，光是在《新精神》雜誌發表的文
章，後來便彙整成四本書出版，除了《邁向建築》之外，還包括《都市
計畫》[20]、《今日裝飾藝術》[21] 以及與歐贊凡合著的《現代繪畫》[22]；另外
未發行的第二十九期《新精神》內容，也以《現代建築年鑑》[23] 的書名出
版，一生至少出版了五十本以上的著作。

二〇年代的都市計畫構想

柯布在 1921 年元月出版的第四期《新精神》雜誌中，首次發表高樓城
市（Villes-Tours）的想法。六十層樓高的十字形平面，高樓寬度大約
150 至 200 公尺，彼此之間有 250 至 300 公尺的間距。城市裡不僅能有

開闊的公園,而且人口密度也可增加 5 至 10 倍。柯布提及,此想法受到裴瑞的影響,不過相較於 1922 年 8 月裴瑞在《畫報》(L'Illustration)刊出的住家高樓(Maisons Tours)圖面,雖然在概念上相似,不過在建築形式上則截然不同,裴瑞不僅仍屈從於當時盛行的折衷主義,除此之外,柯布對裴瑞利用離地面 20 公尺、類似橋樑的高架通廊連結拉開距離的高樓,也有所質疑[24]。

為了讓高樓能充分獲得自然光線,除了採取十字形平面之外,也運用退縮的手法讓室內有更充足的採光。此想法應該是受美國芝加哥學派的建築師沙利文(Louis Sullivan)所影響[25],盡管柯布在《都市計畫》或《裝飾性藝術》中,並沒有選取沙利文利用此種方式所設計的高層建築作品作為書中的例子。

間距 250-300 公尺的十字形平面高層辦公大樓與高密度的公寓,構成了「高樓城市」主要的空間元素。相較於當時盛行的霍華德(Ebenezer Howard)「花園城市」[26]的主張所強調的分散原則,柯布提出的「高樓城市」,則強調集中原則與高密度發展。柯布雖然接受「花園城市運動」強調自然對人的身心健康的重要性,不過也堅持都市的高密度發展是人類進步的前提。所採取的策略是:一方面增加都市密度,強化市中心的

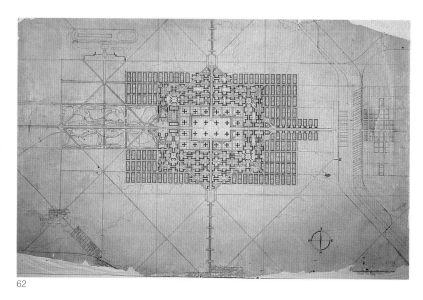

62.300 萬當代城市規畫/配置圖 1922

63.三百萬人當代城市規畫/透視圖 1922

64.大樓-別墅/外觀透視圖 1922

65.大樓-別墅/局部外觀透視圖 1922

62

商業區，同時將綠地與自然帶入都市生活之中。高樓的發展成為都市同時能提高密度又能增加綠地的唯一方式。

1922 年秋季沙龍展的主辦人董波哈爾（Marcel Temporal），原本以為都市計畫就是有關座椅、販售亭、招牌、住家大門、噴泉以及在街道可以看到的一些都市家具設計，於是邀請柯布設計一座噴泉之類的東西參加展覽，結果在展覽會場展示的噴泉作品後面，同時陳列了名為「當代城市」（Ville Contemporaine）提供三百萬人口居住的城市規畫案【62, 63】。

在 27 公尺長的展覽空間中，陳列全部加起來長達 100 公尺的版面。除了以模型與圖面呈現令人聳動的計畫案之外，也運用圖表與文字，說明分析巴黎、倫敦、柏林與紐約的都市人口以及城市交通問題，試圖強調計畫案是經由理性思考而得到的結果，而非嘩眾取寵的輕率之舉[27]。

為了達到消除市中心的壅塞、增加城市人口密度、解決大量的交通問題以及提高綠化面積等四項原則，「當代城市」的中央由二十四幢六十層樓高的十字形辦公大樓，形成城市商業中心，四周環繞著兩種住宅類型：與街道呈退縮關係的六層樓鋸齒狀集合住宅（bloc à redent），以及由 120 戶雙層的住宅單元組成的十層樓「公寓 - 別墅」（Immeuble-Villa），圍繞綠化中庭的獨立街廓（bloc à cellules）【64, 65】。

63
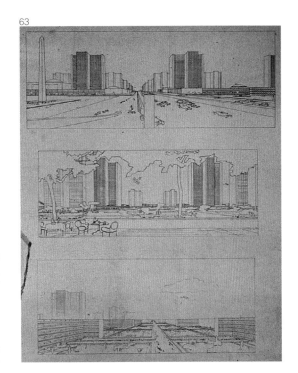

64

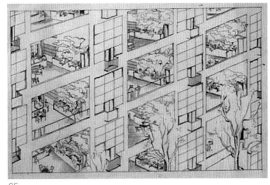
65

雖然期望創造放諸四海皆準的模式,而非針對特定的法國城市問題提出的解決方案,不過如同 1903 年迦尼耶(Tony Garnier)提出的「工業城」(Cité Industrielle)以里昂作為思考城市的基礎,1914 年聖艾利亞(Saint'Elia)提出的「未來城市」(Città Nuova)反應出當時米蘭的城市發展條件一樣,柯布的「當代城市」則思索,巴黎必須解決的大規模集合住宅與辦公大樓的需求以及新的交通系統。

從 1882 年開始在巴黎美術學校任教,且曾參與巴黎公共建設的艾納(Eugène Hénard),在 1903-1906 年間出版的《巴黎變遷之研究》[28],就已經預見巴黎未來需要大規模的開放空間,以及有效率的交通運輸系統,更構想立體處理的圓環交通系統,人車分離的兩層式道路,以路面作為汽車交通,行人則在地面下通行。不過運用世紀末流行的折衷主義建築形式所表達的巴黎城市意象,並不受柯布所認同,柯布除了同樣提出多層重疊的系統,包括最下層的主要幹道、郊區路線、地下道、人行道、摩托車道以及最上方的飛機場,另一方面也強調追求足以反映時代精神的都市形式。

延續「當代城市」的構想,柯布在 1925 年進一步發展出巴黎再發展計畫,取名瓦贊計畫(Plan Voisin)。由於柯布認為,未來城市所面對的最重要問題在於如何解決面對機械化交通工具衍生的問題,因此便向汽車製造的大企業,如標緻(Peugeot)、雪鐵龍(Citroën)與瓦贊(Voisin)爭取研究經費的資助,最後得到了瓦贊汽車公司的贊助。

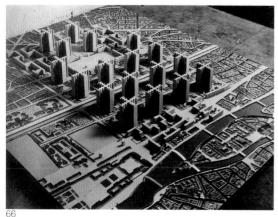 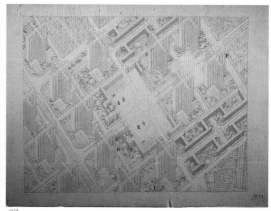

為了要讓巴黎能因應現代生活，柯布所提的構想是：在塞納河以北到蒙馬特山丘之間，除了一些歷史古蹟，例如：羅浮宮、皇家宮殿（Palais Royal）、沃吉廣場（Place Vosges）、協和廣場、凱旋門以及極少數的教堂與街屋，可加以保留之外，將一整片的市中心區完全剷平，並將「當代城市」的空間元素硬生生地植入其中【66-68】。此計畫的構想並不在於能否解決巴黎市中心的問題，而是以駭人驚俗的方式，呈現大刀闊斧的都市建設，凸顯出當時過度保守與一些無法相互統合的小規模建設的問題。雖然沒有人會因為此計畫無法付諸實現而感到惋惜，不過兼顧居住、商業中心與交通問題的大規模都市計畫的觀念，則在世界各地產生重大的影響。

從艾菲爾鐵塔所能看到的開闊城市的景象，喚起了幼年在瑞士橘哈山脈所看到一望無際的自然景象[29]。計畫中筆直的都市軸線，並非基於空間組織的形式原則，而是基於機能考量，作為解決現代交通問題的手段。強調未來城市必須掌握速度[30]，與聖艾利亞（Saint'Elia）的「新城市」（Città Nuova）有同樣的主張，雖然柯布從未提及義大利未來派的想法。在此計畫中，柯布也強調植物與綠地在城市中的重要性，將綠地視為城市的肺，直接回應了具有改革理想的規畫者所抱持的傳統觀點，以及爭取巴黎中產階級的政治考量，反映文化理想主義的意義遠大於追求實質的生活福祉。

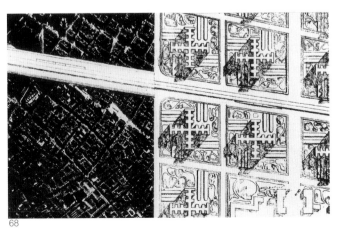

66. 瓦贊計畫／模型 1925／FLC L2（14）46

67. 瓦贊計畫／商業中心 1925／Plan FLC 29723

68. 瓦贊計畫／局部平面呈現新舊市區密度的對比 1925

1. Société d'Application du Bétob Armé
2. Société d'Entreprises Industrielles et d'Etudes
3. L'Art Decoratif d'Aujourd'hui, p.217.
4. H. Allen Brooks, Le Corbusier's Formative Years, p.490.
5. Amédée Ozenfant, Mémoirs 1886-1962, Paris, 1968. p.102.
6. Amédée Ozenfant & Charles-Eduard Jeanneret, Après le cubisme. Paris :Edition des commentaries, 1918.
7. 受到第一次世界大戰停戰紀念活動的影響，使得原定1918年11月25日開幕的畫展被迫延到12月22日。
8. Amédée Ozenfant & Charles-Eduard Jeanneret, Après le cubisme. p.21.
9. Amédée Ozenfant & Charles-Eduard Jeanneret, Après le cubisme. pp.21-37.
10. 馬黎內蒂撰寫的「未來主義宣言」1909年2月20日在法國費加羅報（Le Figaro）頭版刊登。
11. Amédée Ozenfant & Charles-Eduard Jeanneret, Après le cubisme. p.56.
12. ibid., p.81.
13. ibid., p.87.
14. Guillaum Apollinaire, L'Esprit Nouveau et les Poètes, Paris: Mercure de France, 1918.
15. A. Ozenfant & Ch. E. Jeanneret, "Sur la Plastique", L'Esprit Nouveau no.1, pp.38-48.
16. Le Corbusier-Saughier, "Trois rappels à MM. Les Architectes", L'Esprit Nouveau no.1, pp.91-96.
17. Le Corbusier, Vers une Architecture. Paris: Crès, 1923. 包括中文譯本，至少有十種以上的翻譯版本。
18. Le Corbusier, Vers une Architecture. Paris:Arthaud.1977. pp.15-16.
19. ibid., p.16, 25, 35.
20. Le Corbusier. Urbanisme. Paris: Crès, 1924.
21. Le Corbusier. L'art décoratif d'aujourd'hui, Paris : Crès, 1925.
22. Ch. E. Jeanneret（L. C.）et A. Ozenfant. La peinture moderne. Paris : Crès, 1925.
23. Le Corbusier, Almanach d'architecture moderne. Paris : Crès, 1925.
24. Le Corbusier, Vers une Architecture. Paris:Arthaud.1977. p.44.
25. von Moos, 1979, p.191.
26. 霍華德在1898年首次出版時的書名爲《一條同往眞正改革的和平途徑》（A Peaceful Path to Real Reform），在1902年再版時則將書名改爲《明日花園城市》（Garden Cities of To-morrow）。
27. Œvre Complète 1910-1929, pp. 34-39.
28. Eugène Hénard , Etudes sur les transformations de Paris.
29. Urbanisme, 176.
30. ibid., 168.

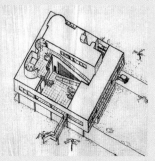

05

現代的生活機器原型

柯布在 1922 年秋季沙龍展中，除了展出驚世駭俗的三百萬人「當代城市」之外，同時也展出了第二代雪鐵窩住家（Maison Citrohan）的模型【69】。在 1920 年發展的雪鐵窩住家原型，出自柯布與歐贊凡經常出入的莫華咖啡店（Café Mauroy）夾層退縮處理的空間組織；由兩片承重牆構造系統，一樓的起居空間挑高兩層樓，並以圓形的旋轉梯與二樓退縮的臥室空間連結，三樓為臥室與露台，反映出都會區面寬狹小的基地特性

69. 雪鐵窩／模型 1922
70. 雪鐵窩／平面圖 1922

【70】。1922 年參加秋季沙龍展時，原本三層樓的住宅單元以鋼筋混凝土柱架離地面，地面層增加了車庫與服務性空間，頂樓原本作為客房的空間改成小孩房，並以向外凸出的內梯與下方的生活空間連結。原本類似巴黎工作坊的玻璃立面，也改成金屬框條分割的大面玻璃。

在柯布的設計作品中，首次出現將建築物架高的獨立柱、屋頂花園去除了斜屋頂，以及水平帶窗的雪鐵窩住家，曾經計畫在巴黎郊區以及南部蔚藍海岸地區興建，希望成為住家類型，提供結構類型、室內擺設類型、家具等示範，如同雪鐵龍汽車系列化生產一樣，讓住家如同一部居住的機器，不過這樣的構想並沒有實現。一直要等到 1927 年，才成為柯布為德國藝工聯盟在斯圖加特興建的白屋社區（Weißenhofsiedlung）所設計的兩件住宅之一的原型【71, 72】。

在巴黎獨自開業期間，柯布花了許多心思研究，如何透過合理的生產方式建造低收入集合住宅的問題。1919 年開發的莫諾爾住家【50】，原本想強調整體式（monolithic）混凝土結構系統，不過後來改成運用戰後的瓦礫作為填充骨材的石綿水泥牆，以及波浪形穹窿屋頂，不再強調一體成形的結構系統。其中波浪形穹窿

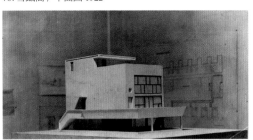

69

70

屋頂應該是受到混凝土工程師費希內（Eugène Freyssinet）當時在巴紐（Bagneux）建造的鐵路修理站棚架所影響。1921 年，柯布為裁縫師普瓦瑞（Paul Poiret）設計的海邊別墅（Villa au bord de la mer），結合了多米諾住宅的鋼筋混凝土柱與無樑平板構造系統、莫諾住家的混凝土穹窿樓板構造，以及雪鐵窩住家中以螺旋梯連結挑高的起居空間與上方的臥房空間。

1922 年柯布開始與堂弟皮耶·江耐瑞（Pierre Jeanneret）合夥開業【73】。1913 至 1915 年在瑞士日內瓦美術學校，接受建築、雕刻與繪畫正統教育的皮耶·江耐瑞，在 1920 年代也曾在巴黎的裴瑞兄弟（Perret Frères）建築師事務所工作過。1923 年年底，兩人在巴黎瑟威瑞街 35 號成立了以事務所住址命名的「35S 工作室」，合夥關係維持了 16 年。「彼此同心協力、樂觀、有衝勁與毅力、以愉快的心情投入工作。由於不以營利為目標，因此從不妥協，全心投入能帶來喜悅的具有創造力的研究，從細部設計到整體規畫，乃至於城市的研究。事務所裡來自各國，包括法國、德國、捷克、瑞士、英國、美國、土耳其、南斯拉夫、波蘭、西班牙、日本……等國的年輕人齊聚一堂，參與無關個人利益卻可能會是當代社會所迫切需要的計畫案。」[1]

相較於柯布經常東奔西跑的旅行以及參加許多的社交活動，皮耶·江耐瑞整天在事務所內坐鎮，並負責到工地監工，不過在基本的構想上仍由柯布主導，皮耶·江耐瑞負責解決設計發展過程所必須解決的空間與技術問題。柯布在晚年談到兩人的關係時，曾說了非常耐人尋味的話：「我是海

71. 斯圖加特：白屋社區住宅 / 地面層退縮 1927

72. 斯圖加特：白屋社區住宅 / 外觀 1927

73. 柯布與皮耶·江耐瑞 / 人像

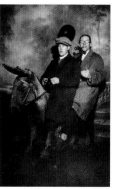

73

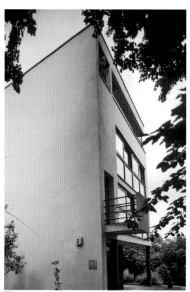

71

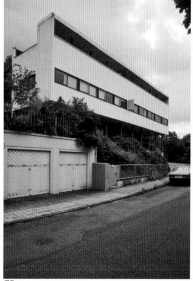

72

而他是山，大家都知道兩者是不會碰在一起的。」[2] 盡管如此，兩人維持著良好的合作關係，雖然在第二次世界大戰期間被迫中斷。1951 年，皮耶‧江耐瑞接受擔任印度昌地迦（Chandigarh）的駐地建築師，兩人又重新建立合作關係。

純粹主義的別墅

1922 年為貝紐（Geroges Besnus）在巴黎近郊沃克松（Vaucresson）建造的貝紐別墅（Villa Besnus），柯布除了將連通住家的垂直動線拉出量體之外，試圖區分服務性空間與居住空間，此外也在三樓嘗試水平帶狀的開窗方式，在平面與立面的分割上，採取古典建築的三段式構圖方式【74】，如同柯布在《邁向建築》中分析布龍德（François Blondel）設計的聖德尼城門（Porte Saint-Denis）的構圖原則[3]。有趣的是，業主自己後來在平屋頂上加蓋了斜屋頂，對於柯布所賦予的現代住宅形式，做了最直接的回應【75】。

同樣在 1922 年為歐贊凡設計的畫室，則是將第二代的雪鐵窩住家更進一步加以轉換，透過將所有生活空間壓縮到最小的方式，在立方體空間中創造出不規則形狀的畫室空間。兩層樓高的畫室空間，由相鄰的兩面大片的玻璃牆面以及類似工廠的鋸齒狀屋頂，經由毛玻璃採頂光的處理，引入充足的光線【76, 77】。原本基於經濟因素的考量而提出建造中低收入住宅的各種技術與形式構想，反而是先在資產階級的別墅中獲得實踐。

74. 沃克松：貝紐別墅 / 原本外觀 1922

75. 沃克松：貝紐別墅 / 現況外觀 1922

1918 年在一場瑞士人的晚宴上，柯布結識來自巴塞爾（Basel）的銀行家拉侯煦（Raoul La Roche），他對柯布極為賞識，後來長期收購柯布

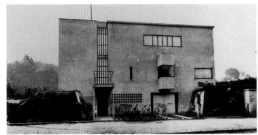

的繪畫作品，給予經濟上的支持。在 1921 至 1923 年間，柯布的作品多次與畢卡索、布拉克與勒澤等人的作品在拍賣會場中，由拉侯煦購買成交。柯布的作品成為拉侯煦收藏藝術品的重心之一，拉羅煦更將大部分的收藏捐贈給家鄉巴塞爾美術館（Basel Kunstmuseum）。

1923 年，拉侯煦委託柯布在巴黎高級住宅區中設計一幢別墅。柯布原本想趁機規畫整個街區，自己當起開發商，與地主談合建事宜，嫂嫂拉芙 - 瓦爾貝格（Lotti Raff-Walberg）隨即響應，也委託柯布為其兄長艾伯特‧江耐瑞設計基地緊臨拉羅煦別墅的住家【78】。相較於為單身的銀行家設計的拉侯煦別墅，江耐瑞暨拉芙別墅則以傳統的空間組織方式，由走廊串連房間，滿足強調實用性的居家生活需求【79】。

76. 巴黎：歐贊凡別墅 / 室內 1922

77. 巴黎：歐贊凡別墅 / 外觀 1922

78. 巴黎：拉侯煦別墅 / 外觀 1923

79. 巴黎：江耐瑞暨拉侯煦別墅 / 外觀 1923

76
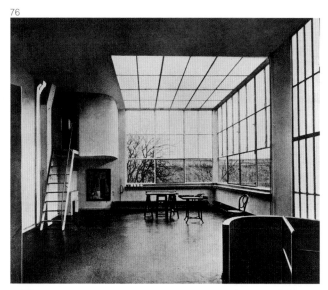

77
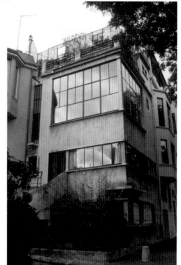

78
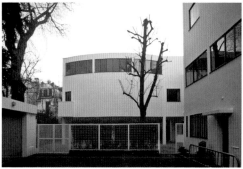

79
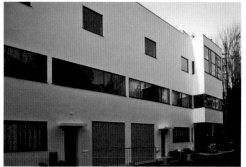

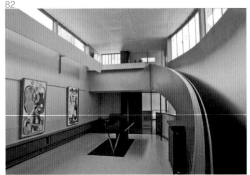

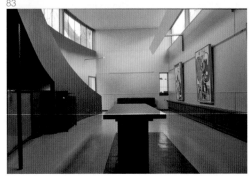

80. 巴黎：拉侯煦別
墅／大門 1923

81. 巴黎：拉侯煦別
墅／挑高入口大廳
1923

82. 巴黎：拉侯煦別
墅／室內 1923

83. 巴黎：拉侯煦別
墅／室內 1923

兩幢立面連在一起的住宅，在內部必須滿足的需求大不相同。為兄長艾伯特設計的住家，必須有四間臥房，並提供實用的居家生活空間；另一戶則是為喜好收藏現代藝術品的單身貴族而設計，不僅在室內運用「建築散步」（promenade architecturale）空間手法，讓人在內部空間行徑中感受到空間組織與牆面光影變化，形成豐富的視覺經驗，同時也嘗試運用色彩進行「建築偽裝」（camouflage architecturale），亦即強調或淡化量體。住家內部雖然應該是白色的，不過為了能凸顯出白色的空間特質，則必須仔細地運用色彩：無法有自然光線的牆面會塗上藍色，有強烈光線的牆面則為紅色，利用暗褐色可以削弱量體的重要性……諸如此類【80-83】。

拉侯煦別墅延續著英國藝術與工藝運動的 L 形平面配置，在外觀量體上，試圖呈現出內部機能的差異性，與葛羅培斯在德紹（Dessau）設計的包浩斯學校的配置觀念相近，由內而外發展的空間組織，形成由不同機能的量體所組合而成的整體形式。盡管一些工程技術有瑕疵，例如

暖氣設備的噪音與照明問題，但業主對此設計案非常滿意，在別墅完成
時，便送給柯布一輛小汽車表達謝意，直到 1963 年過世之前一直居住在
此，在過世不久前接受訪問時，仍對柯布視此別墅為其作品的重要轉捩
點而引以自豪。拉侯煦別墅在 1968 年成為柯布基金會所在地，開放大眾
參觀，相鄰的江耐瑞暨拉芙別墅，則作為柯布基金會的圖書館與行政辦
公空間。

柯布早期的建築生涯不論在理論或實踐上，都與《新精神》雜誌息息相
關。在《新精神》雜誌所發表的論述以及後來集結成冊的《邁向建築》
中所主張的建築理念，打動了一些讀者的心，並且為柯布帶來了實踐理
想的委託設計案，包括 1924 年在巴黎近郊塞納河上的布龍納所設計的雕
塑家利普希茲（Jaques Lipchitz）工作室與住家【84】，以及巴黎的雕塑
家普拉內克斯住家（Maison Planeix）【85】，1926 年在巴黎設計的音樂家
與藝術家特米西恩住家（Maison Ternisien），在安特衛普設計的畫家吉
野特住家（Maison Guiette）【86】，以及為美國新聞記者、繪畫愛好者與
收藏家庫克（William Cook）在巴黎近郊塞納河上的布龍納所設計的別墅
【87】，1927 年為定居巴黎的美國作家邱曲（Henry Church）設計的邱曲
別墅（Villa Church）。

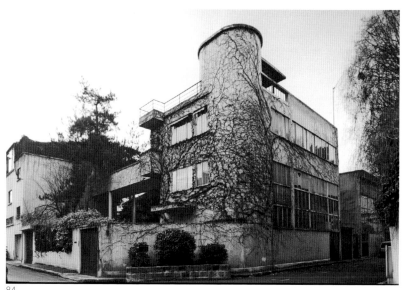

84. 塞納河上的布龍納：利
普希茲工作室與住家 / 外
觀 1924

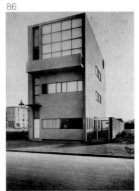
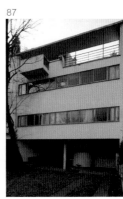

85.巴黎：普拉內克斯住家
／外觀 1924

86.安特衛普：吉野特住家
／外觀 1926

87.塞納河上的布龍納：庫
克別墅／外觀 1926

貝沙克工人住宅

除了吸引了一些支持現代藝術的資產階級或是藝術工作者，希望建造資
產階級別墅之外，由於從十九世紀歐斯曼的城市規畫理念之後，便沒有
出現新的想法，試圖因應郊區的發展或是中低收入住宅的問題，因此柯
布所談論的議題便格外引人注意；加上雜誌的出刊地點位於當時的世界
文化之都巴黎，更擴大了影響的範圍。

柯布在論述中，試圖以現代工程技術建造中低收入住宅的想法，終於打
動了一位經營木材與糖業的企業家傅裕傑（Henry Frugès），讓柯布在法
國西南部波爾多郊區貝沙克（Pessac）建造廉價的工人住宅社區，以實
踐他在書中所闡述的理念，並且期待柯布能對建造廉價工人住宅有所改
革【88】。

傅裕傑將貝沙克工人住宅社區視為一項實驗，在完全信賴柯布的前提
下，摒除傳統的建造方式，給予柯布盡情發揮的機會。業主所希望的是
「針對住家平面的問題加以研究，運用堅固有效率的牆面、樓板與屋頂等
構造元素，界定標準化的住家，並且提供資金購買機械設備，以泰勒式
工業製造方式生產。對於住家的內部設施也一併考慮，達到便利舒適的
居家生活。各種創新的想法也能表現在美學上，需要花費昂貴的傳統住
家外觀，將由表現當代住家外觀所取代。」[4]

柯布回應的方式是：以追求廉價為目標，運用鋼筋混凝土的建造技術，
採取標準化、工業化與泰勒式生產方法，結構上完全是 5 公尺跨距的無
樑樓板的承重牆系統，小組分工的建造方式，讓每個小組重複執行相同
的工作。住家平面單元經過不同的組合方式，形成五種形態：三層樓短
向雙拼的摩天樓（Gratte-ciel）、兩層樓長向連幢且屋頂花園交錯配置的
梅花型住家（Maisons en quinconce）、兩層樓連幢的連拱住家（Maison
à acarde）、用 Z 字形組合三戶單元形成兩層樓的 Z 形住家（Maison en
Z），以及兩層樓的獨戶住家（Maison isolée）【89-93】。

89

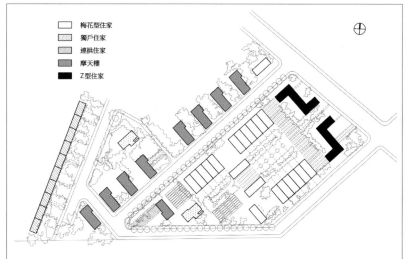

88.貝沙克：傅裕
傑住宅社區 / 外觀
1926

89.貝沙克：傅裕傑
住宅社區，配置圖

90.貝沙克：傅裕傑
住宅社區，摩天樓

88

90

91

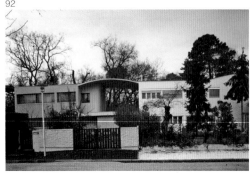

92

93

91. 貝沙克：傅裕傑
住宅社區，梅花型
住家

92. 貝沙克：傅裕傑
住宅社區，連拱住
家

93. 貝沙克：傅裕傑
住宅社區，獨戶住
家

為了降低整個社區全部漆成白色的混凝土
牆面可能產生的壓迫感，柯布把在拉侯煦
別墅內部所發展的色彩計畫，運用在貝沙
克工人住宅的外觀。以一些正面漆成赭色
的牆面作為參考點，運用藍色牆面產生量
體退縮的空間感覺，綠色牆面與植栽可以
融合在一起，由棕色、粉紅，或白色、灰
色所構成的色彩視覺序列，就如同是暴風
雨過後呈現的寧靜與清晰的景象 [5]。

富有藝術修養的百萬富豪，不僅本身會作
曲、畫畫、設計布料，也是藝術品收藏
家，原本寄望能夠在實驗性的花園城市中
建造廉價住宅，然而當地的施工技術無法
滿足柯布試圖嘗試的預鑄工法，必須由巴
黎的營造廠接手；除了運用先進的施工技
術所必須付出的代價讓人大為失望之外，
1926 年完工之後，無法接水的問題讓整個
社區閒置了三年無人進駐。

雖然在 1926 年完工之際，葛羅培斯曾造
訪此社區並大加讚賞，法國公共工程部長
德孟紀（Anatole de Monzie）以及勞工部
長魯雪（Louis Loucheur）先後在 1926 年
與 1929 年來此參觀時，也給予正面的評價；不過就工程與財務管理的角
度而言，本案則是無一是處。在 1924 年估算，每幢住家造價只需 1 萬法
郎，結果在 1926 年建造時的平均造價高達 4 萬法郎，最貴的兩幢住家甚
至達到 7 萬法郎。

經費的問題也使得原先計畫的購物區無法建造，加上傅裕潔在 1929 年因
為經商失敗而退休，原先構想的大規模計畫，在第一期工程完成五十多
戶之後，便就此作罷。地方政府礙於法令，直到 1929 年才能夠供水，而

且最後搬入的居民並非原先設想的工人，而是市郊的中產階級。就長期
的理想而言，貝沙克社區的實驗很顯然並沒有成功，而且柯布所提出的
現代住宅的構想，表面上似乎能夠得到當地中產階級的認同，不過法國
建築學者布束（Philippe Boudon）在 1967 年對貝沙克住宅社區進行完
工 40 年之後的現場調查研究，卻發現，住戶進駐之後，便不約而同的改
造了原先的外觀，試圖創造比較像家的意象【94】，以積極的行動質疑柯布
的工業化住家美學 [6]。

新精神館

1925 年，柯布獲邀參加在巴黎舉行、為期六個月的「現代工業暨裝飾藝
術國際展覽」[7]。除了十七個歐洲國家之外，還包括蘇聯、土耳其與日本
等國都參加此次的盛會。展覽規章嚴格要求，參展的作品必須表現出創
新的靈感與真正的原創性，符合現代的裝飾與工業藝術；複製品、模仿
或抄襲古代樣式的作品都禁止參加。「雖然展覽標榜簡單與理性的表現形
式，不過許多展覽作品所呈現的，卻是令人覺得冷漠、黯淡甚至荒謬。」
沒有參展的美國，則在《建築記錄》雜誌中出現負面的評價 [8]。裴瑞也認
為，將裝飾與藝術兩個字湊合在一起是件荒唐之事，因為真正的藝術是
不需要裝飾的，「必須在完美中建造，裝潢一般而言，是為了掩飾無法達

94. 貝沙克：傅裕傑住宅社
區，住戶加蓋斜屋頂並改
變原本的水平窗帶

94

到完美的瑕疵。」[9]

柯布參展的新精神館，與其他外國建築師的作品在一起被安排到最邊緣
的場地。在建造時，由於財務問題，直到展覽開幕前一天才開始動工建
造，為了避免施工現場干擾展覽會場，主辦單位只好在新精神館四周築
起一道擋牆加以隱藏[10]。1925 年 7 月 10 日，新精神館終於在當時的法
國藝術部長德孟紀（Anatole de Monzie）主持下開館，比展覽開幕的時

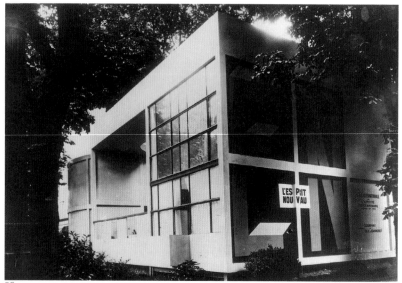

95

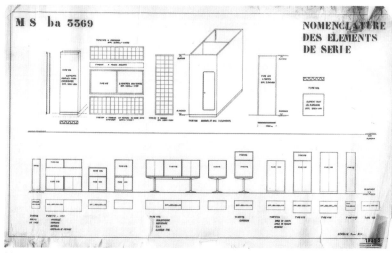

98

95. 巴黎：新精神館／外觀
1925
96. 巴黎：新精神館／室內
1925
97. 掛在新精神展覽館的靜
物／油畫 1924
98. 家具研究／系列化家具
元素 1922-1936
99. 家具設計／設計師貝黎
紅 1929-1930

間晚了兩個半月。

L型平面圍繞庭院的新精神館，其實就是柯布在 1922 年提出的三百萬人「當代城市」中複層空間組合的住宅類型：「公寓‐別墅」的一戶住家單元。隔間牆與外牆運用稻草壓縮製成的材料，再噴上白色水泥漿，形成白色的純粹立方體，其中有一整面牆如同《新精神》雜誌的廣告看板【95】。內部以家具作為界定空間的元素，多尼特（Thonet）椅子、玻璃器皿、牆壁上掛的勒澤、歐贊凡以及柯布自己的畫作，呈現出純粹主義的整體藝術的內部空間效果，藉此表達機械時代的住家風格【96, 97】。柯布以「設備」取代家具的說法，強調透過室內的整體設備，以符合更有效率的住家生活需求。雖然柯布先前在《新精神》雜誌所發表的文章中曾經對整體藝術（Gesamtkunstwerk）大加撻伐，不過此次參展的新精神館卻是反映整體藝術理念的二十世紀現代住宅作品。

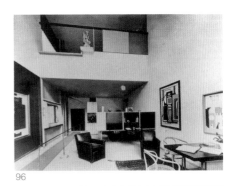
96

97

柯布將新精神館視為是工業生產中的原型（prototype），他在經費短缺的情況下，說服許多廠商虧本幫他建造，原本以為利用這次展覽的機會，可以達到宣傳效果，爭取大量的訂單在全國各地興建，補償廠商的損失。展覽結束之後，只有一位參觀民眾來登記，而且經過詳細估價之後的建造費用，也讓唯一的業主怯步。經過半世紀之後，1977 年在義大利波隆納，依照柯布留下來的施工圖原樣，重建新精神館[11]。

柯布將家具視為住家內部的整體設備，並以標準化與工業化生產的觀念，在年輕的室內設計師貝黎紅（Charotte Perriand）加入事務所之後，有更進一步的發展【98, 99】。

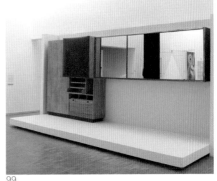
99

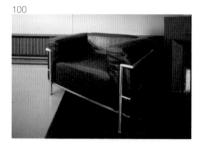

100

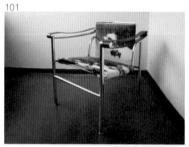

101

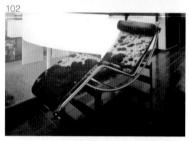

102

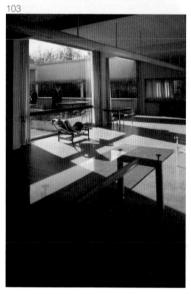

103

1927 年，貝黎紅在裝飾藝術家協會的沙龍展中展出「屋頂下的桿件」（Bar sous le Toit）家具作品。受到柯布在《邁向建築》與《現在的裝飾藝術》所提出的「物件類型」觀念所影響，貝黎紅以工業化生產的鋼管與金屬板作為材料所設計的家具作品，獲得極大的迴響。柯布隨即邀請她一起合作設計家具，兩人的合作關係一直維持到 1937 年為止。最早完成的一批作品包括：舒適座椅（siège grand confort）、活動椅背的小扶手椅（petit fauteuil à dossier basculant）、圓弧躺椅（chaise longue）以及鋼管支架玻璃台面的桌子【100-103】，便經常出現在柯布所設計的別墅之中。1929 年在巴黎秋季沙龍，更大規模展出現代化住家中客廳、餐廳、廚房、臥室與浴室的所有家具與櫥櫃的設計。

五項要點

柯布在 1920 年代所建造的別墅過程中，逐漸發展「新建築的五項要點」：獨立柱（les pilotis）、屋頂花園（les toits-jardins）、自由平面（le plan libre）、水平窗帶（la fenêtre en longueur）、自由立面（la façade libre）。在 1926 年針對此「五項要點」做了明確的界定 [12]：

1. 獨立柱：傳統的房屋都附著於地面，房間多半是陰暗潮溼。鋼筋混凝土材料使得獨立柱成為結構元素。房屋可以向空中發展，脫離地面；花園可以在住家下面，也可以在屋頂上面。

2. 屋頂花園：長久以來，斜屋頂成為抵擋風雪的外衣。不過目前的建築物已經可以使用中央控制的暖氣設備，傳統的屋頂已經不再符合需要了。屋頂不應該是鼓起來的，而應該是下凹的。屋頂應該在中

央解決集中排水的問題，而不是以斜屋頂把水向外排掉。鋼筋混凝土有辦法形成一體成形的結構體。為了避免結構體因熱脹冷縮而產生龜裂的現象，應該讓混凝土保持一定的溼度。可以利用沙覆蓋混凝土板，並在縫隙中植草，沙與草根可減緩水的滲透。露台花園可以滿是花木草坪。從技術、經濟、舒適與心理因素的考量，都應該採取平屋頂。

3. 自由平面：平面從前是承重牆的奴隸，鋼筋混凝土使得建築物的平面獲得自由。樓層平面不再需要完全一致，可以充分利用內部空間，獲得最大的經濟效益。

4. 水平窗帶：窗戶是房屋的要素之一。進步帶來了自由。鋼筋混凝土改寫了窗戶的歷史。窗戶可以由立面的一端拉到另一端。窗戶可以成為房屋的一種機械類型元素。

5. 自由立面：壁柱從立面退到房屋內部，樓層平面可以向外延伸。立面只是由絕緣的牆面或窗戶所形成的輕質膜。立面是自由的，窗戶可以從立面的一端到另一端，完全不間斷。

1926 年 4 月，柯布接受美國記者庫克（William Cook）的委託，在巴黎近郊（Boulogne-sur-Seine）設計的庫克住家（Maison Cook），以獨立柱配合承重牆的構造系統，重新詮釋新精神館的內部空間。三樓挑高的起居空間，在面對後院的下方牆面，只在中央有一單扇落地玻璃門通往出挑小陽台的，封閉的牆面上方為整面的固定玻璃，如同掛在牆上的一件大幅的自然風景畫【104】。外觀明顯的呈現「五項要點」中的水平窗帶、不對稱的自由立面與屋頂花園【87】。

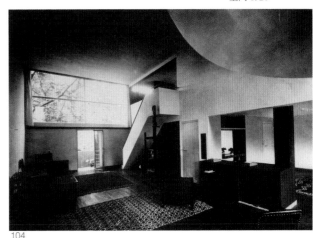

104

柯布試圖為現代建築建立規則，而提出的「五項要點」，在英國建築學者柯寬恩（Alan Colquhoun）的眼裡看來，都是針對古典建築手法的反向操作所得到的結果。例如獨立柱便是與古典基座正好相反的手法；獨立柱接受了古典建築區分樓層與地面的關係，不過兩者的區分是：運用虛空間而非量體的方式。屋頂花園是對斜屋面所做的駁斥。自由平面推翻了垂直連續的結構牆面所產生的限制，並以配合機能需求、可以自由決定的非結構性的隔間牆取而代之。水平窗帶是對古典建築的窗洞開口加以駁斥。自由立面則是以自由構成的立面，取代古典建築規則的開窗立面。由於「五項要點」中的每一項新規則都以傳統的建築元素作為基礎，因此透過「五項要點」所發展的新建築形式，便能透過所要取代的舊建築形式獲得形式意義[13]。

四種構成

1929 年秋天，柯布在布宜諾斯艾利斯發表的第五場演講，論及現代住宅平面，對他在二〇年代所設計的住宅加以反省之後，整理出四種構成類型[14]【105】：

105. 四種構成類型

第一種類型：每個元素與鄰近的元素，形成有機的方式成長。由內部所產生的力量會擴及外部，形成各種形狀。此種原則會導向如同金字塔似的設計，如果不加以限制的話，會產生奇形怪狀的形式，例如 1923 年完成的拉侯煦別墅【78】與利普希茲住家【84】。

第二種類型：將有機的局部放入一個完整的、簡潔的外殼之中。設計者所面對的是，如何在自我設限的條件下展現心智的挑戰，

例如吉野特住家【86】與史坦‧德蒙紀別墅（Villa Stein de Monzie）【109】。

第三種類型：外露的框架加上簡單的外殼，如同格柵一樣的簡潔與透明。可以自由地放進所需要的各種形狀與大小的房間，每層樓可以有不一樣的布局。這是一種巧妙的方式，對於特殊的氣候條件尤其適合。可以產生充滿各種可能性的彈性平面，例如斯圖加特白屋社區住宅【71】與位於突尼西亞迦太基（Carthage）建造的貝佐別墅（Villa Baizeau）【106】。

106. 伽太基：貝佐別墅／設計圖

第四種類型：具有第二種類型的簡潔外殼，在內部則具有第一種類型與第三種類型的優點。這是一種明確且非常一般性的類型，同樣也可以有許多可能性，例如 1929 年在巴黎郊區普瓦西（Poissy）建造的薩瓦別墅（Villa Savoy）【115】。

就構造系統而言，由上下連續的壁面構成主要外觀的第一與第二種類型，在結構上，承重牆仍扮演非常重要的角色。在拉侯煦別墅，除了在地面層出現將畫廊架高的獨立柱之外，隱藏在北向正面牆壁內的支柱，在三樓完全變成連續牆面，室內也完全以牆面做界定空間的元素。在史坦別墅，雖然已經運用柱樑系統出挑的方式，形成強調水平窗帶的北向立面，獨立柱也在室內成為界定空間的元素，不過東西兩向的牆面仍舊是承重牆結構。第三與第四種類型的外觀，則由獨立柱與連續的壁面組合而成。

就造型美學而言，壁面完全退到柱列內自由發展的第三類型，雖然能夠呈現當代的結構技術，不過與完全配合內部機能、向外發展牆面形成的第一種類型一樣，都無法達到純粹主義的表現形式。將柱樑框架系統隱藏在完整的幾何量體中的第二種類型，除了無法擺脫古典建築強調的形式主義，同時也無法呈現當代的結構技術。因此代表第四種類型的薩瓦

別墅，可說是將前三種類型的優點：包括第一種類型強調形隨機能與由內而外的空間構成、第二種類型純粹幾何形體的造型，以及第三種類型能呈現柱樑框架構造系統的造型，融合在一起而產生的空間形式。

從柯布整理的四種類型也可以發現，他在追求現代住宅形式中，仍然依循著古典建築追求純粹幾何形式以及整體比例的美學。根據柯林‧羅（Colin Rowe）的分析，史坦‧德蒙季別墅與薩瓦別墅都是出自帕拉底歐別墅平面的轉換，史坦別墅的範本為不悅別墅（Villa Malcontenta），薩瓦別墅的範本為卡普拉別墅（Villa Capra）[15]。這兩幢都運用「規線」與黃金分割構成原則的別墅，對於探討柯布在二〇年代所設計的純粹主義別墅，究竟是一種工業產品還是一種手工藝的人造物的問題，提供了最佳的研究案例。

107.賈煦：史坦別墅／南向立面 1927

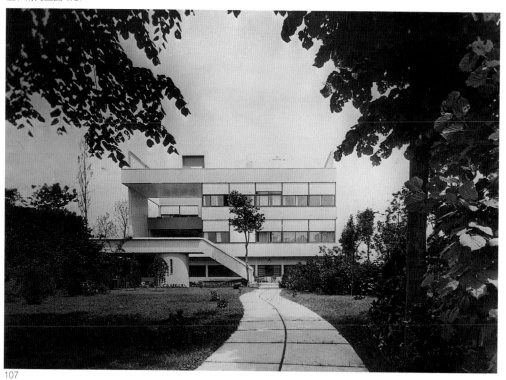

兩幢理想的別墅

1928 年完工的史坦・德蒙季別墅（Villa
Stein de Monzie），俗稱露台別墅（Les
Terasses）。業主是美國人麥克與莎拉・史坦
夫婦（Michael & Sarah Stein），以及相當欣
賞柯布的德蒙紀部長的前妻嘉伯莉葉・德蒙
紀（Gabrielle de Monzie）。麥克・史坦是定
居法國的著名作家葛裘德・史坦（Gertrude
Stein）的兄弟，在舊金山經營有軌電車致富
的商人，收藏了許多馬蒂斯的作品，太太莎
拉・史坦則是畫家。與養女生活在一起的伯
莉葉・德蒙紀夫人與史坦家族是世交，為了
遠離巴黎市中心的喧囂，決定搬到郊區，並
共同出資，請他們認為最傑出的壯年建築師
設計一幢健康環境的住家。由於業主經常到
佛羅倫斯郊區的文藝復興時期建造的別墅渡
假，好像成為導引柯布在設計本案時的主要
靈感來源。

結構系統的柱距以 2:1:2:1:2 的韻律關係，形
成黃金比的平面分割；立面上更以早年在許
沃伯別墅所強調的規線，控制所有的構成元
素，同樣呈現黃金比的立面分割【107, 108】。
偏離中央主軸、位於短柱距的主要入口，由
懸吊的出挑雨庇加以強調；位於另一側短柱
距的服務性入口，則由二樓凸出的小陽台加
以暗示【109, 110】。南北兩向立面強調水平帶狀分割的連續窗帶，一直延
續到轉角的東西兩側立面，刻意強調出挑的帷幕牆構造系統。連續的水
平帶窗，特別請木匠處理的橡木窗框細部，創造出機械美學平整牆面效
果。

108

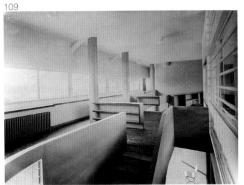

109

110

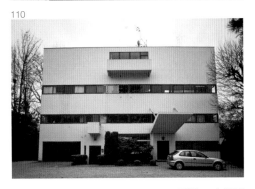

108. 賈照：史坦別墅／南向立面規線分析 1927

109. 賈照：史坦別墅／室內 1927

110. 賈照：史坦別墅／北向立面 1927

111

北向立面與南向立面各有一個開口,除了在立面上形成虛實對比的效果,兩個開口也分別扮演不同造型元素的功能。位於頂樓中央的北向立面開口,一方面在入口正面創造一個中心點,讓一樓多樣化的開口形式不至於影響整體立面的穩定性,同時薄薄的牆面不僅顯示出非承重牆的構造,並經由視覺的穿透性,暗示內部豐富的空間變化【110】。正好位於二樓與三樓露台的南向立面開口,除了明顯呈現 L 形的內部空間組織,同時向外拉出的二樓露台、退縮的三樓露台以及上方挖空的屋頂花園,配合側牆的開口,創造出柯布在純粹主義繪畫表現的多層化空間關係【107, 111】。

位於巴黎西邊 30 公里的郊區普瓦西的薩瓦別墅,在 1928 年開始設計,並在 1931 年完工。由於基地本身是一片綠油油的草地,四周由樹林環繞,視野絕佳,為了不影響既有的環境,柯布希望建築物能像放在草地上的展覽品,完全不會影響原有的環境。車道沿著一樓周邊柱列退縮的空間,形成的 U 形車道,可直接開進一樓的車庫【112】。

111. 賈�W:史坦別墅
／屋頂露台 1927

112. 普瓦西:薩瓦
別墅／鳥瞰等角圖
1929

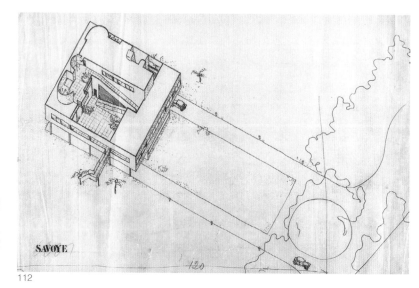

SAVOYE

120

112

由於站在草地上能夠看出去的視野有限，加上草地不衛生且潮溼，為了提供良好的居家環境，主要的生活空間與住家花園以獨立柱抬高 3.5 公尺。地面抬高的空中花園將是乾燥的，並且可以有良好的視線。在沙地上鋪設水泥磚的空中花園，地面可以確保排水暢通。一樓主要作為服務空間，包括可停三部車的車庫、司機與佣人房以及洗衣房。入口門廳由斜坡道引導上二樓的生活空間，四周可以欣賞優美的景色，如同 1923 年為父母設計的湖畔別墅一樣。

為了善用面對日內瓦湖的基地特性，出現了廚房之外的所有空間全部朝向湖面的長條形平面配置，並以水平帶狀的開口形成連續的水景【113,

113

114
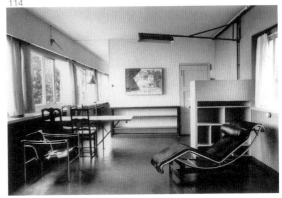

115
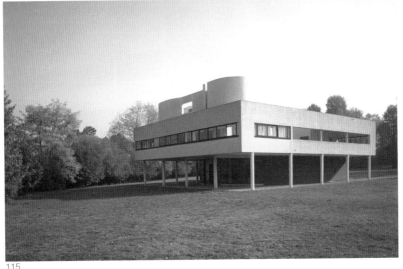

113. 柯索：湖濱別墅
／外觀 1923

114. 柯索：湖濱別墅
／內部 1923

115. 普瓦西：薩瓦別
墅／外觀 1929

114】。薩瓦別墅包括二樓的露台,也利用水平帶狀的開口,以及屋頂花園的擋牆上類似洞窗的開口,形成導引視線的框景效果。

起居空間以整片玻璃牆面朝向空中花園,讓花園的水平帶框景,延伸進入起居空間的另一側牆面仍連續不斷。空間的遊走上,在露台的空中花園順著戶外的斜坡,可以走到屋頂平台的日光浴場。強調阿拉伯建築在行走中的空間體驗,而非巴洛克建築採取固定點的空間構思,透過「建築散步」可以充分體驗,在規則的柱樑構造系統下所能呈現的豐富的內部空間【115-119】。

純熟的運用「新建築的五項要點」以及「建築散步」的空間組織,使得薩瓦別墅成為現代主義機械美學的典範。不過如果仔細從結構系統與造型之間的關連性加以檢討的話,便會發現,薩瓦別墅純粹幾何形體的造

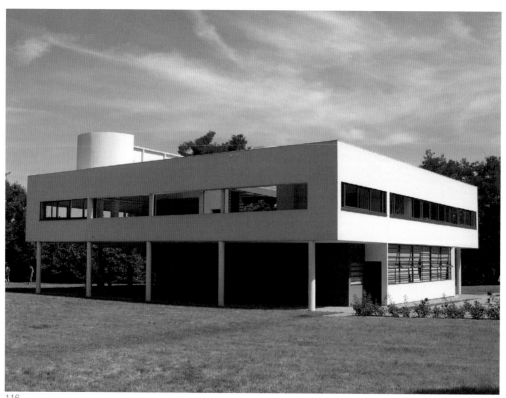

118
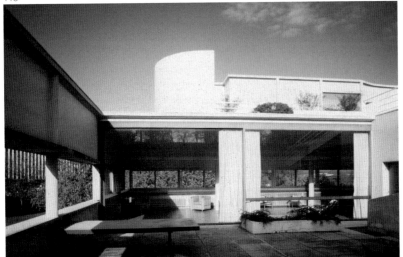

116. 普瓦西：薩瓦別
墅 / 外觀 1929

117. 普瓦西：薩瓦
別墅 / 室內斜坡道
1929

118. 普瓦西：薩瓦別
墅 / 由花園延伸進
入起居空間的水平
帶框景 1929

119. 普瓦西：薩瓦
別墅 / 戶外斜坡道
1929

05
現代的生活機器原型

117

119
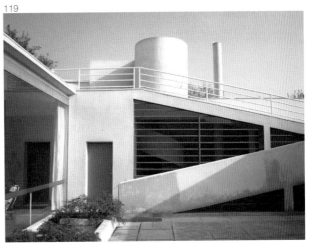

型，不僅與內部的機能無關，也並未忠實反映內部的結構：一樓周邊由
五根獨立柱形成的等距柱列，完全是基於塑造規則的造型秩序，而非真
正反映內部空間的柱網關係。除了一樓位於主入口中軸線上的獨立柱進
入門廳之後便消失，取而代之的是界定位於中軸線上的斜坡道兩側的柱
列之外，內部空間的柱距關係，也與外觀看起來整齊的柱距關係完全不
相干。事實上，薩瓦別墅雖然被視為是最能詮釋「住宅是一部居住機器」
的典範，不過在完美的機械美學造型中，除了有工業化的思維之外，同
時也肯定古典建築的形式價值。

1. Œuvre Complète 1910-1929, p.9

2. Aujourd'hui, Art et Architecture, 51, Nov. 1965, p.10

3. Le Corbusier, Vers une Architecture. Paris:Arthaud.1977. p.49.

4. Œuvre Complète 1910-1929, p.78.

5. ibid., pp.85-86.

6. Philippe Boudon. Pessac de Le Corbusier. Paris: Dunod. 1969.

7. Exposition Internationale des Arts Décorafifs et Industriels Modernes

8. W. Frankly , "The International Exposition of Modern Industial and Decorative Art in Paris", Part II, Architectural Record, vol.58, no. 4, October 1925, p.379.

9. L'Art Decoratif d'Aujourd'hui , p.207.

10. 柯布在《作品全集》中則宣稱主辦單位所築的擋牆主要是想阻礙民眾的參觀oeuvre complète 1910-1929, p.100

11. Piazza Constituzione, 11, Bologna

12. Œuvre Complète 1910-1929, p.128

13. Alan Colquhoun, "Displacement of Concepts in Le Corbusier" in Essays in Architectural Criticism. Cambridge, Mass.: The MIT Press. 1981. p.51

14. Le Corbusier, Précision, p.135

15. Colin Rowe, "The mathematics of the Ideal Villa and Other Essays. Cambridge, Mass.: The MIT Press. 1982, pp.2-27.

06
從住宅到宮殿

直到 1927 年為止，柯布與皮耶‧江耐瑞成立的「35S 工作室」都維持只有兩個人的事務所，除了貝沙克住宅社區之外，所完成的作品全部都是私人住宅，大型的規畫案只限於紙上作業的階段。柯布經營的事務所並不以追求利益、累積財富為目標，而是抱持對建築的熱愛，試圖實踐理想。從 1927 年之後，不僅開始設計公共建築，同時也有許多年輕人相繼加入事務所，「在新時代建築的號召下，來自世界各地的新生代，也共同投入研究住宅與城市的問題；他們感受到自己所應該承擔的責任與義務，並從奉獻中追求人生的目的與價值。」[1] 工作型態的轉變也讓柯布深切體認團隊合作的重要性，面對日益複雜與快速變遷的種種問題，已經不是一己之力所能解決，唯有靠分工合作的方式，才是最佳的因應之道。

國際聯盟總部大廈

1927 年參加的日內瓦國際聯盟總部競圖，讓柯布將他在小尺度住宅所嘗試的實驗性手法，運用到大規模的公共建築。依照競圖規定，設計案應區分成兩幢獨立的建築物：秘書處以及議場。在考量內部機能的運作時，柯布將總部的活動區分成四種屬性：秘書處與圖書館的日常性活動、小組委員會議與大型公聽會的間歇性活動、國際委員會議的季度性活動以及國際大會的年度性活動。以提供年度性、季度性以及大型公聽會的間歇性活動所需的大型集會堂，與一些中小型會議空間，形成位於中軸線上的主要量體；日常性以及小組委員會議的間歇性活動，則形成與中軸成正交關係的一幢獨立的大樓，由長條狀的空間形成的ㄩ形配置，讓單側與中央走廊的辦公空間都能有良好的採光【120】。

120. 日內瓦：國際聯盟總部競圖／外觀透視圖 1927

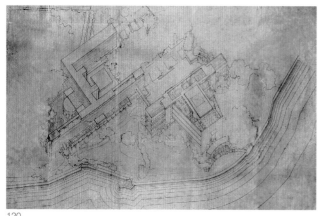

由長向的兩個半弧形金屬桁架以及短向的三個冂字形斜撐鋼架，構成 2600 人的大型集會堂的屋頂結構；內部明確的大型桁架構造系統，只由在屋頂平台上以及一樓兩側立面出現的桁架構件加以暗示；在兩側立面上，仍強調水平窗帶的連續

性；在面對日內瓦湖的立面，則是以封閉的牆面，凸顯出前方抬高的弧形量體，試圖強調出位於中軸線上的主席辦公室。為了讓大型集會堂後方座位也能有良好的音效，透過平面與剖面所進行的音響效果分析，充分表達柯布在技術上的追求。

擔任評審的九位知名建築師中，有五位保守的學院派人士包括：代表法國的勒馬黑基耶（Charles Lemaresquier）、英國的柏內特（John James Burnet）、西班牙的賈托（C. Gato）、義大利的慕吉亞（A. Muggia）與瑞典的譚格柏門（Ivar Tengbom）。支持現代建築的有四位：荷蘭的貝拉赫（Hendrik P. Berlag）、奧地利的霍夫曼、瑞士的卡爾‧莫查（Karl Moser）以及比利時的荷塔（Victor Horta）。評審委員之間的意見非常分歧，一開始每個人各自選出的第一名都不相同，在 377 份參加作品中，出現了 9 份被列為首獎的作品，柯布的設計案也名列其中。

在展開進一步的討論時，柯布的提案雖然得到譚格柏門、貝拉赫、霍夫曼與莫查的支持，不過卻遭到學院派評審委員的杯葛，尤其是勒馬黑基耶認為，柯布所畫的圖面並沒有用規定的黑墨，不符合參加資格；加上早年帶動新藝術建築風潮的荷塔轉而支持古典形式的作品，最後從原先列為首獎的九份作品中，選出四位具有紀念性風格的建築師，共同負責興建工程的設計。

在建造經費上，柯布預估自己所提出的設計案只需 1250 萬瑞士法郎，低於競圖要求的 1300 萬，然而後來決定建造的古典形式的總部大廈，卻需要高出兩倍以上的經費，而且最後定案的配置構想，也因為基地擴大與空間需求重新調整，而改成比較接近柯布原先的提案。柯布在巴黎大學法學院教授的協助下，撰寫了一份三十六頁的控訴書給國際聯盟，不過國際聯盟完全不予理會，宣稱從未收到此信，而且也不願回應私人的牢騷 [2]。在投訴無門的情況下，憤而出版《一幢住家：一座宮殿》[3]，除了將他在設計案中針對辦公空間、大型集會堂的音響、垂直與水平動線、暖氣與通風問題以及汽車動線，都提出了創新的技術性解決方式公諸於世，也希望能激發輿論的不滿，以控訴國際聯盟。

現代建築國際會議

學院派評審委員在國際聯盟總部競圖中打壓現代建築師的醜聞，激起了瑞士當地一些正義人士的不滿，1928 年，在瑞士藝工聯盟的秘書長古柏雷（F. T. Gubler）的建議下，德曼陀（Hélène de Mandrot）女士便與柯布、夏赫（Pierre Chareau）、居佛瑞奇恩（Gabriel Guevrekian）……等人連絡，籌畫邀集歐洲主要的現代建築師，在她的家族擁有的拉莎拉茲城堡（Château de La Sarraz）聚會。身為瑞士藝術之家（Maison des Artistes）的創始人，德曼陀女士經常與年輕的藝術家聚會，這次想與建築師聚會，主要是回應國際聯盟總部競圖發生的醜聞，希望聲援各國孤立無援的現代建築師，讓建築得以自由發展【121】。

此次聚會的具體成果包括：成立每年召開一次會議的「現代建築國際會議」（CIAM）[4] 與負責研擬年度會議的主題的「當代建築實踐問題的國際委員會」（CIRPAC）[5]，並且發表了由二十四位建築師共同簽署的「拉莎拉茲宣言」，強調建築專業對社會的責任，主張建築是與人類生活息息相關的基本活動。建築必須表達時代方向，建築作品只能從當代的條件中出發，拒絕重現過去社會的東西，新的建築構想必須滿足當今生活的精神、知識與物質層面的需求；體認機械帶來社會結構的變動以及與建築相關的經濟變化，必須經由社會與經濟層面思考建築問題，以實踐符合精神理念與物質條件的理想[6]。

121. 柯布（右一）與德曼德侯女士在拉薩拉茲城堡前合影 / 人像 1928

121

柯布在接受邀請時，得知許多德國建築師也將參加此次的聚會，為了避免整個聚會的議題完全受德國代表所控制，柯布在與會之前，就先草擬六項議題：現代技術及其影響、標準化、經濟、都市計畫、新一代的教育、在實踐上存在的國家與建築的關係[7]。不過經過與會人士的討論之後，在 1928 年 6 月 28 日發表的宣言，則是提出總體經濟系統、城鎮規畫、建築與輿論，以及建築與國家的關係等四項議題：

1. 總體經濟系統：建築應該與整體經濟相結合，經濟效率的考量並不在於獲取最大的利潤，而是讓生產的工作需求降到最低，因此合理化與標準化，並使建築生產朝向工業化發展，成為必然的趨勢；必須在建築構思時顧及如何簡化現場施工與工廠製造，不僅讓沒有專門技術的工人便能在熟練的工程師指導下進行施作，同時希望消費者也能依照社會生活的新條件改變個人需求，以配合多數人的需求。強調工匠純熟技術的生產方式，將由新的工業生產方式所取代，必須在思路上加以配合。

2. 城鎮規畫：城鎮規畫是指如何組織都會區與鄉村集體生活的機能，包括居住、生產與休憩等三種機能，所涉及的重要議題有：土地分區、交通組織與立法。居住區、文教區與交通區域都受經濟與社會環境所影響，人口密度將成為必要的參考因素。相關的技術性設施會成為城鎮規畫的重要關鍵，也會影響現存的法令，得以因應技術的進步進行修正。

3. 建築與輿論：建築師應該發揮影響力，讓大眾了解新建築的根本精神。業主認知上的偏差，導致提出與住家問題毫不相關的要求。透過具有教育意義的作品，可以建立住家的科學基礎，例如：住家的整體經濟、陽光與衛生的重要性、運用機械設備。透過教育，能培養新的一代對住家有健康與理性的想法，新的一代也將是未來的業主，便能正確的陳述住家問題。

4. 建築與國家的關係：為了確保國家的強盛，政府必須讓建築脫離學院，重新修訂建築教學方式，使建築能與具有生產力與進步的組織系統等問題相結合。學院使國家花費大筆經費建造紀念性建築，而非重視迫切需要的城市規畫與集合住宅。政府如果能夠採取新的態度，以經濟考量作基礎的話，建築便很自然地能在國家經濟與社會發展過程中獲得重生[8]。

柯布認為，現代建築國際會議的目標，並不像大部分官方的建築勢力團體一樣，是為了保護建築專業的權利，而是對抗控制著主要建築生產的

官方建築勢力，以爭取現代建築的生存權利，所探討的問題是非個人能力所能解決的問題。因此，提出建築當今的問題、透過經濟與社會的技術領域表現現代建築理念，並且喚醒建築實踐的問題，便成為現代建築國際會議所關注的焦點所在。

在 1928 年的宣言中，「都市計畫」一開始看起來好像只是其中的一項議題而已，不過後來則成為最主要的重心所在。1929 年在法蘭克福舉行的第二次現代建築國際會議，由當時擔任法蘭克福市府建築師梅伊（Ernest May）主持會議，主要探討：從界定最小生活空間（Existenzminimum），希望透過掌握住宅類型的問題，進而以工業生產的方式解決建築與城市規畫的問題，會議之後出版了《最小生活空間住家》[9]。

1930 年在布魯塞爾舉行的第三次現代建築國際會議時，由阿姆斯特丹的都發局局長范艾斯特倫（Cornell van Eesteren）主持會議，以「合理的敷地計畫」作為主題，跳脫特殊類型或造型理念的問題，試圖導引出都市控制與行政的模型。柯布認為，集合住宅的問題，必須透過都市計畫的方式才能解決的想法，受到與會人士的支持[10]。對於許多德國建築師過於熱衷政治，並且表現出鮮明的政治立場，柯布則警告大家，應該以技術專業者自居，不在乎政治立場，只提供有利於人類的專業服務。強調保持政治中立的想法，使得柯布也對莫斯科抱持莫大的憧憬。

莫斯科──尋找現代的太陽王

1917 年俄國革命之後的蘇聯，不僅在國內掀起了藝術改革的風潮，同時也成為歐洲現代建築師心中憧憬實踐現代建築的理想世界。為了回應革命成功之後在 1918 年當局推動的紀念性宣傳計畫，基於結合建築與美術的想法下，兩股勢力應運而生，試圖將繪畫、雕塑與建築整合在一起的想法（Zhivskulptarkh），以及試圖整合繪畫與建築的想法（Sinskulptarkh），於 1920 年在高等藝術暨技術學校（Vkhutemas）的教學課程中加以整合。

具有新建築想法的建築師在 1923 年創設了新建築師協會（ASNOVA），

以拉多夫斯基（Nikolai Ladovsky）為首的這批自許為理性主義建築師，在高等藝術暨技術學校的教學課程中扮演重要的角色。兩年後，蘇俄構成主義成員則組成當代建築師聯盟（OSA），主張機械美學與建築必須順從新的社會條件，強調回應需求的生產藝術。

1928 年蘇聯開始推動第一次的五年計畫，希望提升全國的工業化與都市化的計畫，規模遠遠超過西歐國家任何烏托邦式的計畫，吸引了當時德國、荷蘭、瑞士的現代建築師，前往擔任重大建設計畫的負責人，包括：梅伊（Ernst May）、孟德爾松（Erich Mendelsohn）、陶特（Bruno Taut）、史丹（Mart Stam）、梅耶（Hannes Mayer）、許米特（Hans Schmidt）……等人。

柯布對蘇聯的認識，一開始應該來自於歐贊凡，由於歐贊凡對天才的藝術總監狄亞基烈夫（Sergei Diaghilev）所帶領的俄國巴蕾舞蹈團非常著迷，而且在 1910 年與俄國藝術家克鈴貝格（Zina Klingberg）結婚，在俄國革命之前，就曾偕同太太四度走訪俄[11]。在《新精神》雜誌上不斷出現有關蘇聯的文章[12]，歐贊凡也經常對蘇俄當時的發展加以評論，柯布在雜誌上刊登的著名文章〈建築或革命〉，也是對蘇聯十月革命有感而發的論述。

移居柏林與巴黎的蘇俄畫家普尼（Ivan Puni），針對蘇俄構成主義以及馬勒維奇（Kasimir Malevich）發展的絕對主義（Suprematism）加以評論【122】。蘇俄構成主義一方面強調直覺的藝術表現，同時又受到馬克斯唯物論的影響，無法讓藝術超脫實用性的考量，形成一股機械時代的浪漫主義風潮[13]。柯布受到普尼的評論所影響，也以機械的觀點提出相關的看法[14]。

由於《新精神》雜誌廣為流傳的緣故，使得柯布在捷克與蘇聯聲名大噪，尤其從《新精神》雜誌第九期之後，便不斷出現對蘇聯寄予同情的文章；在 1922 年 5 月，更呼籲對新興的社會主義國家伸出經濟援助的主張。新建築師協會更從莫斯科寫信給柯布，並附上他們在學校裡進行的造型教學實驗成果的照片，希望獲得柯布的精神支持，柯布將一些照片在《新精神》雜誌中刊載[15]。

122.馬勒維奇繪畫作品：
至上主義繪畫 1916-1917

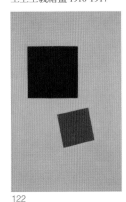

《邁向建築》的出版、瓦贊計畫、在斯圖加特白屋社區住宅展所建造的別墅，以及日內瓦國際聯盟競圖，都在蘇聯引起熱烈的討論。柯布與里希茲基、金茲柏格在 1920 年代中期便開始連絡。金茲柏格在 1924 年出版了《樣式與時代》[16]，延續沃夫林（Heinrich Wölfflin）強調藝術表現形式、反應時代精神的論點，主張當代樣式必須以機械作為基礎，與柯布在《邁向建築》所主張的想法相互呼應。1924 年 11 月，金茲柏格從莫斯科寄了一本《樣式與時代》到巴黎給勒柯布季耶-索尼耶先生，表達對《邁向建築》作者誠摯的敬意。

1926 年，由里希茲基與拉多夫斯基創辦的《新建築師協會雜誌》（Izvestia ASNOVA），便將柯布列為國外的代表[17]。對柯布在斯圖加特白屋社區住宅展所建造的別墅大加讚許的馬勒維奇，認為柯布如同范德斯堡（Theo Van Doesburg）、黎特維爾德（Gerrit Rietveld）以及葛羅培斯一樣，都朝向絕對主義的建築構築方式邁進[18]。當代建築師協會創辦的雜誌《當代建築》（Sovrememaia Arkhitektura）由金茲柏格擔任主編，從 1926 年創刊之後，也對柯布的作品非常注意，並加以報導。在蘇聯已經享有盛名的柯布，在 1928 年 10 月贏得莫斯科消費合作社中央聯合會總部競圖，立刻成為知識份子與建築業界討論的焦點。

莫斯科消費合作社中央聯合會總部

消費合作社運動在 1860 年代開始在俄國出現之後，便快速成長，到 1898 年成立莫斯科消費合作社達到巔峰；1917 年有高達 2400 萬的成員以及 6 萬 3 千個分社，消費合作社的經營方式逐漸取代私人零售業[19]。莫斯科消費合作社中央聯合會總部的建造，代表此經營型態在蘇聯達到最高峰的時刻。1926 年出任會長的業主里烏比摩（Isidor Liubimov）出身貧農，在 1902 年成為革命黨員，1924 年擔任莫斯科蘇維埃的助理總統。在里烏比摩的領導下，原本從事零售業的消費合作社，更將業務延伸到住宅與金融合作業務。

計畫興建的莫斯科消費合作社中央聯合會總部，在一開始先舉辦了國內競圖，由威里可夫斯基（B. M. Velikovsky）獲得首獎，不過後來卻又舉

辦了國際的邀請競圖。柯布在 1928 年 5 月收到邀請參加競圖，7 月送交的設計案受到蘇聯當局所的肯定，接著繼續受到邀請參加第三次的競圖，與德國建築師貝倫斯以及八位蘇聯建築師一起爭取最後的設計權。

1928 年 10 月 1 日柯布啟程前往莫斯科，途中經過捷克，受到前衛藝術人士的熱情接待；乘坐火車經華沙，在 10 月 10 日到達莫斯科，受到布羅夫（Andrei Burov）、寇利（Nikolai Kolli）、威斯寧（Alexander Vesnin）以及其他當代建築師協會（OSA）成員的歡迎【123】。10 月 13 日先在莫斯科國立藝術科學院演講之後，10 月 20 日又在莫斯科綜合技術博物館，以「都市計畫」為議題舉辦一場盛大演講，由魯納賈斯基（Anatoli Lunacharsky）主持，蘇聯國家文化交流學會（VOKS）主席卡蒙內瓦（Olga Kameneva）在場聆聽。柯布不僅宣揚未來城市充滿綠地的構想，同時也對所觀察到的莫斯科提出看法，在保存莫斯科紀念性建築的考量之下，提出了莫斯科如何從亞洲城市朝向西方都市發展進程的藍圖。

10 月 10-30 日在莫斯科時間，柯布到現場勘查基地，在 10 月 20 日送交第二次修正的設計案，在 10 月 30 日繳交最後的圖面，並命名為「沒有暴行的勝利」。由於表現出如此積極的態度，讓大部分的參與者認為，柯布應該獲得此項設計的委託。其中顯然也不乏政治意圖，由於前衛人士已意識到保守勢力的反撲，便希望藉此設計案，表現現代主義足以清楚且有效率地表達當代的建築理念。

幾個月前在國際聯盟總部競圖受挫之後，柯布終於可以證明他處理大規模公共工程的能力。相較於國際聯盟總部而言，莫斯科消費合作社中央聯合會大樓比較不重視形式的構成，而著重在如何運用動線導引人進入所要到達的空間，大尺度的螺旋斜坡，成為快速疏散人潮的空間元素；量體由獨立柱支撐，讓車輛與行人可以自由在地面穿梭；具有特殊造型的大會堂，仍以音效考量為主。配合內部的機能，辦公空間的 H 形量體，以全是玻璃、石材或兩

123. 柯布走訪莫斯科，由左至右為：布洛夫（Andrei Burov）、柯布、索伯雷夫（Nikolai Sobolev）、亞歷山大・威斯寧（Alexander Vesnin）以及荀爾茲（Georgi Golts）／人像 1928

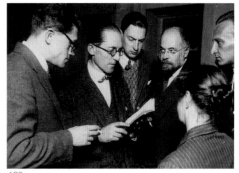

098

Le Corbusier

124. 莫斯科：中央消費合作社大樓／模型 1928

125. 莫斯科：中央消費合作社大樓／外觀 1928

126. 莫斯科：中央消費合作社大樓／外觀 1928

者結合而成，中央留有空隙的雙層外牆材料，構成平整的外觀【124-126】。

為了回應最低溫達到攝氏零下 40 度的莫斯科寒冬，柯布構想既能隔熱又能防寒、同時可以在熱帶與極帶地區運用的「恆溫牆」（murs neutralisants）[20]：以雙層被覆的牆面配合內部的送風設備，讓室內流通的空氣溫度可以一直維持在 18 度，完全不受外界氣候影響，結合里翁（Gustave Lyon）發展的點狀通風（aération ponctuelle），創造了「正確換氣」（respiration exacte）[21]。不過，當 1929 年柯布第二度到莫斯科，在克林姆林宮直接向史達林說明此創新技術時，試圖以完全沒有開口的外牆系統，創造人為控制的理想室內物理環境的構想，並無法獲得賞識。

原本計畫提供 2500 人辦公的大樓，後來成為容納 3500 位人員工作之外，同時包括餐廳、會議室、劇場、俱樂部與文化設施，成為將工作與育樂加以結合的現代化辦公空間。莫斯科消費合作社中央聯合會大樓的設計案能在 1935 年順利完成，必須歸功於兩個人：首先是業主里烏比摩（Isidor Liubimov）的支持，由於他對建築的熱愛，從一開始便讓柯布能盡情發揮，在 1932 年轉任輕工業部長，此大樓後來也變成輕工業部大樓；另一位則是從 1929 年在巴黎發展設計案，直到完工都參與本案的蘇俄建築師寇利，解決了柯布自 1930 年 3 月到蘇聯之後便被禁止入境、無法親自監工的困境。

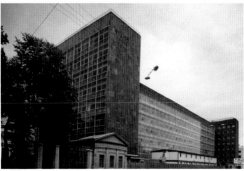

124

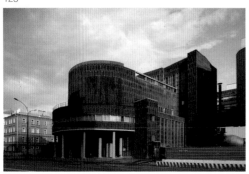

125

126

光輝城市

柯布無法入境蘇聯的禁令，並未就此終止他在蘇聯的關係，1930年5月，莫斯科行政官員龔尼（Sergei Gorny）仍請柯布參與「大莫斯科」都市規畫。規畫案內容以1925年提出的巴黎「瓦贊規畫」（Plan Voisin）作為基礎，同樣只保留了莫斯科市中心的一些古蹟而已，希望使仍是亞洲村莊的舊架構，完全脫胎換骨成為歐洲的大都市，所採取的集中式規畫原則，與當時倡導綠色城市構想的蘇聯建築師所主張的分散式原則背道而馳。

為了回應政府準備實施五日循環工作制度，將所有的勞動力分成五組，輪流以每工作四天休息一天的方式達到全年無休的勞動生產。蘇聯建築師提出，在莫斯科郊區建造提供勞工在第五天休息日時，能有適當的文化與運動設施的各種綠色城市規畫案。綠色城市利用帶狀的城市發展構想，從原本只是想在郊區建造、提供休假日的住宅與休憩的必要設施，逐漸發展成為強調反都市化的分散式城市規畫。柯布在1930年3月初，第三次也是最後一次到莫斯科時，曾受官方邀請，針對綠色城市構想加以評論。

柯布將列寧説「如果想拯救農民的話，就必須將工業帶入農村」，詮釋成我們必須「創造大家都能使用機械的人類集居場所」，而且「不論任何國家或氣候，人都喜歡聚集在一起」。人類的知性成就便是人聚集之後而產生的結果，集中化才能具有力量，分散只能讓人鬆散，喪失所有的身心戒律，重返原始狀態。「現代建築最重大的任務便在於組織集體生活。我是最早主張現代城市應該是一座龐大的公園、一座綠色城市，不過在這種看似不切實際的構想中，我增加了四倍的人口密度，並且縮短了所需要的交通距離。」[22]

柯布在6月8日寄出一份66頁的規畫報告，以及21張圖面的「回應莫斯科」[23]城市發展計畫之後，隨即命名「光輝城市」，並在布魯塞爾舉辦的第三屆現代建築國際會議中展出。他仍舊相信，大都會區必須朝向高密度發展，而且在人口密集的地方，才會呈現旺盛的生命力。他解釋為

什麼莫斯科必須維持是蘇聯首都，並朝向集中化發展的原因：「原則上，城市必須是各種力量聚集、接觸、競爭與奮鬥的場所。以人為的方式去區隔或分散這些力量，將是非常危險的。如此一來，將有礙於觸發城市發展的力量得以凝聚。」[24] 而且「分散將使得人類的活力蕩然無存。如果要創造短視的人民的話，就採取分散政策；如果是要讓人民有力量、動力與現代觀念的話，就應該以都市化與集中化的方式建造。從歷史與統計都可以看出，最偉大的時代都是來自於最集中發展的城市。」[25]

受到蘇聯當代建築師協會（OSA）成員針對集合住宅（dom kommuna）所提出的各種方案，以及 1929 年金茲柏格與米利尼斯（Ignati Milinis）在莫斯科所完成的集合住宅（Nakomfin）所影響，1922 年，柯布提出的三百萬人口的「當代城市」【62,63】，以雙層住宅的新精神館作為單元發展的別墅公寓，而組成獨立街廓（bloc à cellules），已轉變成為更經濟與多樣化的獨棟集合住宅，並且以獨立柱將連續的鋸齒狀集合住宅架高，讓地面層形成連續性的公園綠地。

相較於「當代城市」以二十四幢六十層樓高的十字形辦公大樓形成商業中心，作為城市核心的配置，「光輝城市」由十四幢十字形塔樓形成的商業中心位於城市北方，由綠帶與行政區以及大學構成城市的中軸，兩側為架高的連續性集合住宅，南邊為輕工業與重工業區。十字形塔樓的商業區如同城市的頭部，中央軸的文化核心區為城市的心臟，兩側的住宅區則如同城市的肺臟【127】。

「光輝城市」的建築與都市策略，是透過自然隱喻的方式建構而成，超越了傳統的古典圖像思考，雖然商業中心仍如同古典三分法構圖原則的頭部，文化中心如同心臟，不過中軸線的兩側並非完全對稱的關係，而是可以無限延伸的配置，如同樹根一樣有機的成長。相較於「當代城市」只是單細胞與整體有機組織的關係，「光輝城市」則是由生物單元的七種類型構成基本細胞而形成的多重細胞，並且由類似學院透視全景的構思，轉變成可以繼續發展的階段性都市計畫構想。在光輝城市中，雖然計畫是理性的，不過在其中矗立的具有詩意的紀念性建築，則是無法預期的。

127. 光輝城市／配置圖 1930

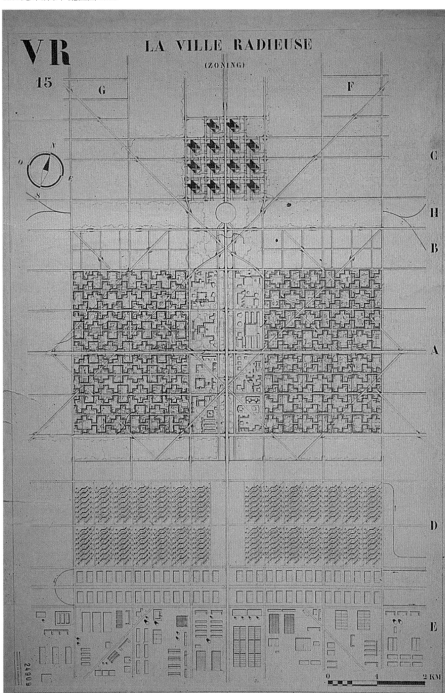

柯布所提出的莫斯科城市發展規畫，盡管不被蘇聯所接受，但 1932 年，將此規畫構想進一步發展成安特衛普斯克爾特河（Scheldt / Escaut）左岸的都市計畫：城市變成開闊的公園，人車分離的動線，高層商業大樓集結在主要的林蔭大道兩側，住宅呈現薄片的鋸齒狀，讓每戶人家都享有天空、樹木、開闊視野與陽光【128】；1935 年又成為出版《光輝城市》[26] 的主要內容；接著在 1941 年又化身為《巴黎命運》[27]。雖然原先的構想是為了共產主義的大都會問題而提出的規畫方案，不過柯布認為，城市規畫理念與政治立場無關，因此能夠以此規畫方案回應不同的都市發展需求。

蘇維埃宮

1931 年 6 月，由蘇聯建築師左爾托夫斯基（Ivan Zholtovsky）、艾歐凡（Boris Iofan）與克瑞辛（German Krasin）三個當地團隊，與包括柯布與皮耶·江耐瑞、裴瑞、葛羅培斯、孟德爾松、波爾齊（Hans Poelzig）、伯拉季尼（Amando Brasini）、藍柏（William F. Lamb）、鄂班（Joseph Urban），以及俄斯貝克（Ragnar Östberg）等八個外國團隊，共同參與蘇維埃宮的邀請競圖。之後又在 7 月 18 日宣布國際競圖，到 11 月底截止，共收到一百六十件參加作品，其中有二十四件為國外作品。蘇聯前衛建築師拉多夫斯基、金茲柏格與梅爾尼可夫（Konstantin Melnikov）也都參與盛會。最後由艾歐凡採取復古塔樓形式，並在上方樹立一座工人雕像的作品獲得首獎。

相較於國際聯盟總部要求的 2500 人集會堂與 100 部停車位，蘇維埃宮的需求包括了可容納 15000 人與 6500 人的大型集會堂，以及兩間 500 人與 200 人的中小型集會空間、500 部地下停車位、5 萬人聚集的戶外廣場，龐大的規模前所未見。

柯布將空間需求分成三個主要量體：15000 人大型集會堂、1500 人在台上表演的舞台、餐廳以及外交人員與媒體的辦公空間，形成位於主軸一端最明顯的量體；6500 人的大型集會堂、展覽聽、兩間可容納 200 人的閱覽空間以及藏書 50 萬冊的圖書館，組成位於主軸另一端的次量體；兩間 500 人與 200 人的中小型集會空間以及次要的餐廳，位於靠近次要量

體的主軸上。全部的樓板面積高達 38810 平方公尺。

15000 人大型集會堂的屋頂，由凸出的拋物線混凝土結構元素，與纜索懸吊由另一端延伸過來的大型鋼樑，運用結構性元素創造出具有表現性的造型；主入口引導進入寬闊的大廳，提供 15000 人的衣帽間、電話街、公共休息室、國內與國外記者工作室、外交人員休息室……等空間。6500 人的大型集會堂也以大型的外露金屬框架加以強調，而且在舞台設計上提出了創新的想法，主舞台不僅可以完全下降到地下樓層，同時側向的預備舞台也可以推到主舞台，提供快速的舞台換景【129】。

128. 光輝城市 / 集合住宅模型 1930
129. 莫斯科：蘇維埃宮 / 模型 1930

從 1928 年 10 月走訪莫斯科，到 1932 年 2 月蘇維埃宮設計案被視為太像工廠、欠缺紀念性，柯布與蘇聯維持了三年多的關係，對於蘇聯當局對他所提的都市計畫構想毫無興趣，感到失望；期間在莫斯科建造的第一幢大規模公共建築作品，更引來了歐洲右派人士的攻擊。

瑞士的馮贊格（Alexander von Senger）在洛桑發行的國際性報紙（Gazette），發表一系列的文章，批判柯布的左傾作風，1931 年更集結成冊出版《共產黨的特洛伊木馬》[28]；接著便在法國的《費加洛報》（Figaro）出現摩克雷（Camille Mauclaire）執筆的攻擊文章 [29]。試圖將柯布定位成共產黨的說法，對他造成嚴重的影響，柯布不僅在《作品全集》中表達忿忿不平的情緒 [30]，並且在 1933 年出版《十字軍或學院的式微》加以反擊 [31]。1934 年，史達林重返社會主義現實的教條，讓原本現代建築師視為新世界的夢想隨之破滅。柯布雖然在找尋當代

128

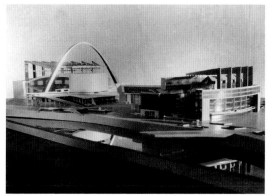

129

的太陽王路易十四所展現的大有為政治力量中飽受挫折，不過蘇聯的不愉快經驗，並未使他放棄繼續尋求實現他的現代化住宅與都市計畫理想的各種可能性。

1. Le Corbusier, Œuvre Complète 1929-1934, p.11.

2. Le Corbusier, Œuvre Complète 1910-1929, p.160.

3. Le Corbusier, Une Maison --- un Palais, Paris: Crès et Cie. 1928

4. Congrès Internationaux d'Architecture Moderne

5. Comité International pour la Réalisation des Problèmes Architecture aux Contemporains類似共產黨的中央委員會。

6. Ulrich Conrads（ed）On 20th –Century Architecture. Cambridge, Mass.: The MIT Press. p.109

7. Le Corbusier, Œuvre Complète 1910-1929, p.175.

8. Ulrich Conrads（ed）On 20th –Century Architecture. Cambridge, Mass.: The MIT Press. pp.109-113.

9. Die Wohnung für das Existenzminimum, 1930

10. Karel Teige, "Die Wohnungsfrage der Schichten des Existenz-Minimums" in CIAM, Rationelle Bebauungsweisen, 64-70.

11. Amédée Ozenfant, Mémoires 1886-1962, Paris: Seghers, 1968, pp.57-65.

12. 例如：探討法國應否與蘇聯建立友好關係（René Chenevier, "Où mène la politique anti-soviétique?" L'Esprit Nouveau 9（June 1921）、援助蘇聯大飢荒 "La Famine en Russie" L'Esprit Nouveau 16（May 1922）、首次在法國介紹塔特寧（Tatline）於1920年11月8日首先在彼得格勒（Petrograd），之後在莫斯科展出的第三國際紀念塔，高達400公尺，模型7公尺，Elie Ehrenbourg, "La Tour de Tatline" L'Esprit Nouveau 14（Jan 1922）、探討列寧死後的蘇聯政局 Henri Hertz, "Lénine" L'Esprit Nouveau 21（March 1924）

13. Ivan Puni, "Russie", L'Esprit Nouveau 22（April 1924）.

14. Le Corbusier, "La Leçon de la Machine", L'Esprit Nouveau 25（July 1924），後來收錄在《目前的裝飾藝術》。

15. "Russian Constructivist Study", L'Esprit Nouveau 25（July 1924）

16. Moisei Ginzburg, Stil i Epokha, problemy sovremennoi arkhitektury. Moscow:Gosudarstvennoe Izdatelstvo, 1924.

17. 其中還包括：Adolf Behne, Mart Stam, Emil Roth, Karl Teige等人，Izvestia ASNOVA, no.1, 1926:1。

18. Kazemir Malevich, "Zhivopis i problema arkhitektury", Novaia Generatsiia, Kiev, no.2, 1928: 116-124; 英譯 Andersen K. S. Malevich: Essays on Art, 2:7-18.）

19. 1927-1928年從33%升到54%，1932年後在城市的零售業雖然全部改爲國營，不過在1935年仍有38%的市場佔有率。

20. Le Corbusier, Œuvre Complète 1910-1929, p.210.

21. Le Corbusier, 1929, Précision, p.65.

22. ibid., 1929, Précision, pp.264-266.

23. Le Corbusier, "Réponse à un questionnaire de Moscou"，手寫搞，柯布基金會。

24. Le Corbusier, "Réponse à un questionnaire de Moscou", p.4

25. Le Corbusier, "Réponse à un questionnaire de Moscou", pp.63-64.

26. Le Corbusier. La ville radieuse. Boulogne : Architecture d'Aujourd'hui, 1935.

27. Le Corbusier. Destin de Paris. Paris, Clermont Ferrand: F.Sorlot, 1941.

28. Alexandre de Senger, Le Cheval de Troie du Bolchevisme, Bienne: Editions du Chandelier, 1931.

29. Camille Mauclaire, L'architecture va-t-elle mourir? Paris: Edition de la Nouvelle Revue Critique, 1931.

30. Le Corbusier, Œuvre Complète 1929-1934, p.13.

31. Le Corbusier, Croisade ou le crépuscule des academies. Paris : Crès, 1933.

07
放眼世界的建築視野

二〇年代末期的柯布，已經從《邁向建築》的作者或是純粹主義畫家，轉變成為具有國際聲望的建築理論與實踐家，在美國建築史學家希區考克（Henry-Russell Hitchcock）所出版的《現代建築》，便將柯布列為新的先驅者[1]。不過柯布純粹主義風格的造型表現，在這時期開始出現了變化，在 1928 年之後，「引發詩意的東西」開始出現在柯布的繪畫作品中，貝殼、岩石、人體呈現的自然形體，取代了瓶子、盤子、水管……等工業製品所構成的幾何圖像【130】，便預告了在建築造型上的轉變。

柯布在 1930 年代早期完成的作品中，運用金屬窗框、大面玻璃、玻璃磚、瓷磚等材料，配合在光輝城市所出現的帷幕牆，形成立面的元素，仍可以看出柯布在工程技術上尋求突破所做的努力。經過南美洲的旅行之後，建築上完全由工業生產的思考觀點，也融入了自然形象的聯想。

130. 在頭上交叉的手 /
油 畫 1928 - 1940（100cm
×81cm）
131. 巴黎：玻璃之家 / 建
築師夏賀 1928-1932

130

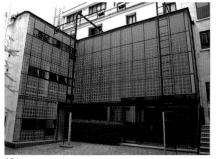

131

光明住家

1928 年研發出耐寒的玻璃纖維面磚，同時也對乾式施工有興趣的日內瓦工業家瓦納（Edmond Wanner），在 1928 年與柯布接觸。柯布便嘗試將 1922 至 1925 年發展的「別墅 - 公寓」，由混凝土結構系統轉換成金屬結構的瓦納乾式施工，提出在日內瓦建造「別墅 - 公寓」社區的規畫，並針對內部的空間加以研究，每戶住家樓高 4.5 公尺，內部以 2.25 公尺高的兩層樓 L 型生活空間，圍繞 4.5 公尺高的空中花園[2]。不過整個規畫仍只是紙上作業。

柯布在為瓦納發展乾式牆面施工系統時，夏賀（Pierre Chareau）在 巴 黎 建 造 的 玻 璃 之 家（Maison de Verre），不但在室內運用滑動的或折疊的隔間牆，更運用玻璃磚作為外牆。雖然法國生產玻璃的聖果班（Saint-Gobain）在當時拒絕保證玻璃磚作為外牆使用的堅固性，不過建築師與業主仍勇於嘗試，從至今仍完全未受損的狀況看來，可說是非常成功的創舉【131】。業主發

132

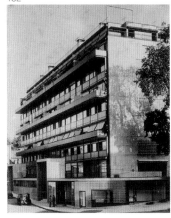

134

135

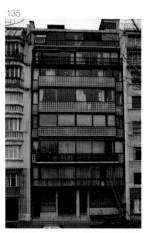

133

現柯布在玻璃之家快完工之前，曾偷偷到工地參觀[3]。

以乾式施工方式建造「別墅-公寓」的構想，進一步發展成為1932年在日內瓦建造的光明住家（Maison Clarté），運用系列化生產技術、金屬焊接構件與玻璃磚建造一幢九層樓公寓，容納由複式與單一樓層的四種住宅形態組合而成的49戶住家，成為柯布第一件完成的高層住宅作品【132】。由於業主瓦納經營金屬製造工廠，可以提供精準的金屬框架構件以及相關的配件細部處理，包括滑動的窗扇、窗戶外側的捲動式遮陽、連續的金屬構造陽台、陽台外緣的捲動式遮陽……等。玻璃磚不僅成為重要的外牆材料，在一樓向外凸出的弧形牆面以及上方短向的實牆面，都出現大面積的玻璃磚；內部兩座主樓梯由金屬框架與玻璃磚構成的階梯踏板，讓屋頂天窗的光線，在樓梯間中發揮最大的效果【133】。1933年在巴黎南傑瑟寇利街（rue Nungesser-et-Coli）完成的公寓，也運用玻璃磚作為外牆材料以及出挑的陽台樓板【134, 135】。

132. 日 內 瓦： 光明大廈 / 外觀
1930-1932

133. 日 內 瓦： 光明大廈 / 樓梯間
1930-1932

134. 巴黎：柯布公寓 / 外觀透視圖
1933

135. 巴黎：柯布公寓 / 外觀 1935

瑞士館

從 1924 年便籌畫在巴黎大學城興建的瑞士館，1925 至 1930 年從民間與聯邦政府籌得財源之後，原本想透過瑞士建築師的競圖方式徵選設計方案，不過競圖一直沒有舉行。1930 年夏天，蘇黎世大學數學教授佛伊特（Rudolf Feuter）以瑞士大學委員會的名義，直接委託柯布設計瑞士館。由於 1927 年參加日內瓦國際聯盟總部的競圖案受到保守學院派評審委員的杯葛，柯布對此不愉快的經驗仍難以釋懷，因此一開始便斷然拒絕此委託。經過當時擔任國際聯盟總部競圖評審的瑞士建築師莫查以及歷史學者基提恩（Siegfried Giedion）的勸說，才回心轉意，希望能藉著在巴黎大學城興建的瑞士館，改變大家想到瑞士就浮現山間木屋與母牛的刻板印象。1931 年 11 月 14 日破土，1933 年 7 月完工，成為巴黎大學城中第一幢現代建築作品。

136. 巴黎：瑞士館／南向立面 1933
137. 巴黎：瑞士館／北向立面 1933
138. 巴黎：瑞士館／一樓獨立柱 1933

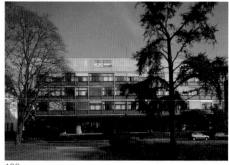

136

由於基地下方為巴黎地下墳場，以六根混凝土墩柱將四層樓的金屬框架量體抬離地面，墩柱由二根支柱承載，打樁到 19 公尺深的基座。抬升的長條形量體包括：二至四樓由 15 間大小相同的單身宿舍構成單邊走廊的空間組織，五樓由中央的露台串連東側的館長住宅與西側的員工住宿空間。

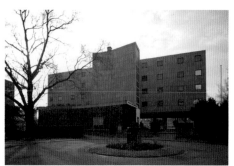

137

外觀上，有方形的窗扇提供內部走廊光線的北向立面，與東西兩向沒有開窗的牆面，一樣都以混凝土板被覆；向外拉出的服務核，在北側末端形成弧面，並向西側延伸出斜向的樓梯間，在地面層依循著樓梯間的弧面，再向外延伸出一層樓高的交誼室與管理員室；由亂石堆砌的外圍低層的弧形牆面，與混凝土板被覆的服務核垂直量體的退縮弧形牆面，形成強烈的對比【136-138】。

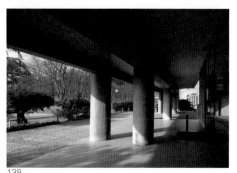

138

結合居住空間的隱藏式屋頂露台，以及地面層清水混凝土的支柱，為「五項要點」中的屋頂花園與獨立柱提出新的詮釋方式；長條窗與自由立面打破傳統的開窗高度，帷幕牆也由玻璃與金屬材料形成自由的拼圖。柯布在運用預鑄工法時，並未完全屈服於的簡單程序，而是結合工業技術，使建築變得具有雕塑性。雖然極力倡導工業化，不過建築也絕非只是工業化生產的實踐而已。

救世軍收容中心

救世軍（Armé du Salut）組織在大都市建造提供流浪漢住宿的收容中心，源自理想的社會主義構想，例如十九世紀中葉法國工業家郭丹（J.-B. Godin）在吉茲（Guise）創立的工人合作之家（Familistère）。在一項由救世軍組織發起建造收容中心的募捐活動中，出身美國勝家縫紉工業家族的波利納克王妃（Princesse Edmond de Polignac / Winaretta Singer）捐出了 300 萬元，成為本案最主要的贊助者。由於波利納克王妃也經常贊助巴黎音樂家，柯布曾經陪同哥哥艾伯特到王妃家中聆聽音樂會，因而結識這位著名的藝術贊助者。1926 年王妃曾委託柯布設計別墅，最後並未建造。這次在她的建議下，讓柯布獲得本案的設計委託[4]。

臨時收容中心的主要空間需求包括：600 張床位的流浪漢住宿空間，以及主要提供給年輕未婚媽媽與小孩的小型臥房，準備與分送三餐食物的餐廳，以及讓住戶可以消耗體力的工作坊。臨街面非常小的不規則長形基地，只在南側有 17 公尺以及東側有 9 公尺臨街，柯布運用南向入口的階梯

139. 巴黎：救世軍收容中心 / 外觀 1933
140. 巴黎：救世軍收容中心 / 入口 1933

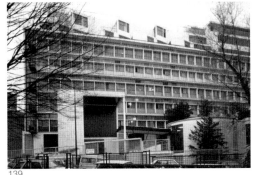

139

140

引導上半戶外的抬高平台，經由與行徑方向成正交關係（像是一條小橋的通廊），連結到圓筒形的門廳空間，經由交誼空間再串連提供住宿的空間。以分散方式組合兩層樓高的純粹幾何形體所形成的公共空間，與後方 75 公尺長、9 公尺寬的九層樓長條形量體的私密空間，形成強烈的對比效果，前方壓低量體的方式，為建築物創造了開放視野的可能性【139, 140】。

刻意將結構支柱退到外牆內的作法，形成 16.5 公尺高與 57 公尺寬的玻璃帷幕牆立面。最上方兩層的斜向退縮處理，是出於法規上的限制而採取的應變措施，而非追求形式表現的創意。利用雙層玻璃的外牆系統與機械換氣的裝備，希望創造完全受人為控制的室內環境系統，類似中央空調系統的構想。當時美國的電影院以及公共建築，已經開始運用機械式換氣設備系統，運用在住宅的例子則非常罕見。柯布原本想在莫斯科消費合作社總部大樓運用的「恆溫牆」與「正確換氣」的構想，終於付諸實現。

1933 年 12 月 7 日由法國總統勒布瀚（Albert Lebrun）主持落成典禮，當天的氣溫正好是巴黎三十年來的最低溫度。柯布宣稱，大面積的玻璃帷幕牆通過了嚴格的考驗。不過在日後的使用上產生許多的問題，由於忽略了玻璃的溫室效應，雙層玻璃與空氣絕緣的外牆造成夏天室內過於悶熱。1944 年 8 月曾遭到轟炸受損，戰後重新整修時，便將帷幕牆改成可以開啟的窗扇，並在外部加裝框架式遮陽板。

141. 柯布（左二）與女伶約瑟芬‧貝克（中央）在船上合影／人像 1929

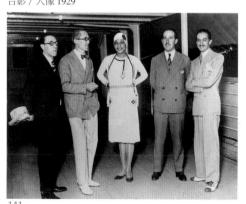

141

南美洲之旅

1929 年夏天，柯布受《風格》（Stil）雜誌與「藝術之友」（Amigos del Arte）的邀請訪問南美洲，在朱利歐‧凱撒（Guilio Cesare）郵輪上渡過了十四天，對於緊湊的個人臥艙、豪華的公共空間以及集體生活的歡樂氣氛，留下深刻的印象。在船上結識名伶約瑟芬‧貝克（Josephine Baker），為柯布的海上航行生活增添了浪漫的遐思【141】。

「在一場無聊的晚會表演裡，約瑟芬・巴克以充滿細膩感情的歌聲，唱了一首感人肺腑的《愛人》。從這首美國黑人音樂所傳達的一種當代的抒情表現，可以感受到表達新時代的情感基礎所在，相較之下，歐洲音樂好像是石器時代的產物，這種情況正如同新建築的發展一樣。翻開歷史新的一頁，展開一次新的探索，追求純粹的音樂。在郵輪的船艙裡，約瑟芬抓著一把小孩子玩的吉他並唱著黑人的歌。美麗動人的歌曲、豐富的情感流露，發人深省、瀟灑又不失莊重！舉世聞名的約瑟芬・巴克是一個純真、樸實與清新的小孩。經歷坎坷的人生，仍具有一顆善良的心。她唱歌時是一位讓人陶醉的歌者，她跳起舞時彷彿離開了世間。」[5]

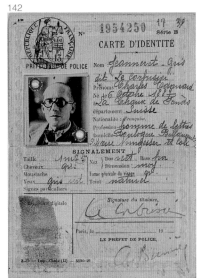

142. 身分證／職業欄：文人
143. 柯布與夫人伊鳳・嘉莉絲在海灘合影／人像

約瑟芬・貝克也引發柯布對女性身軀的興趣，畫出了在他畫作中少見的一些性愛速寫[6]，而且在 1930 年柯布歸化法國籍之後【142】，便在年底與 1922 年經由歐贊凡介紹認識的摩洛哥時裝模特兒伊鳳・嘉莉絲（Yvonne Gallis）結婚【143】。

在南美航空公司的安排下，柯布乘坐了齊柏林飛船航行整個南美洲大陸，包括阿根廷、巴拉圭、烏拉圭、巴西、巴拿馬大瀑布、安地斯山脈以及熱帶雨林區，其中的駕駛員之一是後來撰寫《小王子》[7]的作者安東尼・聖艾修伯里（Antoine de Saint-Exupéry）。從高空中所看到都市景象，誘發柯布思索，如何順應複雜的自然地形以及蜿蜒的海岸線，重新詮釋西班牙工程師索黎亞伊馬塔（Arturo Soria y Mata）在 1883 年提出的線性城市（La ciudad lineal）中，運用高架式建築（immeuble-viaduc）最上方作為高速公路的構想。

柯布先後在布宜諾斯艾利斯發表十場演講、蒙特威德歐（Montevideo）二場、里約熱內盧二場、聖保羅二場。演講中曾提出都市規畫構想：從地面架高 30 公尺，如同羅馬引水道一樣，在山間穿梭高達 100 公尺高的住宅，一方面可以避免熱帶雨林的沼氣，確保住戶能有新鮮的空氣，

同時也能讓城市向海洋與天空開放；為里約熱內盧設計了寬 20 公尺且長達 6 公里的高架式建築，可提供 180 萬平方公尺的樓板面積給 9 萬人居住。不過這構想並未得到具體的成果。

在 12 月搭乘郵輪返國後，出版了《建築與都市計畫現況詳情》[8]，記錄在阿根廷與巴西的演講內容，與對當地所提出的一些都市規畫構想【144】。南美洲之旅讓柯布建構了第二代的機械神話，結合工業標準化大量生產與新人文主義，在建築中思考風土與地域性問題，在城市規畫上探討社會與精神需求。

1930 年為智利駐阿根廷大使艾拉楚黎斯（Ortúzar Matias Errazuriz）在智利海邊設計的夏天住所艾拉楚黎斯住家（Maison Errazuris），以石頭堆砌的承重牆、被覆西班牙瓦的斜屋面，試圖表現地域色彩。在柯布全集中曾論及：「雖然運用當地的材料與工程技術，而形成由塊石堆砌的牆

144. 紐約令人可悲的矛盾的與邁向新城市的布宜諾斯艾利斯（上圖）／在里約海邊以獨立柱的方式建造高樓（下圖），出自《建築與都市計畫現況詳情》。

145. 智利：艾拉楚黎茲住家設計案／透視圖 1935 ／ Plan FLC 8982

146. 智利：艾拉楚黎茲住家設計案／剖面圖 1935

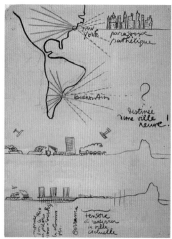

144

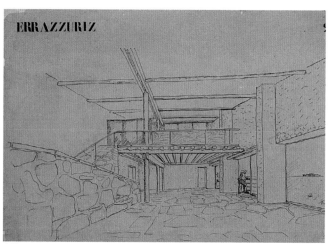

145

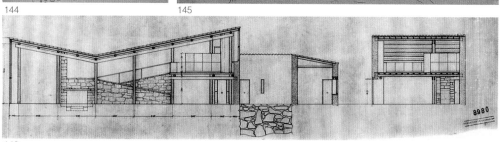

146

面、樹幹的框架、當地的屋瓦與斜屋面的形
式，不過材料的質樸並不影響清晰平面與現
代美學的表現。」[9]【145, 146】此設計案並未
建造，但是設計構想卻在 1934 年被捷克裔
的美籍建築師雷蒙（Antonin Raymond），
於日本東京附近所設計的住宅中加以實
現。柯布在看到 1934 年 7 月號的美國建築
雜誌（Architectural Record）刊登此作品
時，做出了帶著嘲諷意味的評論[10]。

阿爾及利亞

從南美返國之後，柯布便開始從事阿爾及
爾都市規畫，直到 1942 年為止，每年都會
前往該城市。1931 年接受邀請前往阿爾及
爾，在剛落成不久的賭場中，舉辦兩場現代
建築的演講。1932 年在阿爾及利亞設計的
伍德伍查亞（Oued Ouchaia）集合住宅，
出現中央走廊的一層半住宅單元。地下室全
部作為停車空間，一、二樓作為入口、餐
廳、會客空間與訪客停車空間，一層半的住
宅單元則以退縮的方式加以堆疊【147, 148】。
如同 1912 年索瓦吉（Henri Sauvage）設
計的公寓，以退縮的方式在南向正面留設
露台，柯布在露台外側以遮陽板強調出私
密性空間。此住宅單元如同工業產品的原
型（prototype）一樣可以大量生產【149】。

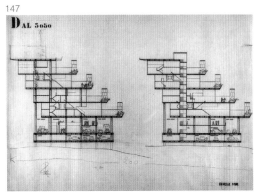

147. 伍德伍查亞：住宅單元 / 剖面 1933 / Plan FLC 13973

148. 伍德伍查亞：住宅單元 / 外觀透視 1933 / Plan FLC 13974

149. 伍德伍查亞：杜宏社區 / 配置模型 1933

面對南美洲由高山形成變化多端的天際線、遼闊的平原、河流與海洋交
織的自然地景，柯布修正了原先過於僵化、欠缺生命力與彈性的巴黎城
市規畫。「人走直線因為人有目標，人曉得自己要到哪裡，人會決定好去
哪裡，並朝向目標直線邁進。驢子則迂迴前進，不太靈光的腦子沒有太

多的思考，為了避開大石頭，不想走陡坡，想找遮蔭只好繞道而行，不
會堅持所要走的路線。」[11] 配合地形建造蜿蜒的高架道路，反而是柯布面
對里約熱內盧的交通問題所提出的解決之道，推翻了原先強調正交的道
路系統。高架式建築的構想，後來運用在提供 18 萬人居住的阿爾及爾城
市規畫上，以 100 公尺高的高架式建築所形成的沿岸高速公路，連結由
高層建築所形成的商業中心。

1932 年柯布到阿爾及爾城鎮規畫的展覽會場，說明自己所提出命名為
「砲彈規畫」（Plan Obus）的城市規畫【150, 151】。市中心區位於港口附
近，超高層辦公大樓的屋頂平台，以龐大的高架道路連結到位於山丘上
高雅的公寓，確保公共行政中心能與統治階級的生活區之間的聯繫。在
平行海岸的高架路下建造住宅的構想，靈感顯然受 1923 年馬特‧特魯
果（Giacomo Mattè-Trucco）在杜林設計的飛雅特汽車廠利用屋頂作為

150.阿爾及爾：砲
彈計畫／模型 1930
151.阿爾及爾：砲
彈計畫／住宅透視
圖 1930

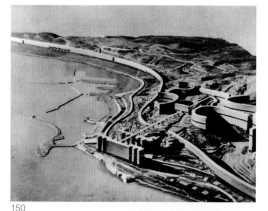

試車的車道所影響。1930 年米里坦（N. A.
Miliutin）為史達林格勒提出「工業線性城
市」的城鎮規畫（Traktorskoi），以線性的
空間組織，整合住宅區、社區中心、綠帶
緩衝區、工業區、道路系統、鐵路系統與
公園。此種線性城市模型，影響了柯布在
1930 年代中期之後的城市規畫構想。

1934 年 6 月 12 日，阿爾及爾市議會正式
否決了「砲彈規畫」，同年透過阿爾及利亞

150

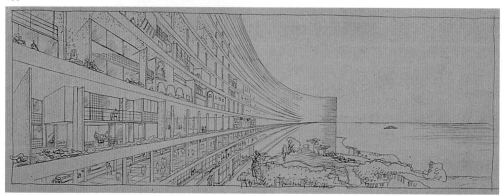

151

的現代建築國際會議成員伯赫佑（Breuillot）與艾蒙黎（Marc Emery）的引介，柯布為內姆斯（Nemours）規畫 50 萬人的城市。以港口與鐵路作為岸邊的商業中心與工業中心的主要交通系統；住宅區位於南邊坡地，由十八幢南北向配置的集合住宅單元，每幢提供 2500 位住戶，依照地形配置的住宅單元，由呈現菱形的高架公路連結【152】。1935 年柯布在捷克齊林省（Zlin）45 萬人的城市規畫案中 [12]，沿著山谷走向形成帶狀的發展模式，工業區位於公路南側，由八至十幢住宅單元組成的簇群住宅區位於北側，在高層住宅單元之間也同樣出現環狀的公路【153】。

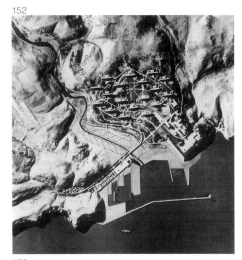

152

美國之旅

在第一次世界大戰前，泰勒（Frederick Winslow Taylor）主張的科學管理與有效率的生產方式，以及福特（Henry Ford）運用生產線的方式進行汽車工業大量製造，使得美國成

153

152. 阿爾及利亞：內姆斯都市計畫／模型 1933

153. 柯布（左三）在捷克齊林省訪問／人像 1935

為機械化與現代性的新時代象徵，也是柯布心中所嚮往的新世界。不過他也警告大家：「聆聽美國工程師的意見，對美國建築師得心存戒心。」[13] 在訪美之前，柯布對美國的了解，主要透過定居在巴黎的美國業主，包括新聞記者與繪畫收藏家庫克、作家邱曲、藝術收藏家史坦夫婦、藝術贊助者波利納克王妃；還有在事務所工作的美國年輕建築師，如來自費城的艾爾利西（Matthew Ehrlich）、波士頓的麥可克雷藍（Hugh D. McClellan）、第一位在柯布事務所工作的女性建築師衛絲特（Jane West）以及後來擔任柯布旅美翻譯的雅各（Robert A. Jacobs）。

柯布則透過在《新精神》發表的文章以及所出版的書籍，1927 年《邁向建築》的英文譯本先後在倫敦與紐約以《邁向新建築》[14] 的書名出版，《都市計畫》的英文譯本也在 1929 年以《明日城市與計畫》[15] 的書名出版，

在美國建立了知名度。《美國建築師雜誌》[16] 在 1923 與 1924 年，便曾刊載過柯布的當代城市以及貝紐別墅。

在 1929 年 11 月美國股市崩盤後的幾個星期，擔任紐約建築師聯盟的主席胡德（Raymond Hood），曾希望邀請柯布來參加聯盟的年會，並進行幾場演講。當時正在南美洲訪問的柯布，雖然經由法國駐巴西大使館收到了邀請函，不過並未立即回覆，等到返回法國之後才連絡時，已經錯過時機。1930 年之後雖曾多次接洽，不過柯布所要求的演講費，總是讓當時在經濟大恐慌時期的美國聞之怯步。直到希望在美國倡導現代運動的韓納特（Joseph Hudnut）在主導哥倫比亞大學建築系時，爭取到紐約現代美術館（MoMA）的贊助，才促成柯布訪美的行程。事實上，柯布對美國所能提供的演講費用仍是非常不滿意，「我帶來對你們國家有利的建設性想法，尤其是在城市規畫與建築工業方面，這是值得花錢的。」[17] 柯布對當時力勸他訪美的友人徐尼溫特（Carl Schniewind）大發牢騷，柯布接到的忠告是：「現在的美國已經連聽教皇演講都付不起錢了！」[18]

1935 年 10 月 16 日，柯布在勒阿佛赫（Le Havre）搭乘豪華的郵輪諾曼地號（Normandie），睡在頭等艙，與歐洲皇室、外交官、工業家、藝術家們生活在一起，在船上結交了鋼鐵企業家賈伍爾（André Jaoul）。1935 年 10 月 21 日清晨抵達紐約時，柯布一開始在霧中所見到的新世界的神廟：曼哈頓，在漸漸接近之後，卻變成出一團混亂。

柯布在美國停留兩個月的期間，在東部與中部的建築學校有超過 20 場以上的演講，嚴厲批評美國郊區住宅的發展，並認為曼哈頓高層建築過於浪漫主義的表現，強調自我炫耀大於其他的考量。中心商業區高樓林立，過窄的臨幢間距，讓紐約的高層建築對都市產生負面的影響。如果採用他的構想，以凹凸的鋸齒狀配置高層建築的話，紐約將可容納 600 萬人口。後來在《美國建築師》雜誌發表的「美國的問題癥結所在」[19] 中，柯布為紐約曼哈頓提出了 Y 形平面的高層建築構想，亦即笛卡爾摩天大樓（gratte-ciel cartésien）【154, 155】。柯布認為：「類似雞爪的 Y 字形平面，使得高層建築變得更有活力、更和諧、更彈性、更多樣化、更建築。」[20]

在美國東岸看到超大都市（megalopolis）的形成，讓柯布體認現代都市化是一種有機的過程，除非是以比較留有餘地的方式介入，否則將是沒有意義的；因此，基於動態原則的成長系統，也逐漸取代了他先前預設的大規模計畫。

在 1937 年出版《當教堂仍為白色：到畏縮的國家之旅》[21]，針對北美文化加以描述、評論並提出他個人的診斷與解決之道，主要以《光輝城市》的構想為基礎，強調在機械時代的城市朝向都市化的發展過程所必須遵循的基本原則，除了技術與美學之外，還包括生物、心裡、社會、經濟與政治等因素，要面對嚴格的挑戰時，可以善加利用氣候、地形、風俗與文化條件。城市的演化如同自然的演化一樣，隨著規律的成長，在不同的階段產生各種形變（metamorphosis），導致整個結構產生變化，新城市因而取代舊城市。

由於柯布原本想藉訪美的演講，能打動美國政界或工商界有力人士，爭取大型的委託案，不過原先的夢想顯然落空，因此對欠缺雄才大略的國度冠以「畏縮的國家」。柯布認為，書對曼哈頓高層建築所作的嚴厲批判，也是當時找不到美國書商願意出版本書的原因[22]。十年之後，本書的英譯本終於發行[23]。

154. 城市中心高層發展的必要性
155. 笛卡爾摩天大樓／模型 1937

154

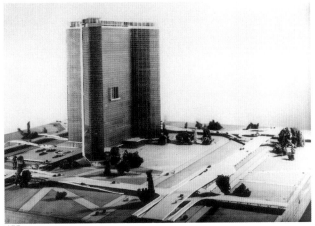
155

巴西現代建築的種子

1936 年 7 月到 8 月間，柯布再次受邀訪問巴西，在里約熱內盧與寇斯塔（Lucio Costa）以及尼梅耶（Oscar Niemeyer）組成的團隊，共同設計巴西教育暨健康部大樓[24]。巴西在瓦賈斯（Getulio Vargas）當政期間出現了明確的營建政策，支持現代主義建築的甘帕內馬（Gustavo Campanema）部長，希望以此作為現代國家的象徵。果斷而有擔當的部長，在 1935 年舉辦競圖時，推翻了評審訂定過於學究的評分標準，委任寇斯塔重新擬定競圖計畫，由於當地建築師所提出的研究結果無法令人滿意，寇斯塔便向部長推薦邀請柯布擔任顧問。柯布受邀舉行一系列演講，並對未來的里約大學校園規畫提供建議。

柯布認為，教育暨健康部大樓原定的基地過於狹小，建議選擇靠近機場臨海的大片基地，以獨立柱支撐長條形大樓，外觀配合遮陽板設計的玻璃牆面，可讓自然景致成為美麗的框景【156】。原本以為，明確的組織關係與體面高雅的外觀，可以讓部長接受，不過柯布仍被要求對原本的基地提出建議方案，大樓改成比較矮胖的量體，並在北側增加向外拉出的會議廳與展覽空間。當部長決定在原本的基地建造大樓時，設計案便交

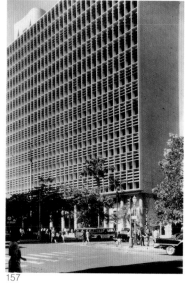

156. 可欣賞自然美景的室內／速寫
1932

157. 里約：教育暨健康部大樓／外觀
1936-1943

156

157

158

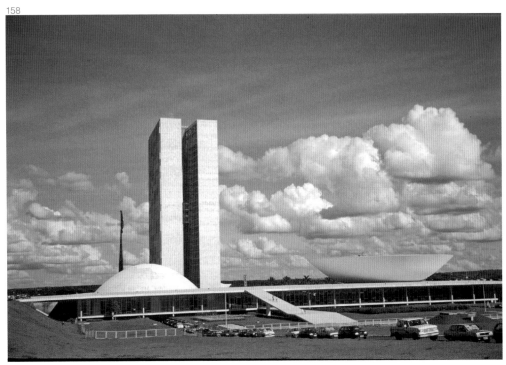

158.巴西利亞：國會
大廈 / 外觀 1956-1960

由寇斯塔繼續發展。最後建造的大樓雖然已經不是柯布所提的方案，不
過主要的設計構想仍是出自他的建議【157】。

柯布首次運用遮陽板回應當地的氣候條件，可調整角度的設計，不僅可
以阻擋夏季的陽光，同時也可讓冬季的陽光進入室內，在材料選擇上，
並且在外觀上，成為重要的造型元素。原先建議採用當地的花崗岩而非
後來所選用的進口石材，最後柯布又建議，以藍色的釉彩瓷磚拼成巨幅
的現代壁畫，將地方性的裝飾藝術融入，強調現代化的巴西。1943 年
完工時，被美國建築評論家譽為西半球最美麗的政府建築。柯布對寇斯
塔與尼梅耶所產生的影響，具體的呈現在五〇年代的巴西新首都巴西利
亞（Brazilia）的都市規畫與公共建築上【158】。

1. Henry-Russell Hitchcock, Modern Architecture: Romanticism and Reintegration. New York: Payson and Clarke, 1929. pp.163-171.

2. 《柯布全集：1910-1929》（pp.180-183）

3. von Moos, 92

4. Brian Brace Taylor. Le Corbusier: La Cité de Refuge. Paris: Equerre, 1980. pp.25-26

5. Jean Petit, Le Corbusier lui-même, p.68

6. Sketchbook B4

7. Antoine de Saint-Exupéry, petit prince

8. Le Corbusier, Preécissions sur un état present de l'architecture et l'urbanisme

9. Le Corbusier. Œuvre Complète 1929-1934, p.48.

10. ibid., p.52.

11. Urbanisme, p.5

12. Le Corbusier. Œuvre Complète 1934-1938. pp.38-39.

13. Le Corbusier, Vers une Architecture, p.29.

14. Le Corbusier, Towards a new Architecture. Trans. Frederick Etchells, London: John Rodker; New York: Payson and Clarke. 1927.

15. Le Corbusier. The City of Tomorrow and its planning. 1929

16. Journal of the American Insitute of Architects

17. 1935年2月15日柯布寫給Carl Schniewind的信（FLC）

18. 1935年3月7日Carl Schniewind寫給柯布的信（FLC）

19. Le Corbusier. 'What is America's problem?' in American Architect 148, March 1936.

20. Le Corbusier, Œuvre Complète 1934-1938, p.75.

21. Le Corbusier, Quand les cathédrales étaient blanches / Le Corbusier. - Paris: Plon, 1937.

22. Le Corbusier, Œuvre Complète, 1934-1938, p.61

23. When the Cathedrals were White. Transl. F. E. Hyslop, London/Cornwall, N.Y., 1947.

24. Le Corbusier, Œuvre Complète 1934-1938, pp.78-81

08

逼上梁山：建築與革命

柯布原本主張，專業者應該保持中立的政治立場，堅信建築菁英若能扮演好技術官僚的角色便能造福廣大民眾的想法，在二〇年代末期開始動搖。1923 年在《邁向建築》中認為，建築可以避免採取革命的手段，達成社會正義，曾經高喊的口號「建築或革命，革命是可以避免的」[1]由「建築與革命」所取代；在「振興法國」（Redressement Français）團體經營的月刊中發表文章，介紹將巴黎市中心 90% 的地變成綠地、同時人口密度增為四倍的瓦贊計畫，以及用傅裕潔住宅社區與白屋社區的兩幢住宅為例，探討標準化住宅的問題。

1928 年在「振興法國」的贊助下，柯布出版《邁向機械時代的巴黎》[2]小冊子，倡導由政府先收購所有的土地，再將土地交由願意實踐類似瓦贊計畫的開發商建造。「機械時代已誕生，我們卻仍在機械時代之前的政權統治之下，這樣的領導方式破壞了所有的創舉，必須創造屬於機械時代的領導權。」柯布強調，正在成長的工業化社會，已經大大改變了傳統社會的基礎，不可能再採取漸進式的回應方式。必須透過置身於失序狀況之外的政治力量，才能確保公共的福祉，開啟了他在三〇年代主張的一些激進的言論。

魯雪住家

1920 年代，柯布受倡導「振興法國」黨派的改革運動人士梅席葉（Ernest Mercier）主張運用泰勒生產方式對抗社會的不平等，以及讓福特汽車打敗馬克斯主義的口號所吸引。任職法國鐵路公司的多特黎（Raoul Dautry）與梅席葉（Ernest Mercier），同樣畢業於綜合理工學校（Ecole Polytechnique），1918 年擔任北部鐵路的工程師，1928 年擔任東部鐵路的主任。第一次世界大戰之後，大力建造連結郊區勞工花園城市的鐵路，因而與 1920 年代的主要建築師索瓦吉（Henri Sauvage）與許俄（Louis Süe）接觸頻繁。1928 年 4 月大選之後，「振興法國」團體獲得政治影響力，多特黎主掌「振興法國」都市建設組，曾聆聽柯布在當時的兩場演講，論及現代化的巴黎建設以及如何運用泰勒原則的建築生產。多特黎大力支持第一次世界大戰戰後重建部長魯雪（Louis Loucheur）制定的「魯雪法案」（Loi Loucheur），提倡國宅的興建，並

且協助鋼鐵業走出困境，鼓勵運用鋼鐵材料，讓低收入的住宅可以更容易興建，並且為後來推動的「低租金住宅政策」（HLM, Habitations à loyer modéré）奠定基礎。

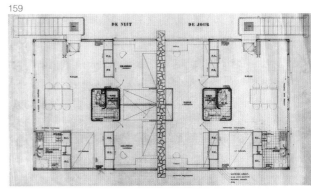

倡導以純粹簡單的理念，建造 20 萬戶低價住宅與 6 萬戶中價住宅，藉此刺激房屋市場景氣的「魯雪法案」，為柯布帶來莫大的希望。在 1929 年，柯布便提出「魯雪住家」（Maison Loucheur）方案：運用石頭堆砌的牆面作為雙拼住宅的共同壁，配合外露的鋼框架構造與輕質的構件，首次出現了乾式施工的住宅構想，外部的牆板與內部的裝潢包括衛

159. 魯雪住家／平面圖 1929
160. 魯雪住家／外觀透視圖 1929

浴設備，都是在工廠生產之後，才在現場組裝的操作方式。利用滑動式活動隔間與折疊床，讓 44 平方公尺的住宅單元，在白天與晚上能提供四個小孩的家庭有彈性的生活空間【159】。運用石頭堆砌的牆面，不僅試圖融合普同的文化與地方的文化，同時也顧及各地的工匠與建造工人的工作機會【160】。

「魯雪住家」方案未能受當局青睞，讓柯布企圖以福特汽車運用生產線大量製造平民化小汽車的方式，用以解決中低收入住宅的理想，再次受到打擊。而且法案在執行上欠缺理性的規畫政策配合，並未提供柯布實現統化生產的住宅構想，只為郊區建築帶來蓬勃發展的商機，建造了許多仿地中海式的別墅。

社會主義理想

1929 年紐約股市大崩盤，造成世界經濟危機，在歐洲又掀起了一波反對資本主義的風潮，工團（Syndicalism）組織在法國逐漸形成一股強大的

政治力量。從 1880 年開始出現的主張類似無政府組織的工團組織運動，認為革命之後，每個工會都可以管理自己的工廠，每個工會成員都能平等參與公共事務，形成反對國家體制的工團。出身道路暨橋樑工程學校的索瑞爾（Georges Sorel），更主張採取大罷工的群眾運動，作為工團對抗政府的革命行動，受到痛恨中產階級的群眾所擁戴，對政治上扮演極左派的革命工團組織有極大的影響力。

宣稱自己是法國墨索里尼的瓦羅（Georges Valois），1925 年成立極左派的政黨（Faisceau），主張廢除國會、國家完全交由領導人統治的極權思想。外科整型醫生溫特（Pierre Winter）是瓦羅的忠實信徒，也是柯布為了保持身材而每星期固定打籃球的球友；在這位極左派的工團成員的帶領下，柯布開始參與工團組織的活動。1931 年工團裡曾經擔任過瓦羅助理的年輕律師拉姆（Philippe Lamour）、瓦特（Jeanne Water）與拉葛德爾（Hubert Lagardelle），共同創辦宣傳工團政治與藝術理念的雜誌《計畫》（Plan），由柯布、溫特與工程師德皮耶費（François de Pierrefeu）擔任編輯。拉姆探討現代化的獨立性與經濟封建制度，以及拉噶德爾探討工團彌補民主弱點的能力，成為元月出版的創刊號的兩篇主要文章之外，溫特談論運動的重要性，皮耶費談論限制所有權，柯布發表的「展開行動」（Invite à l'action）成為後來出版的《光輝城市》的一個章節。如同《新精神》雜誌提供了《邁向建築》的內容，《計畫》雜誌則提供了《光輝城市》讓都市重建規畫、經濟計畫以及政治革命可以結合在一起的機會。

將層級分明與講求效率的生產與行政領域，以及完全平等與共同參與的休閒與家庭生活，明確區分成兩部分的「光輝城市」，讓兩個清楚界定的領域並置在一起。「光輝城市」的理想社會是無政府的組織形態，工人由下而上產生控制權力，菁英份子則是由上而下提供知識，反映出社會秩序將朝向「同時能更極權而且更自由」的理想所存在的矛盾。長期的經濟蕭條，讓人對民主制度解決經濟問題的能力喪失信心，柯布變得越來越相信，領導者以及少數掌握權力的菁英才能為社會建立新秩序，逐漸朝向「支持極權而犧牲個人自由」的方向。對柯布而言，城市的重建太重要了，不能交由市民決定，在機械時代的城市，絕不會是從討論中產生的，個別的舉動與妥協只會製造混亂。和諧的城市必須經由了解都市

計畫科學的專家去規畫，才有可能產生。

1932 年，柯布擔任倡導地域主義與工團主義行動的中央委員，同樣也是委員的法國工團組織元老拉噶德爾，與義大利法西斯左翼交往密切。柯布、拉噶德爾以及溫特在 1933 年共同擔任另一本工團雜誌《前奏》（Prélude）的編輯。柯布一開始雖然不重視法西斯政權，並且撰文攻擊墨索里尼的現代建築。1934 年墨索里尼開始鼓勵進步的建築主張時，柯布曾受邀前往義大利，受到熱情的接待，原本希望光輝城市能獲得墨索里尼的垂愛，結果卻不如所願[3]。

雖然瑞士反現代主義的建築師馮舍格（Alexander von Senger）攻擊柯布是「共產黨的特洛伊木馬」（Trojan Horse of Bolshevism），不過柯布顯然並非積極的左派份子。相較於當時主張激進的政治反動言論，柯布仍強調溫和的技術改革行動。

在擔任水利工程公司負責人皮耶費給予經費的支持下，柯布發展了阿爾及爾城市規畫（1931-43）以及內姆斯城市規畫（1935）。皮耶費秉持新聖西蒙主義的觀念，在 1930 年出版的柯布專輯中，對於其作品與思想大為讚賞[4]。農夫出身的中央委員貝查（Norbert Bezard）希望柯布也能思考農村的問題，提出光輝農場的規畫構想。「請給我們未來生活建立一個模式，您創造了光輝城市，現在應該為村莊與農場做一些事。」[5]

161. 光輝農場與合作式村莊／模型 1940

貝查邀集了五十位農人，希望柯布為他們建造合作式農莊。到 1938 年間發展的合作式村莊（village coopératif），便是柯布所作的回應，對於無法採取分散式的農業生產提出此構想，組織共同的農村生活。以接近高速公路交流道的穀倉以及另一端的市政廳，構成東西向主軸線的端景，在主軸兩側有工作坊、學校、出租公寓、合作式商店、電信局、俱樂部等相關設施【161】。運用金屬支柱作為主要結構，屋頂

為類似莫諾住家的混凝土連拱屋面；運用櫥櫃與滑動式的活動隔間，界定內部空間、工業化的固定式壁櫃，以及懸挑在工字形金屬支柱的收音機，呈現出現代化的農莊住家【162】。

1935 年，左派政黨聯合組成的人民陣線（Front Populaire）積極投入選舉，使得工團成員原先批判政治選舉是一種陷阱的論調，變得不合時宜，發聲的《前奏》雜誌隨即被迫停刊。人民陣線在 1936 年國會大選中獲勝之後，由布龍（Léon Blum）主導政權。在共產黨員的朋友勒澤與維龍 - 庫圖黎耶（Paul Vaillant-Couturier）的遊說下，柯布雖然參加人民陣線的會議，不過並未入黨。「在我看來，人民陣線唯一能展現因為社會正義開始而出現的新東西，便是立刻在巴黎建造適合居住的環境，藉此反映現代技術的最新狀況，並使其得以為民服務的願望。」6

政治力量對柯布而言，允其量只是他鍥而不捨地尋求足以實踐建築專

162

162. 光輝農場與合作式村莊 / 室內透視 1930-1940

163. 巴黎：十萬人運動場 / 模型 1936

164. 巴格達：運動場 / 鳥瞰 1953

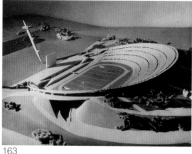

163

164

業理念的管道之一。柯布希望藉此機會，創造現代城市的工具，在 1937 年提出了在巴黎近郊文森（Vincennes）建造 10 萬個座位的超大型運動場，考慮觀眾席能完全避免陽光的直射光線，形成以三側的座位環繞球場，如同露天劇場的橢圓形配置，在沒有座位的長向弧線外側，有一根巨大的桅桿支柱，由此拉出放射狀的鋼索【163】。這座綜合運動場提供足球、游泳、網球、自行車等運動

165. 猶太城：維龍 - 庫圖黎耶紀念碑競圖 1937

之外，也可作為超大型的電影院，以及包括音樂、戲劇、舞蹈、馬戲團與各種大型活動的場地。本案最後仍只流於紙上作業，不過 20 年後，伊拉克政府則委託柯布在巴格達建造了 55000 人的運動場、6000 人的體育館、4000 人的游泳池等大型的運動設施【164】。

1937 年人民陣線退出政府團隊之後，國會議員瓦雍 - 古圖黎耶突然過世，由人民陣線成員組成的委員會，在紀念會上決定舉辦競圖，為他建造紀念碑。柯布運用從垂直牆面延伸出來的水平元素，強調出銳角三角形基地的特性，在吶喊的人頭上方，出現了一隻手掌，類似日後希望在印度昌地迦建造的「張開手」（main ouverte）紀念碑的象徵。整個作品充滿雕塑性與戲劇性的效果【165】，由於代表共產黨的評審慕西納克（Léon Moussinac）從中作梗，而讓柯布無法獲選[7]。第二次世界大戰結束之後，紐約現代美術館曾想以此作為美國退伍軍人紀念碑[8]，不過柯布獅子大開口的設計費，馬上嚇跑了業主。

從房屋工業化到地域性構造技術

法國在三〇年代也陷入經濟危機，1931 年生產總值減少了一半。在 1939 年與德國宣戰之前，大型的工程建設完全停擺，直到 1945 年之後才恢復。柯布事務所只有靠小型的私人委託案以及一些義務工作的員工，才能勉強維持。從 1931 至 1939 年間，事務所完成的圖面只有 7% 能有建造的機會。經濟拮据的大環境以及南美洲的旅行經驗，讓柯布在這時期的作品，出現了將鋼筋混凝土的框架結構與磚石的承重牆結構結合在一起的做法，在形式上，也嘗試將「不規則的農村住家的風土形式」與

166　167

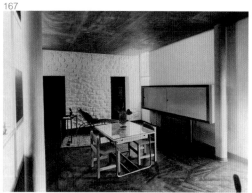

166. 勒琶德：德曼
陀別墅 / 外觀 1935

167. 勒琶德：德曼
陀別墅 / 室內 1935

「規則的與對稱的貴族宮殿的古典形式」融合在一起。

1931 年在法國南部杜隆（Toulon）附近，為德曼陀女士設計的渡假別
墅，便可看出，柯布試圖將現場施工的傳統工匠技術與預鑄的工業化生
產技術結合在一起的構想【166】。室內的柱子與牆面脫離，漆成白色的亂
石牆面，與現代化設計的家具，以及固定在牆面的壁櫥，呈現出工匠成
果與工業產品並置的關係【167】。

1935 年為貝宏（Peyron）在雷馬特（Les Mathes）建造的六分儀別
墅（Villa le Sextant），由於經費拮据，柯布無法到現場勘查基地與監工，
只透過基地的照片完成設計，施工技術必須放棄大型營造廠才能執行的
方式，改採鄉間小型營造廠可以操作的技術[9]。施工的三個步驟：先由石
匠砌牆，接著由木匠建造屋頂，最後由木工完成標準化的門窗與內部櫥
櫃。以不加處理的亂石砌成的承重牆，配合四根間距 2.5 公尺的木柱，與
嵌入石牆的 4.5 公尺木樑構成木頭屋頂支架，支撐兩片向中央傾斜的石綿
水泥屋面【168】。原本強調工業製造的精確品質控管的施工方式，重新回
到依賴無法確定的工匠現場施工表現。

1935 年在巴黎近郊拉瑟爾聖克魯（La Celle-St-Cloud）設計的週末住家，
基地由濃密的樹叢所圍繞，建築物的高度低於 2.6 公尺以維持隱密性【169,
170】。屋頂為鋼筋混凝土穹窿，邊緣的混凝土拱圈與支柱，形成明顯的結
構骨架；室內由白色的磁磚地面，位居中心位置的紅磚壁爐與刷上白色水
泥漆的混凝土、粗面石材、玻璃磚、未經表面處理的膠合板等材料，形成

顏色與質感對比強烈的效果，屋面燈籠式的天窗也提供內部頂光【171】。

1940 年 4 月比利時北方防線潰敗，此時柯布正忙於如何利用泥沙作成 40×20×20 公分的土坯磚，配合圓木的屋頂支架所構築的泥牆木屋（Murodins），以簡易的構造與方便取得的材料，讓大眾可以自力建造[10]。為了配合當地氣候或地形條件，1942 年在北非（Cherchell）為培黎沙克（Peyrissac）設計的住宅方案[11]，以及 1949 年在馬丁岬（Cap Martin）設計的住宅社區（Roq et Rob）[12]，同樣都出現了類似莫諾住家的連拱屋頂，不過工業化的合理生產程序，則被具有濃厚的風土氣息所掩蓋。

除了構思簡易的傳統建造方式，柯布一方面與同樣是自學出身的工程師普威（Jean Prouvé）合作，發展乾式施工的金屬構造，提供建造臨時住家或學校的施工技術[13]；另一方面仍繼續發展乾式施工住家（Maisons montées à sec）的構想，試圖由金屬柱、金屬樑、屋頂元素以及金屬板立面，配合內部的標準化樓梯、窗戶、門、廚房、集中配置的浴廁設施，建構完全標準化的住家構造元素。內部空間組織將樓梯、廚房與浴廁集中配置在中央，在一樓緊湊的生活起居空間仍將客廳挑高，二樓由

168

169

170

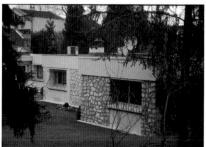

171

168. 雷馬特：六分儀別墅／地方性構造系統 1935

169. 塞勒聖克魯：週末住家／鳥瞰透視圖 1935／Plan FLC 9249

170. 塞勒聖克魯：週末住家／外觀 1935

171. 塞勒聖克魯：週末住家／室內 1935

172.乾式施工住家
／立面圖 1940

173.乾式施工住家
／剖面圖 1940

172

173

中央樓梯與浴廁連結兩側的 3 間臥室。在回應現實的經濟條件與追求合
理的工程技術過程中，仍可以清楚的看出柯布對空間品質與美學形式的
堅持，使得建築不至於淪為回應外在客觀條件的副產品【172, 173】。

新時代展覽館

為了讓工團人士關注都市改造與農業改革的問題，並且利用現代建築國
際會議的組織力量，確保人民陣線主政的法國政府能支持他的規畫構
想，1937 年元月，柯布在巴黎邀集了皮耶・江耐瑞、貝黎紅、瑟特與魏
斯曼（Ernest Weissman）等人私下商討，將先前正式決議的第五屆會議
主題，由繼續發展「機能城市」更改為「住宅與休憩」，以爭取法國政府
的支持。

以「住宅與休憩」為主題的第五屆現代建築國際會議，在人民陣線主政的法國政府的支持下，於 1937 年 6 月 28 日到 7 月 2 日在巴黎舉行，柯布刻意將會議原先重視的科學與專業的討論議題，導向強調都市計畫對於創造完美社會的重要性，以引起政府的重視。法國總理布龍乃同意柯布搭建臨時的展覽館，展示現代建築國際會議的都市計畫構想。

1937 年 7 月 17 日開幕的「新時代館」（Pavillon des Temps Nouveaux），是由鋼支架、鋼索與帳篷被覆形成的建築形式。帳篷的立面漆成法國國旗的藍、白、紅三種顏色，頂部則為黃色，除了象徵內部的展覽是金色年代下的人類成就之外，配合內部紅色與綠色的隔板，代表柯布強調由陽光、空間與綠地構成的歡樂的要素【174】。內部為跨距 3.5×3 公尺的 H 型鋼支柱，四周為間距 5 公尺、長向七對與短向六對的金屬桁架桅杆，配合鋼索構成 15 公尺高、覆蓋面積 1200 平方公尺的帳篷式結構【175, 176】。這可說是以低成本的方式建造，宣揚現代建築國際會議與光輝城市理念的一座聖殿，以「都市計畫憲章」作為主題的臨時展覽館。

174.巴黎：新時代展覽館 / 外觀 1937

175.巴黎：新時代展覽館 / 平面、立面、剖面圖 1937

176.巴黎：新時代展覽館 / 內部 1937

柯布在 1938 年出版的《大砲、彈藥？謝了！住所！拜託！》[14]，說明了都市計畫憲章的內容。怪異的書名，是對第一次世界大戰之後，柯布曾建議將原先生產軍備的工廠改成生產住宅的工廠，不過後來仍繼續生產軍備而作的嘲諷。

175

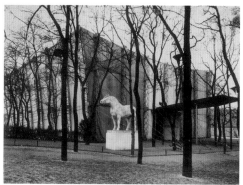

174

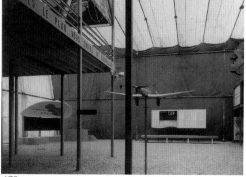

176

除了宣揚現代建築國際會議的都市計畫理念之外，主要的展出內容則以柯布停留在紙上作業的作品為主，包括：根據 1930 年代初期在「光輝城市」所提出的理想都市意象加以修正，成為可執行的計畫構想「1937 年巴黎都市規畫」[15]；以及針對該計畫其中的一小部分，規畫出 2 至 6 人的各種公寓類型，以平面與剖面的方式計算面積大小，每個住戶的平均樓板面積為 15.2 至 23.1 平方公尺的「不衛生的第六號街區」[16]；還有笛卡爾摩天大樓、住宅單元、運動場以及無限成長的美術館等作品 [17]。

新時代館可說是柯布在三〇年代積極投入政治活動所得到的最大實質回饋，讓柯布多年來努力構思卻無法實現的成果，有機會呈現在大眾的眼前。強大的政治力量才能提供立即實踐理想的誘惑，也讓柯布繼續建構追求大有為政權的迷思。

1. Le Corbusier. Vers un Architecture

2. Vers le Paris de l'époque machiniste. 1928年2月15日。

3. Robert Fishman. 'From the Radiant City to Vichy' in The Open Hand: Essays on Le Corbusier. ed. Russell Walden. Cambridge, Mass.: The MIT Press. pp.267-268.

4. Pierrefeu, François de. Le Corbusier et Pierre Jeanneret, 1930.

5. Eric Mumford, The CIAM Discourse on Urbanism, 1928-1960. Cambridge, Mass.: The MIT Press. 2000. p.113.

6. Jean Petit, Le Corbusier lui-même, p.81.

7. Jean-Louis Cohen. 'Droit-gauche: invite à action', in Le Corbusier: une encyclopédie. Paris. 1987. pp.309-313.

8. Le Corbusier. Œuvre Complète 1938-1946. p.10.

9. Le Corbusier. Œuvre Complète 1934-1938. pp.134-139.

10. Le Corbusier. Œuvre Complète 1938-1946. pp.94-99.

11. ibid., pp.116-123.

12. Le Corbusier. Œuvre Complète 1946-1952. pp.54-61.

13. Le Corbusier. Œuvre Complète 1938-1946. pp.100-102.

14. Le Corbusier. Des Canons, des Munitions, Merci… Des Logis, S.V.P.! Collection de l'équipement de la civilisation machiniste.1938.

15. 'Plan de Paris 37', Œuvre Complète 1938-1946. pp. 46-47.

16. 'Îlot insalubre no.6', Œuvre Complète 1938-1946. pp. 48-55.

17. ibid., pp.158-171.

09

大戰期間的鬥士

09

柯布的政治立場在 1930 年代逐漸左傾，支持國家社會主義，最後導致與堂弟合夥關係的終止。第二次世界大戰期間，為了能為更多民眾提供服務，柯布在巴黎淪陷之後曾投效在維奇（Vichy）成立的法國偽政府，再一次感受到無法獲得當政者支持的無奈，在 1942 年返回巴黎成立「推動建築革新的營造師議會」，並且開始製造支持地下組織的印象。戰後對於曾經投效維奇政府的往事絕口不提，刻意塑造他政治中立或偏向地下組織的政治立場 [1]。

維奇政府

在 1939 年 11 月法國尚未投降之前的大戰期間，柯布仍向擔任法國新聞部長的劇作家季侯杜（Jean Giraudoux）提出戰後重建計畫。1940 年 6 月 14 日德軍進入巴黎，柯布關閉了在瑟佛爾街的工作室，偕同太太與合夥人江耐瑞，一同到法國南部庇里牛斯山的小鎮歐棕（Ozon）走避戰亂；在沒有畫布的情況下，開始在小塊的夾板上作畫，尋找出另一種藝術形式，成為後來以各種素材，例如木材、石頭、黃銅、水泥或陶土，嘗試的多彩雕塑創作的起點。

同年 7 月，德國支持的法國偽政府在維奇成立，由貝丹（Henri Pétain）元帥出任總統，10 月公布猶太裔的法國人不能在政府機關工作，年底通過了規定建築師資格的法令，如此一來，沒有受過正規建築教育的柯布，將無法繼續執行建築師業務。不過維奇政府隨即在 1941 年元月向柯布示好，特別准許裴瑞、費希內（Eugène Fressinet）、柯布等三位沒有建築學校畢業證書的人可以執行建築師業務。

另一方面，柯布在 1940 年秋天撰寫《巴黎命運》[2]，將光輝城市運用在巴黎的另一項都市規畫構想，書中呈現的方式，暗示著對維奇政府的支持。在維奇政府的邀請下，柯布乃決定前往維奇，加入行政團隊並擔任重建委員會委員。堂弟江耐瑞則在葛諾柏（Grenoble）成立營建顧問公司（BCC）[3]，並加入地下反抗組織。

柯布與工團組織的友人皮耶費在維奇一起發展環境設計的政策，於 1941

年共同出版《人類住家》[4]，對消極的學院大加批判，主張重返中世紀的工匠制度（guild system），反對資本主義、反對消費主義、反對媒體，出現了生態意識的觀念。書中有關集合住宅的想法，主要來自於柯布加入維奇政府之前在工團雜誌《計畫》與《前奏》（Prélude）所發表的研究成果。柯布在書中以簡圖説明了政府所應扮演的角色：國家如同一棵大樹，根部從手工藝與工業、農業、家庭生活以及地域文化，吸收全人類以及法國的歷史，發展出營造技術、合作、學説、法令與財務形成的架構，能夠將學説應用到人類的營造上、解釋運作方式、制定法令，並由行政單位執行【177】。

177

177.法國工團組織，出自《人類之家》／簡圖 1942

對於戰後重建的思考，柯布則出版了《在四條路徑上》[5]作為重建的綱領，提出城市由類比亞理士多德的四元素：道路（土）、鐵路（火）、水道（水）與航道（氣）所構成，強調運輸工具對城市所產生的影響。道路扮演城市與區域連絡的主要路徑，依照道路的流量，可以規畫所需要的學校、公園、圖書館、醫院……等公共設施。鐵路涉及火車站的規畫，必須提供舒適與便捷的交通服務。水路的相關設施包括碼頭、河道、水壩、陡峭河岸的防護。航道則必須考慮航空站的設施。柯布在線性組織系統中，對先前所提出的都市計畫構想重新加以界定。

為了推動從 1931 年便投入的阿爾及爾的城市規畫構想，柯布透過維奇政府的官方力量，試圖遊説阿爾及利亞官方[6]。經過 10 年之後，柯布在 1942 年由維奇政府派到阿爾及爾進行工程規畫，為阿爾及爾濱海地區提出的規畫案中，出現了菱形的高層建築形式，採取長軸指向海岸的配置方式，這應該是考量到「將阻擋後方基地朝向大海視野的問題降到最低」所產生的結果。柯布將樹木與菱形的高層建築並置的圖像，所要強調的

178

並非外觀形式上的關連性【178】，而是抽象的自然隱喻，試圖說明高層建築如何能像樹木一樣，回應陽光的自然條件。

高度 150 公尺，由黃金比分割構成的和諧立面，配合水平的或垂直的以及固定的或活動的遮陽板，形成的「閃亮的辦公單元」（Unité étincelante）[7]。遮陽板成為內凹的陽台（loggia），依據緯度決定深度與大小，使得遮陽板在夏天能夠阻絕陽光，在冬天則能讓光線進入室內【179】。阿爾及爾市中心區菱形的高層辦公大樓設計案，對龐迪（Gio Ponti）在米蘭設計的皮雷利塔樓（Pirelli Tower, 1958）【180】，以及葛羅培斯與 TAC 在紐約設計的汎美大樓（Pan Am Building, 1958），產生了明顯的影響。

當柯布到阿爾及爾，希望捍衛他的規畫案時，一方面受到地下反抗組織的建築師的反對，而且馮贊格所寫的《共產黨的特洛伊木馬》也正好傳到阿爾及爾，讓當地政府認為他是共產黨，甚至準備下令逮捕他。另一方面，建議保留原有的舊城中心區（Casabah），並在濱海地區建造新商業中心的規畫案構想，不符合當地希望能建造類似歐洲現代城市的願景，最後遭到官方的否決。

178.高層建築與樹的類比

179.閃亮的辦公單元／模型 1942

180.米蘭：皮雷利塔樓／外觀 1958

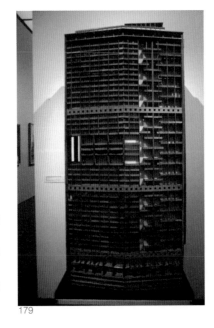

179

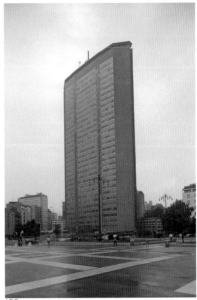

180

當初期待利用維奇政府對阿爾吉利亞的影響力，挽回十年來在阿爾及爾所投注的心血，不但已前功盡棄，而且原本希望在加入維奇政府團隊之後，可以接觸到以往無法取得的官方資料，讓他能有機會更進一步思考都市建設的問題，也因為內政部長貝胡東（Marcel Peyrouton）的排擠而落空。柯布在心灰意冷下，黯然離開貝丹元帥的陣營。柯布試圖與當政者建立直接互動關係始於二〇年代末期的蘇聯經驗，之後也試圖向義大利法西斯黨魁墨索里尼與法國共產黨布龍總理（Léon Blum），提出具體的都市規畫建議。雖然當史達林在蘇聯展開政治鎮壓時期，柯布並未對暴政有所批判，仍試圖能獲得實踐都市規畫的構想，不過柯布對於自己的建築與都市理念則是堅定不移，一旦發現他的理念無法被接受時，便會立即斷絕關係。

181

181. 柯布在航向雅典的船上如船長一般 / 人像 1933

雅典憲章

1941 年 11 月，柯布決定以匿名方式出版《雅典憲章》，以回應日漸感受到維奇政府內部官員對他的敵意。在《大砲、彈藥？謝了！住所！拜託！》[8] 書中，柯布首度將第四屆現代建築國際會議的成果稱為「雅典憲章」。1933 年 3 月原定在莫斯科召開的第四屆現代建築國際會議，由於蘇聯當局從 1932 年開始偏好復古建築形式，並出現反對現代建築的聲浪。1933 年 3 月 22 日，蘇聯的主辦單位宣布第四屆會議將延期舉行，現代建築國際會議的主席范艾斯特倫、秘書長基提恩與柯布，隨即在巴黎聚會商討應變措施，透過藝術雜誌的編輯澤沃斯（Christian Zervos），找到了一艘在地中海航行的郵輪帕提斯二號（SS Patris II）[181]。1933 年 7 月 29 日便從馬賽出發，航向雅典的外港皮雷斯（Piraeus），在郵輪內舉辦展覽，並在海上航行中進行會議的各項研討活動。整個過程由原籍匈牙利、代表德國參與會議的莫侯利-納吉（Laszlo Moholy-Nagy）拍攝成紀錄片。

本次的主題為「機能的城市」，主席范艾斯特倫在先前的籌備會議中，便希望大家都能運用統一的符號與表現方法，針對城市的土地使用，區

分出居住、工業與休憩等機能的狀況，還有城市的交通網以及城市與區域之間的關係進行分析；依據此範本，各國代表分析了三十三個歐洲城市，比較都市的主要機能，以此研究基礎，試圖訂定現代都市計畫的各種原則。柯布在會議討論時強調，現代建築國際會議應該以住宅問題作為基礎，城市的四大機能：住宅、工作、休憩以及交通，其中住宅應該是第一順位的問題。

柯布在 8 月 2 日抵達雅典時，受到希臘代表的熱烈歡迎，隔日在希臘總理查爾達黎斯（Panagis Tsaldaris）到場致詞後，揭開「機能的城市」展覽與研討會。三十三個歐洲城市再區分成：大都會、行政城市、港口、工業城市、休憩城市、各種機能的城市以及新市鎮等七種類型，在雅典的國立綜合技術學校展出。帕提斯二號郵輪於 8 月 10 日由雅典航返馬賽途中，在討論過程中，在四大機能之外，又將歷史建築或街區的問題列為一般資料的內容。

大多數的城市分析並不像范艾斯特倫所作的阿姆斯特丹研究一樣，以科學的方式，運用統計資料作為分析的基礎；由於無法從本次會議展出的研究成果，整理出令大家滿意的結論，因此，第四屆現代建築國際會議並沒有印製正式的決議內容。1933 年，柯布在《前奏》雜誌便發表法國版的決議內容 [9]，後來又出現在《光輝城市》中 [10]；基提恩、莫查與史坦格（Rudolf Steiger）也發表了德國版的決議內容 [11]；1942 年，瑟特則在美國出版《我們的城市能存活嗎？》[12]。

1943 年出版的《雅典憲章》，在總論探討城市與區域的關係之後，分別依據住宅、工作、休憩、交通以及歷史遺產，先對進行城市現況觀察的說明，再提出解決之道，在結論中強調「負責都市計畫工作的建築師所能憑藉的量度工具，將是人的尺度」[13]，而且「私人利益必須完全取決於集體利益，使每個人都能分享基本的歡樂：舒適的住家與美麗的城市」[14]。為了避免本身的政治立場影響書中試圖宣揚的理念，柯布決定以匿名的方式出版。為了防範出版商可能從手稿看出作者的筆跡，又將 1942 年就已經完成的稿子，交由德維勒尼芙（Jeanne de Villeneuve）重新抄寫一遍，因而拖延到 1943 年才出版。書中以戰前的法國新聞部長季侯杜所

寫的文章作為卷首語，也是因為有利於宣揚理念的考量。直到 1957 年發行的版本時，終於出現作者的名字。

推動建築革新的營造師議會

1942 年，柯布以半隱密的方式在巴黎成立了「推動建築革新的營造師議會」（ASCORAL）[15]，廣納營造商、社會學家、經濟學家、生物學家……等專家共同參與。在年輕一代的專業者例如歐佳姆（Roger Aujame）與韓寧（Gérald Hanning）的支持下，讓原本位於巴黎瑟佛爾街 35 號的工作室重新運作，「推動建築革新的營造師議會」取代了事務所的角色，不只從事營建工作，並且扮演研究中心的角色以及研擬公共政策的機構，希望能對戰後的大規模建設有所助益。

在 1943 年首次開會時，設立了每兩個星期定期開會的十一個小組會議，以及每個月定期開會的二十二個委員會，共同探討營建問題。由柯布擔任主席，負責讓大家針對相關的議題進行探討。如同「現代建築國際會議」最初的構想一樣，「推動建築革新的營造師議會」主要在於建立有關營建環境的統一學說，並向政府與工業家推廣「現代建築國際會議」的都市計畫理念。在大戰期間，柯布仍寄望獲得企業的支持，曾向玻璃公司聖果班（Saint Gobain）與石油公司辛口（Sinco）尋求經濟支援。由於沒有官方力量的支持，出版成為「推動建築革新的營造師議會」最直接的行動，繼《雅典憲章》之後，將開會討論的內容整理出版了十冊的套書。

面對從十九世紀以來便出現的建築師與工程師之間的對立問題，柯布提出，以建立和平、帶來合作與效率的營造師（Constructeurs）整合兩者：「建築師與工程師應該具有相同的責任與地位。任何的建造都是出自建築師與工程師之間的耐心與互助的體認，大家各司其職，知道自己的責任與權利所在。在機械時代開始時，工程師經常比較低調，相較之下，建築師則比較自豪，好像無所不知，完全不知天高地厚。不過整個情勢改觀了！現在是工程師痛恨並反對建築師凌駕在他們之上，因而導致兩者之間的爭鬥衝突。」[16]

柯布在「推動建築革新的營造師議會」中，以出現在《人類之家》的簡圖，說明身為營造師的建築師與工程師具有不同的責任，在兩種同等重要的領域中運作。工程師的責任在於，以物理法則考量符合安全與經濟性的材料強度；建築師則以人為基準，發揮具有創造性的想像力、追求美感並自由選擇。工程師的物理法則知識有助於建築師，建築師對人的問題的了解也有益於工程師【182】。原先將建築師的領域至於工程師之上，1959 年之後則將此圖形改成是水平的排列關係，強調兩者在相同的基準上承擔各自的工作與責任。

從布宜諾斯艾利斯搭船返回波爾多的航程中，柯布完成了《建築暨都市計畫現況詳情》，書中提及：「今後將不再談已經完成的建築革命，現在是展開大規模建設的時刻，都市計畫將是第一要務。」[17] 而且除了必須思考既有城市的都市計畫之外，也必須研究鄉村的都市計畫以及農業的改造。1930 年代中期，農業成為柯布思考區域問題的核心，從 1934 年提出的光輝城市，發展成 1938 年合作村落的住宅原型（Prototype）。之後在 1941 年出版的《四種途徑》已經觸及此議題，在 1945 年出版的《人類的三大組織》[18]，更進一步以農業發展單元加以探討。「推動建築革新的營造師議會」在戰後 1947 年英國小鎮橋水（Bridgwater）召開的第六次現代建築國際會議，成為法國代表的組織之前，主要的理念係以《人類的三大組織》作為基礎。

書中將農業發展單元、線性工業城市與以商業為中心發展的放射狀城市結合在一起。人類的糧食生產工具：合作式村莊提供必要的設施，包括穀倉、學校、俱樂部、市政廳……等；人類的製造工具：利用道路、水道、鐵路運送原料與貨物。工業聚落須考慮工廠之外，居住環境可直接接觸自然；水平發展的花園城市獨幢住宅、垂直發展的花園

182. 建築師與工程師的分工關係，出自《人類之家》/ 簡圖 1942

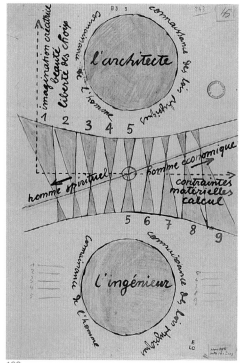

182

城市集合住宅可以有公共設施，如托兒所、幼稚園、青少年中心、電影院、圖書館……等；線性的工業聚落發展，將可避免毫無秩序的章魚式擴張；放射狀的城市中心，滿足人類商業交易、行政、思想、藝術等交流。道路、鐵路與航道提供重要的交流路徑，可貫通飛機場、住宅區、辦公區、文化與宗教區（教堂、劇場、圖書館、博物館）、娛樂設施、電影院、咖啡館。

1946 年出版的《都市計畫的思考方式》[19]，同樣也是一連串會議的討論所產生的部分成果。柯布在書中主張，運用光輝城市回應基本產業、綠色工廠回應二級產業、以商業為中心發展的放射狀城市，作為三級產業的空間模型。這時期的城市規畫構想，將農民納入與工人一起考量；光輝的農舍與綠色的工廠，反映馬克斯主義主張統一的與非都市化的無產階級社會的理想。

1939 年出版《新時代的抒情詩篇與都市計畫》，記錄 1937 年在「新時代展覽館」展出的內容；1941 年的《泥牆木屋的建造》，提出解決難民收容所的方案；1943 年的《與建築學校學生對談》，試圖解放受學院教育束縛的莘莘學子；1945 年的《關於都市計畫》，分享二十五年思考巴黎都市計畫問題的經驗。柯布在第二次世界大戰期間共出版了九本書[20]，在迫切期待能夠讓他大展身手的戰後重建工作契機到來之際，已經為後續的戰役做好了衝鋒陷陣的準備工作。

1. McLeod, Mary. "Urbanism & Utopia: Le Corbusier from reginal Syndicalism to Vichy" Ph.D. diss., Princeton University, 1985. p.403.
2. Le Corbusier. Destin de Paris. Paris, Clermont Ferrand: F.Sorlot, 1941.
3. Le Bureau Central de Construction
4. Le Corbusier et François de Pierrefeu. La maison des homes. Paris : Plon, 1942.
5. Le Corbusier. Sur les quatre routes. Paris : Gallimard, 1941.
6. von Moos, 1979, p.205.
7. Le Corbusier, Œuvre Complète 1938-1946, pp.62-64.
8. Le Corbusier. Des canons, des munitions ? Merci, des logis SVP. Collection de l'équipement de la civilisation machiniste.1938.
9. Prélude 7（1933）
10. Le Corbusier. La ville radieuse. Boulogne : Architecture d'Aujourd'hui, 1935. p.138.
11. Die Festellungen des 4. Kongresses 'Die funktinelle Stadt', weitbauen 1-2（1934）

12. Sert, Jose Luis. Can Our Cities Survive? An ABC of Urban Problems, Their Analysis, Their Solutions, Based on the Proposals Formulated by the CIAM. Cambridge: Harvard University Press. 1942.

13. Le Corbusier. La charte d'Athènes. Paris : Plon, 1943.

14. Ibid.

15. L'Assemblée de Constructeurs pour une Rénovation Architecturale

16. Le Corbusier. Science et Vie, August 1960.

17. Le Corbusier, Œuvre Complète 1929-1934, p.11.

18. Le Corbusier. Les Trois Etablissements humains. Paris :Denoël, 1944.

19. Le Corbusier. La Manière de penser l'Urbanisme. Boulogne : Architecture d'Aujourd'hui,1946.

20. Le Lyrisme des Temps Nouveaux et l'Urbanisme. Colmar: Editions du Point. 1939.

 Destin de Paris.Paris, Clermont Ferrand: F.Sorlot, 1941.

 Sur les quatre routes. Paris : Gallimard, 1941.

 Les constructions murondins. Paris:Edition Chiron.

 La maison des homes. Paris : Plon, 1942.

 La charte d'Athènes. Paris : Plon, 1943.

 Entretien avec les étudiants des écoles d'architecture. Paris : Denoël, 1943.

 Les trois établissements humains. Paris :Denoël, 1945.

 Propos d'urbanisme. Paris : Bourrellier, 1945.

10
戰後重建的憧憬

1944 年 8 月 19 日巴黎解放之後，柯布立刻在原先位於巴黎瑟佛爾街 35 號的事務所重新開張，雇用了韓寧（Gérard Hanning）與年輕的波蘭助理索爾東（Jerzy Soltan），準備全力投入戰後的重建工作。1944 年 12 月，柯布在巴黎舉行的「重建戰鬥」大型研討會中擔任重要的引言人，他提及：「我們的主題是法國的房地產，必須成為文明的和諧裝備，必須表達時代精神。」[1] 並且介紹「現代建築國際會議」的組織沿革，鼓吹由該組織法國分會在大戰期間所出版的《雅典憲章》都市規畫構想。

柯布在出版《雅典憲章》之後，便告知第一任的法國戰後重建部長多特黎（Raoul Dautry），有關「推動建築改革的營建協會」針對都市重建的研究成果。季侯度為《雅典憲章》撰寫前言，讓人將他在「推動建築改革的營建協會」所做的努力，能與戰前曾經為軍方提供建造軍備工廠付出心力連結在一起，淡化了他投效維奇政府的醜聞，使得柯布在戰後能受政府所接受。

聖迪耶都市規畫

1945 年春天，大戰接近尾聲之際，柯布獲得聖迪耶（St-Dié）與拉侯榭 - 巴利斯（La Rochelle-Pallice）都市重建規畫的委託，後者即由多特黎部長直接委託，不過兩項規畫案都未能實現。德軍在撤離法國時，對聖迪耶與沃吉（Vosges）的市中心進行計畫性破壞，致使一萬多人無家可歸。

1945 年初，柯布經由聖迪耶的年輕企業家杜瓦（Jean-Jacques Duval）的關係，接受當地戰時受難協會之邀，為嚴重受創的城市提供建言。首先，以 1940 年 4 月比利時北方防線潰敗時所思考的簡易構造住宅（Murodins）[2] 來説：利用泥沙作成 40×20×20 公分的土坯磚與圓木建造方式，達到自力建屋的理想，在當地建造收容難民的臨時住宅，之後接受正式委託，進行重建計畫。

1200 公尺長的綠色工廠位於蒙特河（Meuthes）左岸，右岸則以梭形高層辦公大樓、社區中心、商場、美術館形成市中心廣場，長軸與蒙特河呈正交關係的八幢長條形高層集合住宅單元，分布於兩側；在第一期建

造的 5 幢集合住宅單元，平均每幢可容納 1600 位住戶，加上沿著河岸建造的獨幢住宅，可提供 10500 人的居住空間【183】。

柯布將聖迪耶計畫案視為如同工業化大量生產的一個原型，1945 年在紐約洛克菲勒中心展出，之後繼續在加拿大與美國的許多城市巡迴展覽。當柯布仍在美國期間，該計畫在 1946 年元月受到聖迪耶當地人的攻擊，當地的市長與居民反對此規畫案，認為集合住宅單元像軍中的營舍似的[3]。市民希望能依據原有的道路狀況重建中世紀的城鎮，與柯布所構想的現代化高層花園城市有太大的落差。相較之下，柯布對拉侯榭 - 巴利斯規畫案，本來就覺得沒有太大的希望，並未親自向市長簡報，而由助理索爾東代表出席。

經由杜瓦穿針引線的聖迪耶都市規畫案，由於柯布過於自信的專業態度而不願聆聽市民心聲的做法，再次凸顯柯布的悲劇英雄角色。儘管如此，與柯布私交甚篤的杜瓦，仍然委託他重新建造在戰時遭受破壞的針織工廠。在獲得業主完全的信賴下，柯布將當時正在發展的黃金比模矩（Modulor）運用在此設計案中，所有的構件與空間尺寸都符合黃金比模矩，透過嚴謹的內在秩序，追求如同德布西音樂的韻律[4]。

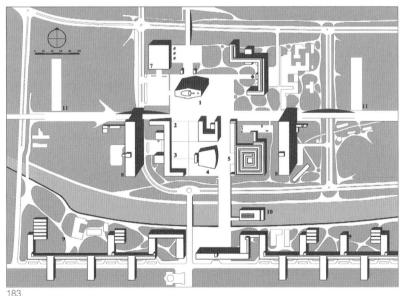

183.聖迪耶都市規畫：1.行政中心，2.旅遊服務中心，3.咖啡館，4.商店，5.美術館，6.旅館，7.百貨公司，8.集合住宅單元（第一期），9.工廠，10.游泳池，11.集合住宅單元（第二期）。

這座針織工廠由一樓的獨立柱支撐長條形的主要量體，以及屋頂層退縮的辦公空間與屋頂花園，形成不同節奏的三個主要構成元素：一樓清楚呈現出柱、樑、板的混凝土架構【184】，工廠作業空間在東南向正立面，在玻璃帷幕牆外，挑出黃金比模矩分割的清水混凝土框架式遮陽板，兩側的短向牆面，則運用在戰時破壞的工廠所留下的當地赭色石材砌成的實牆【185】。空間組織完全配合工廠的作業流程加以安排，一樓主要是由將建築物架高的兩排獨立柱所形成的半戶外空間，右側為門房與貨車停車空間，入口位於兩排獨立柱之後，由樓梯、電梯、送貨電梯與廁所構成的服務核，串連後方原有的工廠與前方新建的工廠。

二樓為挑高的儲藏空間與右側的包裝作業空間，與一樓貨車停車空間相通的電梯，可以直接運送成品；三、四樓為工廠主要的作業空間，四樓樓板在右邊西北向退縮，使得一部分的三樓形成兩層樓高的作業空間【186】；頂層退縮的辦公空間，在兩側有可以眺望遠處山景的屋頂花園【187】。1951

184.聖迪耶：杜瓦工廠／一樓獨立柱 1951

185.聖迪耶：杜瓦工廠／外觀 1951

186.聖迪耶：杜瓦工廠／工廠主要的作業空間 1951

187.聖迪耶：杜瓦工廠／屋頂花園 1951

184

185
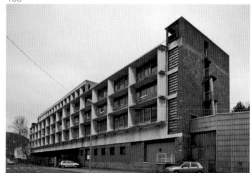

186
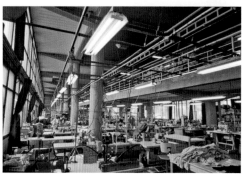

187

年完工的杜瓦工廠，成為柯布在戰後所完成的第一件
作品，也是在聖迪耶唯一建造的作品。

聯合國總部

1946 年 5 月，柯布以代表法國政府的身分，參與
五個會員國組成的委員會，為準備建造的聯合國總
部尋找理想的基地。柯布原先估計，理想的基地應
該要有 20-40 平方英哩的面積，大約是紐約曼哈
頓的兩倍大。1946 年 12 月，洛克斐勒（John D.
Rockefeller Jr.）提供曼哈頓的 42 街到 48 街臨東
邊河岸的基地。柯布到基地現場勘查之後，當天
晚上就畫出了整體的構想。原本以為本案的設計
非他莫屬，不過 1947 年 1 月，當他信心滿滿重返
紐約，準備要接受此計畫的委託時，過了兩個月之
後，得到的結果卻是與包括巴西的尼梅耶、瑞典的
馬克里伍斯（Sven Gottfrid Markelius）、中國的梁
思成、蘇聯的巴索夫（Nikolai D. Bassov）、英國的
羅伯特森（Howard Robertson）、比利時的布朗佛
特（Gaston Brunfaut）、加拿大的寇米耶（Ernest
Cormier）、澳洲的史瓦樂（Gyle A. Soilleux）、烏拉圭
的衛拉馬侯（Julio Villamajó）等國的代表組成設計團
隊【188】。

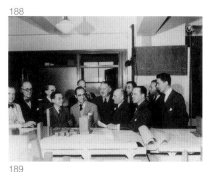
188

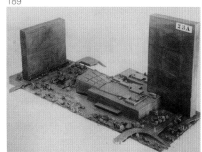
189

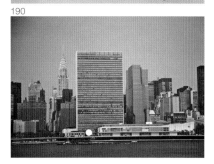
190

188. 聯合國總部規畫
委員會成員合影，由
左至右：馬克里伍
斯、柯布、波迪安
斯基、梁思成、尼
梅耶、哈黎森（後
排）、史瓦樂、巴索
夫、亞伯摩維茲（後
排）、寇米耶、魏斯
曼、諾威奇（後排）。

189. 紐約：聯合國總
部大樓／模型 1947

190. 紐約：聯合國
總部大樓／外觀
1947-1950

柯布到 1947 年 3 月底所發展的「A23 設計案」，便成為設計團隊的發展基
礎【189】。最後的執行工作交由當地的建築師哈黎森（Wallace K. Harrison）
負責，他曾經參與洛克斐勒中心的建造，也是發展「A23 設計案」的成
員，在執行過程中，在內部裝設空調設備，並將柯布構想的遮陽板立面改
由吸熱玻璃構成的帷幕牆，大大削弱了柯布原先的設計理念【190】。柯布在
1947 年出版《聯合國總部》[5]，藉此宣洩心中的怒氣。

此次不愉快的結局，讓柯布對美國失去了信任感。當紐約現代美術館建

築部門主任德瑞克斯勒（Arthur Drexler），在 1950 年代希望舉辦柯布展覽時，所得到的回應是獅子大開口的要求，只好作罷。因為聯合國總部的設計案而引發對美國的不滿情緒，並未隨著時間淡化，面對美國在後來對他頻頻釋出善意，柯布仍率性以對，毫不隱藏心中揮之不去的疙瘩。

庫魯切特住家

柯布自 1929 年首次踏上南美洲進行巡迴演講，1936 年第二度走訪南美洲，參與了巴西里約的教育部與健康部工程計畫，之後便一直嘗試在中南美洲尋求發展。雖然歷經多次失敗，不過與當地的建築專業人士建立了深厚的關係，例如他與阿根廷建築師威廉斯（Amancio Williams）便經常通信。威廉斯才華洋溢，不僅是室內樂的作曲家，在就讀布宜諾斯艾利斯大學工學院期間，曾因熱愛航空一度輟學，25 歲時才又重返學校改念建築。

1948 年 9 月，遠在阿根廷的一位外科醫師庫魯切特（Pedro Curutchet），委託柯布設計一幢診所結合住家的設計案，不僅讓柯布重新燃起進軍中南美的信心，也在中南美完成了第一幢也是唯一的作品。庫魯切特決定在離布宜諾斯艾利斯約 60 公里的拉普拉塔（La Plata）建造診所與住家時，曾先寫信徵詢了在布宜諾斯艾利斯開業的一位建築師，結果沒有得到任何回音，促使他毅然決然，找與他一樣具有前衛思想的現代建築師柯布。

庫魯切特從未與柯布謀面，也未與柯布在阿根廷的朋友聯絡過，就透過經常到歐洲的妹妹，直接到柯布位於巴黎的事務所接洽委託設計，帶去了基地的照片以及庫魯切特詳細列出的空間需求。柯布很快就同意承接，不過只負責設計，並且要求須由他建議的當地建築師負責監工；庫魯切特在

191. 庫魯切特在工地前／人像
192. 庫魯切特住家剖面圖
193. 庫魯切特住家／外觀 1949-1953
194. 庫魯切特住家／中央小內庭與戶外坡道 1949-1953
195. 庫魯切特住家／住家挑高兩層樓的客廳 1949-1953
196. 庫魯切特住家／診所屋頂平台 1949-1953

191

192

四位建議名單中挑了列在第一位的威廉斯，歷經四年的施工時間，於 1953 年完工【191】。

由於柯布在 1938 到 1939 年間為布宜諾斯艾利斯所提的整體城市規畫案，似乎有希望實現，當時市政府成立了專案小組，正在進行評估，他想要藉著為具有社會地位的醫師所設計的作品，達到實際的宣傳效果，因此才會慨然接受這麼小的跨海委託設計案。不過 1949 年才剛完成此設計案不久，就收到布宜諾斯艾利斯市政府通知城市規畫案遭否絕，讓柯布非常受傷，讓柯布再也沒有踏上阿根廷一步，完全沒有跟業主見過面，也沒有親眼看過完成的作品。

在臨街面寬 9 公尺、面積 180 平方公尺的基地上，柯布將他在 1930 年代之前所完成的住宅中曾出現的各種設計手法，發揮得淋漓盡致。運用位於中央的小中庭與戶外坡道，將前面對外的診所與後面較私密的住家區分開來；從後方住家挑高兩層樓的客廳，向外延伸到一半，有遮一半露天的前方二樓診所的屋頂平台，巧妙地將診所與住家結合在一起；透過由二樓診所立面連續的隔狀分割框架，可以看到前方的公園景色【192-196】。

黃金比模矩

1948 年首次出版的《黃金比模矩 I》[6] 主要説明從 1942 到 1948 年的發明過程。在這段期間，由於詮釋上的錯誤，造成黃金比模矩在幾何形式與數學的計算上，出現了 1/6000 的誤差。以身高 183 公分的人舉手高度 226 公分作為基礎，由 183 可找到 70 與 113 的黃金比關係，並發展出第一條黃金比模矩線（紅色系列：4-6-10-16-27-43-70-113-183-296……）；由 226 也可找到 86 與 140 的黃金比關係，並發展出第二條黃金比模矩線（藍色系列：13-20-33-53-86-140-226-366-592……）。經過柯布事務所的兩位設計師梅左尼耶（André Maisonnier）與瑟拉塔（Justin Serrata）用心的研究之後，在

193
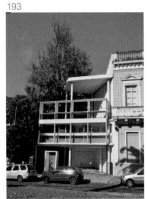

194

195

196

1950 年 11 月，終於發現了真正的黃金比模矩線，完全沒有任何誤差存在。經由耐心的數學研究，柯布讓人體尺度與黃金比在「前兩項之和等於後項」的費伯納奇（Fibonacci）級數中，完美的結合在一起【197】。

1951 年 9 月，來自世界各地的學者、數學家、美學家、藝術家以及建築師齊聚一堂，參加米蘭三年展舉辦的學術會議探討「神聖的整體比例關係」，會後成立了臨時性的國際委員會，專門研究藝術與現代生活中的整體比例關係。柯布發明的黃金比模矩備受推崇，而被推選擔任委員會主席。

1955 年出版的《黃金比模矩 II》[7] 在於推廣此項發明的運用，期待使用者可以自由發揮。柯布以馬賽公寓所運用的十五種黃金比模矩尺寸，說明此項發明讓馬賽公寓從上到下、由內到外都能符合人體尺度，成為具有親和力的生活空間。他認為，黃金比模矩的運用，將使得建築師在決定許多尺寸時，很容易猶豫不決、無法確定甚至犯錯的設計，可以完全加以排除。

197. 人體黃金比模矩

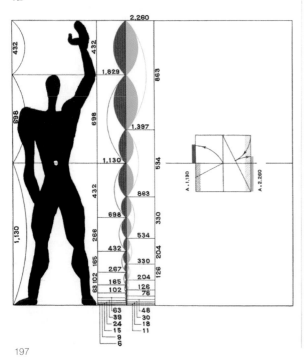

柯布在美國訪問期間，到普林斯頓拜會愛因斯坦時【198】，向物理大師展示黃金比模矩，並獲得讚賞：「有了這種整體比例的語言，要做出不好看的東西，將變得很困難且複雜，做得好反而是容易與自然的事。」[8] 黃金比模矩具體呈現了，柯布試圖將基於人體尺寸而來的英制與依據宇宙星球而制定的公制加以整合，建立符合人體尺度與黃金比的一套完美的空間量度標準，將古典形式的整體比例法則，融入工業化生產的標準化模矩之中。

馬賽集合住宅單元（馬賽公寓）

如同大部分的歐洲建築師一樣，柯布滿心期待能在第二次世
界大戰的重建工作中實踐理想。1945 年，柯布終於獲得官
方委託的設計案，由首任法國重建部長多特黎以示範性的專
案方式，委託他設計一幢大規模的集合住宅單元，收容遭戰
火破壞家園的居民，經費直接由政府支出，並且沒有任何法
令的限制。為了本案，柯布在事務所成立了特別的專案工作
室，由行政、管理、技術與建築等四個部門組成，聘請航空
設計師波迪安斯基（Vladimir Bodiansky）擔任工程顧問、
貝黎紅擔任室內設計顧問、沃堅斯基（André Wogenscky）
負責建築設計。

198.柯布與愛因斯
坦／人像

一開始，基地並不確定，而且柯布所提的方案也無法被行政單位接受。
根據沃堅斯基回憶，經過一次又一次的會議討論之後，才通過必要的行
政程序。1947 年 10 月 14 日開始動工，歷經十次內閣改組與更換七任的
法國重建部長，期間曾出現法國國家建築師公會[9]質疑柯布專業資格。
1952 年 10 月 14 日完工時，由第七任部長克勞迪斯 - 裴提（Eugène
Claudius-Petit）主持啟用典禮，並頒授柯布榮譽勳章（Légion
d'Honneur）。歷時整整五年的施工時間，柯布的第一幢集合住宅單元終
於建造完成。

本案的構想源自 1907 年在北義大利旅行期間，首次參觀艾瑪修道院時而
引發的；到 1922 年巴黎秋季沙龍展出的三百萬人當代城市的「公寓 - 別
墅」，1925 年裝飾藝術國際展覽的「新精神館」，以及 1930 年代發展的
光輝城市中，由獨立柱架離地面形成鋸齒狀連續的高層集合住宅[10]。四十
多年來，柯布不斷在心中思索的高層化集合住宅的構想，終於有實現的
機會。

就構思層面而言，來自修道院的靈感，以及二〇年代蘇聯公社住宅提供的
空間組織模型，馬賽公寓結合了基督教會與社會主義的傳統精神。龔希德
宏（Victor Considérant）在 1840 年依據傅立葉（Charles Fourier）博愛

199

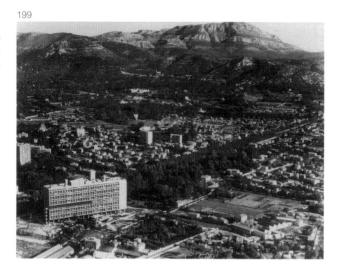

199. 馬賽：集合住
宅單元／鳥瞰圖
1945-1952

村（Phalanstère）理論而發展的空間形式，也成為馬賽公寓的藍本。兩者都是提供 1600 個住戶的規模，區分個人與集體的生活空間，多層樓的內部街道、集會空間。龔希德宏在發展傅立葉的博愛村時，希望能以凡爾賽宮的形式，建造大眾的生活空間，不過此種構想在法國並未成功；直到 1859 年，郭丹（Jean-Baptiste Godin）才在吉茲（Guise）興建規模較小的工人合作之家（Familistère），由圍繞大型中庭的三幢建築所組成。相較於龔希德宏所想像的宮殿建築，柯布則以大型遊輪作為模型 11。

由兩排巨大的獨立支柱支撐主要量體的馬賽集合住宅單元，如同停靠在公園裡的一艘都市郵輪【199-202】，在 165m×24m×65m 的容積裡，放進 23 種不同的居住型態，從旅館的單人房到一家 10 口的家庭，共有 337 戶，住戶 1600 人。巨大的獨立支柱上方為設備層，提供暖氣與管道空間，在支柱與橫樑形成的結構框架中，將住家單元像瓶子一樣放進置放架中【203】。標準平面為兩層樓的生活空間，同時面對前後的東西兩向立面。顧及混合的社會性互動關係，每三層樓便有一條內部街道，可通到個別的單元空間【204】。

每戶住家的樓板、隔牆與天花，則運用與主結構完全脫離的木結構，達到最佳的隔音效果。內部提供 26 種公共服務設施，包括：位於中間樓層的商店街、展覽、會議、洗衣店、訪客旅館等公共設施，最頂層有幼稚園，屋頂的遊戲場、游泳池與健身、露天表演舞台、健身房……等【205-210】。象徵進步並朝向新的和諧社會的一個自給自足的鄰里社區，柯布稱之為「垂直的村落」。1952-1959 年間，政府將所有產權賣出，只有小學仍維持公立學校；經營權由住戶接手之後，原先的一些公共設施遭到改變，旅館與健身房也成為私人經營方式對外開放。

馬賽公寓不僅在空間規畫上提供前瞻性的居住環境設施；在外觀上，為了節省施工與維護費用，而直接呈現清水混凝土的材質表現，創造出表現混凝土材料本質的風潮——粗獷主義（Brutalism）。從 1920 到 1930 年運用石膏處理的白色牆面，由於轉變成粗糙的清水混凝土表面，在剛開始很難讓人接受。面對不整齊的模板，讓柯布體認到，流體混凝土材料在澆灌時的隨機性，可以從意外中獲得無窮的詩意與美學。柯布稱木質模板在混凝土表面所留下的紋路為創造美學效果的「皺紋與胎記」，無法預期的工匠式質感表現與精準的現代工程技術，形成強烈的對比效果。

200

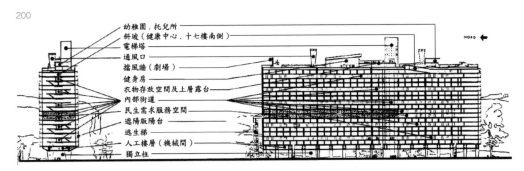

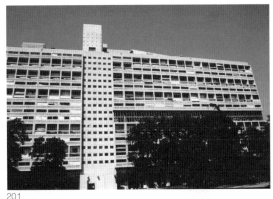

201

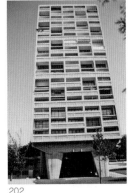

202

203

204

200.馬賽：集合住宅單元／剖面空間組織

201.馬賽：集合住宅單元／東向正面外觀 1945-1952

202.馬賽：集合住宅單元／南向側面外觀 1945-1952

203.馬賽：集合住宅單元／插入式框架 1945

204.馬賽：集合住宅單元／複層住宅內部模型 1945-1952

205

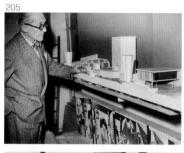

206

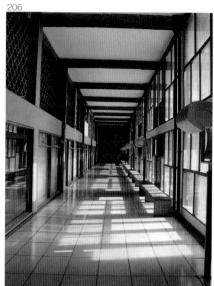

207

205. 柯布與馬賽集合住宅
單元屋頂模型

206 馬賽：集合住宅單元／
公共走廊 1945-1952

207. 馬賽：集合住宅單元
／內部陽台 1945-1952

208. 馬賽：集合住宅單元
／幼稚園 1945-1952

209. 馬賽：集合住宅單元
／屋頂戲水池 1945-1952

210. 馬賽：集合住宅單元
／屋頂健身房 1945-1952

211. 柯布陪同畢卡索參觀
馬賽集合住宅單元／人像
1951

212. 柏林：集合住宅單元
／外觀 1957-1958

213. 費米尼：集合住宅單
元／外觀 1967

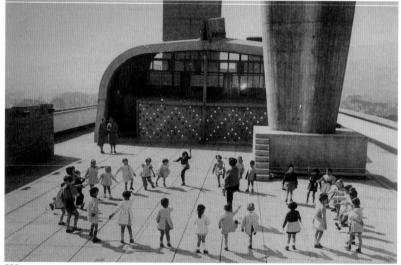

208

209

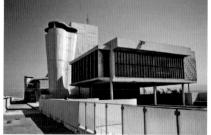

210

許多參觀的人都說:「建築很好,可惜施工太差。」對此柯布則回應:「當我們參觀大教堂或城堡時,並不會留意石頭的粗糙或施工上的錯誤或巧妙加以處理的方式。當我們在欣賞建築時,並不會注意這些東西。當我們看人時,看到的不會是皺紋、胎記、歪鼻子、許許多多由意外產生的結果。大家在散步時曾親眼看過像維納斯或阿波羅雕像的人嗎?瑕疵對人而言是很自然的事,我們自己也是如此,每天的生活又何嘗不是如此。重要的是如何超越外觀,如何生活,過得很充實,追求較崇高的目標並且終身奉行。」[12]

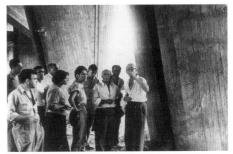
211

1951 年,畢卡索在柯布的陪伴下參觀仍在施工的工地現場【211】,之後還有興趣到事務所參觀建築設計的操作過程 [13],得到繪畫泰斗的讚許,讓柯布興奮不已。美國知名的評論家孟福(Lewis Mumford)在 1958 年前往參觀時發現,當時由於政府要求店家必須購買產權,商店街一開始無人經營,他還曾對此現象大加撻伐 [14];不過 1974 年馮‧莫斯造訪時,則已是熱鬧的景象 [15]。

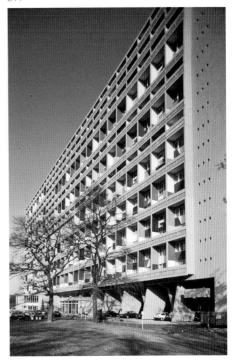
212

被柯布視為現代集合住宅原型的馬賽集合住宅單元,雖然無法如願大量生產製造,不過 1953 年在南特(Nantes)附近的瑞浙(Rezé)、1958 年在柏林、1960 年在柏黎(Briey-en-Forêt)以及 1967 年在費米尼(Firminy),先後完成了集合住宅單元【212, 213】,讓馬賽集合住宅單元不致成為柯布實踐高層集合住宅理念的唯一機會。

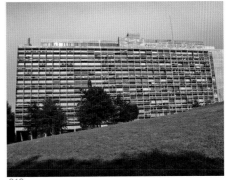
213

宏香教堂

宏香（Ronchamp）的原意係指羅馬人在抵抗高盧人時的最後據點（Romanorum campus）。西元四世紀時，羅馬人曾在此建造教堂。位於沃吉（Vosges）南方山脈布雷蒙（Bourlémont）山頂上建造小教堂並成為朝聖地，則可追溯至十三世紀。1944 年遭德軍轟炸全毀的小教堂，是 1913 年遭電擊破壞的十九世紀教堂的基礎之上建造的。每年 8 月 15 日以及 9 月 8 日，由於兩次聖母瑪利亞的節慶日時舉行大型的朝聖活動，都以小教堂作為集結的終點，因此小教堂的重建，成為當地教區在戰後所要進行的首要工作。

宏香所屬的伯棕松（Bersançon）教區擔任宗教藝術委員會秘書的勒德（Ledeur）修士，推薦柯布負責此設計案。一開始柯布對此案並不熱衷，主要是因為，1948 年曾為教會人士在馬賽附近的拉聖波門（La Saint-Baume）設計一座配合自然岩層而將整幢建築物埋在岩石中的教堂[16]，結果卻不了了之，而且柯布認為，自己應該把時間花在思考生者的居住問題，而非「死者的機構」（institution morte）。在勒德強力勸說，並允諾柯布，完全不受約束的設計自由，柯布在 1950 年到現場勘查基地，立刻被可以遠眺整片索恩河（Saône）平原的基地所吸引[17]【214】。

1951 年元月底，柯布提出草案送交宗教委員會時，大家雖然覺得「怪異」——南向開口形式如同是「丟一把沙子出去的感覺」——仍舊同意讓建築師盡情發揮，不過當地居民看到完全不熟悉的模型時，卻引發強烈反對。由於宏香教區的教友與舊教堂有著深厚的情感，因此他們所期盼的是重建舊教堂，而不是蓋新教堂。經過教會的疏通之後，在 1953 年 9 月開始動工時，仍遭到當地政府的阻撓，幸好有非常賞識柯布的法國戰後重建部長克勞迪斯 - 裴提出面力挺，1955 年 6 月教堂才得以完工。在建造期間，甚至完工時，大部

214. 宏香：遠眺整片索恩河平原的基地

分的報導大多是負面的批評,出現「教會的車庫」、「拖鞋」、「小型的掩體」、「原子彈的防空洞」、「一坨混凝土」……等各種嘲諷[18]。

面對來自各方的反對聲浪,柯布則始終充滿自信並且以平和的態度面對:「我從來就沒有想要創造令人驚訝的東西。我要怎麼辦?體諒別人,對有些人而言,生命會在激烈的爭鬥、惡毒、自私、懦弱、平庸之中沉淪,不過人生也充滿溫馨、善意、勇氣、熱情……」[19]宏香教堂的教士波勒-黑達(Bolle-Reddat)在日記中寫著:「經過幾年之後,人們回想起,小教堂在建造時所遭遇到的各種阻力下,然而來自神的恩典的花朵卻依然能夠生長?真是奇蹟!」[20]。

215. 宏香:宏香教堂 / 鳥瞰圖 1951
216. 宏香:宏香教堂 / 配置圖 1951

宏香教堂的空間需求非常單純,包括主殿、三個小祈禱室、舉行戶外宗教朝聖儀式、安置一尊十七世紀聖母抱聖嬰的木雕像、聖器室以及小型辦公室;此外山頂獲得水源不易,收集珍貴的雨水也是必須納入考量的需求。柯布以不規則且非對稱的形式,挑戰所有的幾何法則,回應自然的基地【215, 216】。

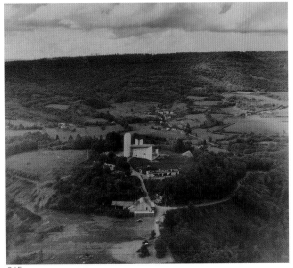
215

由水泥噴漿刷白漆的牆面,以及三座採光塔樓與灰色的清水混凝土曲面屋頂,形成色彩與形式對比強烈的造型,如同一件位於山頂上的雕塑品,讓信眾可以在四周環境欣賞,將二〇年代在內部空間所運用的建築散步轉移到外部空間【217-219】。如同螃蟹殼的屋頂,由七片反樑板的結構系統而形成兩片機翼似的混凝土薄殼構造【220】。挖了槍眼似的洞窗開口的南向弧形牆面,看起來量感十足的牆面並非承重牆結構系統,而是混凝土柱樑框架構造,以預鑄的小樑固定內

216

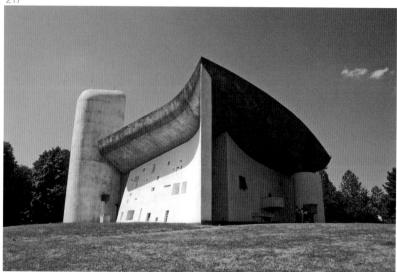

217

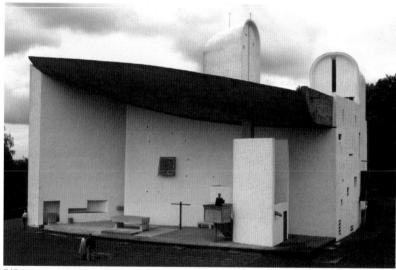

218

217. 宏香：宏香教堂 / 東
南向外觀

218. 宏香：宏香教堂 / 東
向外觀

219. 宏香：宏香教堂 / 西
北向外觀

220. 宏香：宏香教堂 / 結
構模型 1951

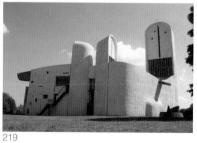

219

220

牆與外牆的裝修材料。由地面厚度 3.7 公尺的西側,到東側縮小成 1.4 公尺,牆厚也由下而上逐漸縮小到最高處為 0.5 公尺。其他三向牆面的材料,則利用原有教堂所留下來的石塊【221】。東向出挑的屋頂遮蔽戶外祭壇的上方,強調出每年兩次、參加人數多達 12000 人以上的盛大朝聖活動,進行露天儀式的神聖空間所在【222】。

入口位於曲面屋頂與西南側半圓形塔樓之間,完全沒有開口的西側牆面,在下凹弧線的中央伸出灰色混凝土的出水口,下方有可以儲存雨水的水池,北向立面有兩座圓弧相對的半圓形塔樓【223】。

內部 13 公尺 × 25 公尺的正殿只能容納 200 人,祭壇朝東,位於正殿主軸的末端,曲線屋面的高度,從右側最高的 10 公尺降到左側最低的 4.78 公尺【224】。在東南兩向的屋面與牆面之間出現的細縫,刻意讓看起來厚重的屋頂反而輕盈的飄起來,表達非承重牆的構造系統。南向牆面內大外小的槍眼式開口,在室內產生神祕的光線效果【225】。以黃金比模矩分割的正殿地面,依照原本的基地坡度,呈現由西而東斜度。

三個與正殿隔開的小祈禱室,可以讓不同的儀式一起進行。小祈禱室以半圓形的塔樓升起,北側的兩座 15 公尺高,西南側為 22 公尺,分別導引不同方向的光線進入內部【226】。9 平方

221. 宏香:宏香教堂 / 施工工地 1951

222. 宏香:宏香教堂 / 朝山活動 1951

223. 宏香:宏香教堂 / 北向外觀

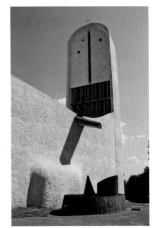

223

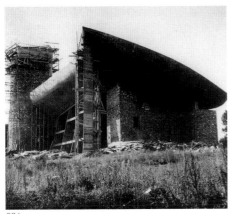

221

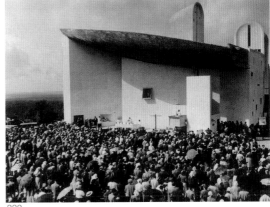

222

225

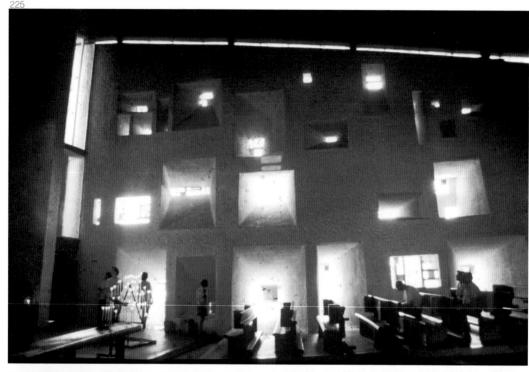

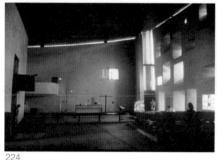

224

226

227

224. 宏香：宏香教堂／正殿

225. 宏香：宏香教堂／南向牆面

226. 宏香：宏香教堂／西南側祈禱室塔樓光線

227. 宏香：宏香教堂／琺瑯鋼版的中心軸旋轉大門

228. 塞納河上的納利：賈伍住家／外觀 1952

229. 塞納河上的納利：賈伍住家／外觀 1952

230. 塞納河上的納利：賈伍住家／室內 1952

公尺的中心軸旋轉大門，由攝氏 760 度高溫燒成的 8 片琺瑯鋼版組合而成，柯布運用新的技術，將壁畫作品融入建築之中【227】。

對於強調「建築是如何在陽光下組合量體的一項深奧、正確與巧妙的遊戲」的大師，竟然做出這幢完全不合乎幾何秩序的教堂，也引起建築界的震撼。著名的建築史學者派夫斯納（Nikolaus Pevsner），對於教堂南向牆面不規則的開窗方式不敢苟同，與平面以及結構都無明確關係，被斥為荒唐之舉。他認為宏香教堂是一幢「最引起爭議的、新的不理性主義的紀念性建築」[21]。英國建築師史特林（James Stirling），也在《建築雜誌》對宏香教堂可能導致理性主義的危機表示憂心 [22]。

事實上，柯布 1935 年訪美，搭乘豪華的郵輪頭等艙而結識的鋼鐵企業家賈伍，在巴黎近郊設計的兩幢住家，內部空間組織雷同，位於同一塊基地上形成 L 形的配置關係，提供賈伍與兒子能有各自獨立的內部空間，以及共同的外部空間【228】。混凝土筒形拱頂、西班牙加泰隆紅磚的承重牆，配合木作與玻璃，構成黃金比模矩分割的非承重牆面與開口，在材料、質感與顏色上，產生強烈的對比效果【229, 230】。

從與宏香教堂同一時期所設計的賈伍爾住家（Maison Jaoul）可以看出，柯布在面對世俗的生活空間時，仍然秉持著三○年代的風格，試圖融合現代工業生產技術的純粹幾何形式，與傳統工匠技術的風土建築色彩。

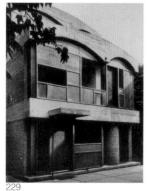
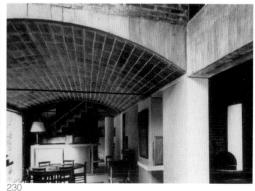

228　229　　　　　　230

Le Corbusier

1. 'The Battle of the Reconstruction' in Volonté（Paris, Dec. 12, 1944.）

2. Le Corbusier. Les constructions murondins. Paris:Edition Chiron. 1941.

3. Le Corbusier. Œuvre Complète 1946-1952, p.190.

4. ibid.,, p.14.

5. Le Corbusier. U.N. headquarters. New York : Reinhold Publishing Corporation, 1947.

6. Le Corbusier. Le modulor. Boulogne : Architecture d'Aujourd'hui, 1950.

7. Le Corbusier. Le Modulor II（la parole est aux usagers）. Boulogne : Architecture d'Aujourd'hui, 1955.

8. Le Corbusier. Œuvre Compète 1938-1946, p.170.

9. Société des Architectes Diplômés par le Gouvernement

10. Le Corbusier. Œuvre Complète 1946-1952, p.189.

11. von Moos, 1979, 160-161.

12. Le Corbusier. Œuvre Complète 1946-1952, p.190.

13. Jean Petit. Le Corbusier Lui-même. P.122.

14. Lewis Mumford, 'The Marseilles Folly' in The Highway and the City. New York 1963.

15. von Moos, 1979, p.163.

16. Le Corbusier. Œuvre Complète 1946-1952, pp.24-31.

17. Danièle Paully. Le Corbusier: La Chapelle de Ronchamp. Paris: Fondation Le Corbusier. 1997. pp.59-62.

18. Ibid., pp.96-97.

19. Jean Petit. Le Livre de Ronchamp. Paris: Editec, s.l. 1961. p.18.

20. Abbé René Bolle-Reddat, Le Journal de Notre-Dame-du-Haut, déc. 1971, p.4.

21. Nikolaus Pevsner. An Outline of Europeam Architecture. London: Penguin Books. 1943/ 1988. p.429.

22. James Stirling. 'Le Corbusier's Chapel and the Crisis of Rationalism' in Architectural Review, March 1956, pp.155-161.

11

伯樂與千里馬的結合

11

雖然馬賽公寓讓柯布聲名大噪，更加引起國際間的重視，不過他所提出的聖迪耶重建計畫，最後的執行結果竟然與原先的計畫構想背道而馳；針對遭德國徹底破壞的城鎮，拉侯榭 - 巴利斯所作的規畫案完全沒能實現。不僅在國內的發展連連受挫，在積極開拓的國際業務上也頻頻失利：1947 年代表法國前往紐約參與聯合國大廈的整體規畫，儘管柯布主導規畫的構想，最後的設計卻落入美國當地的建築師手中；在哥倫比亞首都波哥大（Bogotá）計畫案，因為地方的衝突而無法實現。他主動提出的一些計畫，例如：巴塞隆納、斯德哥爾摩、安特衛普、日內瓦、布宜諾斯艾利斯等計畫，也都流於紙上作業。在柯布陷入一生中最嚴重的低潮，甚至到達絕望的地步時，1950 年冬季，來自東方的兩位印度使者，帶來了讓柯布得以實現都市計畫構想的福音，讓柯布在晚年又掀起另一個建築生涯的高峰。

建城的時代背景

長期爭取獨立的英屬印度，在 1947 年終於成功脫離英國的殖民統治。由於種族與宗教信仰的差異，使得英屬印度形成印度聯邦與巴基斯坦兩個各自獨立的國家。

印、巴各自獨立也引發了難民潮。根據印度政府的統計資料[1]，在 1947 至 1951 年間，有 620 萬名回教徒由印度遷到巴基斯坦；另一方面則有 750 萬名印度教徒與錫克教徒（Sikh）由巴基斯坦移居印度，其中 490 萬來自西巴基斯坦，260 萬來自東巴基斯坦。大量難民的湧入，造成了極大的經濟與社會問題。當時印度聯邦首任總理尼赫魯（Pundit Jawaharal Nehru）便公開表示：「目前印度所面臨的難民問題，是其他國家從未碰過的問題。」[2]

印度旁遮普不僅得接受難民問題的嚴重考驗，同時也必須面對原有的首府拉哈爾（Lahore）成為西巴基斯坦領土的事實。州政府期望的新首府，必須有軍事與戰略的考量，有適當的空間提供州政府的行政運作、難民收容以及日後發展的可能性，足以取代原有的首府拉哈爾，扮演旁遮普的商業與文化樞紐，並提供工業發展的可能性。在這樣的評估條件

下，旁遮普既有的城市都無法扮演首府的角色[3]，因此找尋新的地點建城，遂成為解決首府問題的最後方案。

除了現實問題的考量之外，政治人物的企圖心也是決定建城的關鍵因素。事實上，當時的印度旁遮普州長便認為，新首府不應該只是州政府行政所在地而已，應該要是人口可以達到 50 萬，超過原有的首府拉哈爾，同時也必須成為文化、經濟與工業中心，完全取代拉哈爾在過去所扮演的首府角色；因此既有的城市以及小規模的新市鎮，都無法滿足新首府的功能。旁遮普州政府便於 1948 年，選擇了位於首都德里北方 388 公里的昌地迦，作為新首府的所在地。總理尼赫魯第一次到昌地迦視察時曾提及：「基地的抉擇不受舊城鎮與舊傳統的束縛，使得建城可以成為表現印度重獲自由的大好機會。」[4] 由此可見，昌地迦除了必須承擔旁遮普州首府的任務之外，也成為印度邁向現代化的象徵。

規畫師的選取

為了避免無法了解當地民情的外國建築師再創造出類似新德里的歐洲城市，因此總理尼赫魯主張，應由在印度有工作經驗的外籍專業人士擔當此重任。在他的推薦下，旁遮普州政府於 1949 年，與第二次世界大戰期間擔任美軍土木工程師、並在印度建造空軍基地的梅耶（Albert Mayer）連絡。梅耶畢業於麻省里工學院土木系，在紐約擔任土木工程師期間，參與商業與公寓建築的建造，後來投入建築業並成為開業建築師。

梅耶在印度期間，便非常積極與印度人接觸；在離開印度之前，曾在友人的安排下，與後來成為印度總理的尼赫魯會面。梅耶在當時曾向尼赫魯提出「標準農舍」的構想，以改善印度農村居住環境的問題。尼赫魯在梅耶返美後，仍請他在不破壞既有的印度基礎下進行提升社區生活品質的計畫案，使得梅耶能在印度有相當豐富的規畫經驗。

旁遮普州政府於 1949 年 12 月正式委託梅耶規畫新首府昌地迦。梅耶提出了兩個執行規畫方案：第一個方案是完全在紐約進行，費用 5 萬美元；第二個方案是在印度當地進行，規畫小組成員由印度建築師與規畫師組

成，費用 3 萬美元，其中 1 萬美元是外籍顧問費用 [5]。基於節省經費與培育人才的雙重考量下，旁遮普州政府選擇了第二個方案。

梅耶所提出的昌地迦規畫，是以棋盤式道路系統界定低密度鄰里單元而形成的扇形平面。行政區位於城市北側，兩條河流交會處，打破州政府行政區位於城市中央的傳統；考慮大學可以幫助維持人口的穩定性，將旁遮普大學設置在行政區內，遠離市中心的喧囂；自然的河谷流經城市，形成帶狀的公園，成為進入商業區之前的緩衝綠帶。大型的商業區位於城市中心，即使城市未來向南發展時，商業區仍位居城市中心位置。小型的工業區位於東南方，與鐵路相連，聯絡工業區與火車站的東側道路，順應地形變化呈彎曲的形狀。第一期工程集中在北側，預定五年內能容納 15 萬人口；第二期工程再向南發展，預計總人口數可達 50 萬。

對於現代都市所必須面對的交通問題，梅耶提出三重系統的解決之道：(1) 自給自足的鄰里超大街廓，結合居住、商業、工業與休憩的土地使用，藉此降低尖峰交通的衝擊；(2) 區分無法相容的交通，例如：快速的汽車交通、慢速的動物運輸交通、自行車以及行人；(3) 道路系統的規畫讓重要的幹道彼此平行，並利用囊底路連結建築物，讓建築物的入口緊臨開放空間。

規畫成員的替換

在梅耶提出整體規畫構想之後，波蘭裔的美籍建築師諾威奇（Matthew Nowicki）加入規畫小組進行細部規畫。諾威奇將原本偏重美學考量的規畫，改成強調秩序與經濟考量的樹葉平面；代表葉子主脈的商業軸線，貫穿整個城市成為交通的主軸；大學移到行政區的西側，工業區也移到原先規畫的另一端。諾威奇強調，城市除了必須滿足日常的居住與工作的機能之外，也必須重視假日的休憩問題；日常機能必須仰賴大眾運輸系統，假日休憩則必須考慮步行系統；利用步行系統，將山丘、公園、廣場與行政區串連在一起，形成連續的都市綠地與開放空間系統。

為了強化行政區的政治意象，諾威奇曾建議，將州議會的議事廳置於秘

書處之上，不過梅耶反對過度紀念性的表現手法，最後諾威奇提出，以雙拋物線曲面的屋頂結構強調州議會，並以紀念性軸線聯繫行政區的構想。由於州政府非常肯定諾威奇所提出的一些規畫與設計構想，希望能聘請他擔任全職的駐地建築師，繼續執行整個建設計畫；雖然印度只能支付微薄的薪資，不過此項計畫的挑戰性，讓諾威奇願意接受聘任。但不幸的是，諾威奇在 1950 年 8 月 31 日搭機返美時墜機身亡，不僅粉碎了四十歲建築師期待實踐偉大計畫的理想，也改變了昌地迦的命運。

諾威奇的意外喪生，而且梅耶不願意擔任駐地建築師執行計畫，使得州政府原先希望到歐洲找尋建築師的想法，終於得到尼赫魯總理的首肯。州政府的甄選小組首先走訪法國建築師裴瑞，由於當時他正忙於從事戰後的重建工作，無法分身。 甄選小組在失望之際，接受當時的法國都市重建部長克勞迪斯 - 裴提的推薦，轉而與柯布接洽。當時已 63 歲的柯布，在一開始對昌地迦的規畫與設計抱持著負面的態度，反倒是甄選小組對柯布當時正在進行的馬賽公寓非常感興趣。

在柯布不置可否的情況下，甄選小組繼續前往倫敦拜會傅萊（Edwin Maxwell Fry）與杜茹（Jane Beverly Drew）夫妻檔建築師。由於他們曾在西非嘗試過，如何考量當地的氣候、經濟與社會習俗等條件，發展能夠解決多雨、潮溼、蚊蟲問題的建築物，因此非常願意接受新的陌生環境的挑戰。而且傅萊早在 1928 年，便與柯布一起成為現代建築國際會議的創始會員，杜茹也與柯布在 1947 年舉辦的現代建築國際會議結識，並保持良好的友誼，都表示同意與柯布一起合作。克勞迪斯 - 裴提建議柯布，也讓堂弟皮耶‧江耐瑞一起參與 [6]，江耐瑞便和傅萊與杜茹夫婦，都擔任駐地的高級建築師，年薪三千英鎊；柯布擔任建築顧問，年薪兩千英鎊，每年到印度兩次並停留一個月的時間。

亞美德城

柯布在 1951 年 2 月 18 日抵達印度，參觀了盧提恩斯爵士（Sir Edwin Lutyens）規畫的新德里【231】，以及 1719 年建造完成的德里天文觀測站【232】，對表達了人與宇宙關連性的天文觀測站留下深刻的印象。在六個

231. 新德里
232. 德里天文觀測站

星期的時間，柯布試圖從觀察當地的文化、民俗與工業，找出未來創造建築形式的來源，在他的速寫簿留下了許多紀錄[7]。除了到昌地迦勘查基地之外，柯布也受邀到印度西北部的紡織中心亞美德城（Ahmedabad）參觀，並獲得一些設計案的委託。

亞美德城自 1411 年古吉拉特國王（Shah of Gujarat）亞美德（Sultan Ahmed）建城以來，一直是紡織業的重鎮。建城之後的 100 年間，城市快速發展，之後雖稍趨沒落，不過在 1572 年，愛克巴大帝（Akbar）將該城鎮兼併，納入印度蒙古帝國（Mogul Empire）的版圖；十八世紀，亞美德城脫離印度蒙古帝國之後，受印度南方的馬拉塔族（Maratha）所統治，直到 1817 年。亞美德城與英國的商業關係，始於 1618 年羅爵士（Sir Thomas Roe）到訪時開啟了雙邊的合作，日後由於東印度公司的設立，更強化了雙邊的貿易往來。

亞美德城蓬勃發展的紡織業，早在工業革命之前，當地的士紳已經是紡織業的商人，而非大地主或為宮廷服務的人。由於當地耆那教（Jain）財團的支持，亞美德城在 1861 年創立了現代化的紡織工業。當地紡織工業致勝的關鍵在於：整個紡織工業為耆那教財團所擁有，彼此之間的關係為相互合作而非競爭。耆那教徒的社會融合、工作倫理以及刻苦耐勞的特質，也是讓亞美德城能贏得「印度曼徹斯特」美譽的主要原因。

印度獨立之後，亞美德城當時最主要的紡織企業業主有四位：拉爾拜（Kasturbhai Lalbhai）、齊滿拜（Chinubhai Chimanbhai）、胡提辛（Surottam Hutheesing）以及沙拉拜（Gautam Sarabhai）。其中以拉

爾拜為企業龍頭，對城市的文化與教育的贊助不遺餘力，並且創辦了工業研究學會。拉爾拜的姪子齊滿拜，在 1950 至 1962 年間擔任市長，大力興建圖書館、遊戲場、體育館、集會堂以及文化中心等文教設施。齊滿拜市長在柯布造訪亞美德城時，促成了柯布在當地完成一些設計案。胡提辛是拉爾拜的另一位姪子，擔任紡織業協會的理事長，委託柯布設計紡織業工會大樓。沙拉拜是另一個家族的領導人，不過媳婦瑪諾拉瑪‧沙拉拜（Manorama Sarabhai）是拉爾拜的姪女。沙拉拜在藝術領域有傑出的貢獻，為國家設計學院的創辦人、設計者與首任的院長，在他的領導下，國家設計學院成為印度最優秀的藝術學校。瑪諾拉瑪‧沙拉拜在柯布初次到訪期間，委託柯布設計一幢住家。

紡織工會大樓

紡織工會於 1891 年成立，是結合了耆那教紡織企業家的家族力量所組成的製造工會，類似私人的俱樂部，同時又具有法人地位，而設計的大樓主要提供親密的、有錢人與上流社會的家庭之間的聚會。

233. 亞美德城：紡織工會 / 正面

大樓南北兩向為平坦的牆面，西側呈現出遮陽板構成的強烈的立面，東側面河，則呈現輕盈的立面，朝向舊城中心。強烈的立面表現，反映出工會一方面排他、另一方面博愛的表現。延續住宅猶如宮殿的構想，賦予住家尊嚴，亦即利用幾何法則組合純粹造型，達到紀念性【233】。

大樓的組織架構與柯布早期在巴黎所建造的別墅雷同，類似於1926年設計的庫克別墅【87】，利用兩側平坦的牆面，將方盒子的量體界定出前後，表達了機構的雙重性格：街道與花園、公共與私密、封閉與開放的立面。大樓的外牆有一部分是開放的地面，提供服務性與動線。二樓則扮演較私密的角色，在庫克住家是臥室，在此大樓為辦公室。三樓與四樓則是兩倍的樓層，成為公共性機能，在庫克別墅是客廳、餐廳以及廚

234

234. 亞美德城：紡織工會／門廳

235. 亞美德城：紡織工會／集會廳

236. 亞美德城：紡織工會／背立面

235

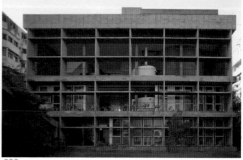

236

房,在此大樓則為集會廳以及門廳【234】。門廳處理成開放空間,由嚴峻的多角造型所界定;由柔性與曲線造型形塑的集會廳弧形牆面,讓人聯想起宏香教堂的屋頂【235】。此種對立的關係,代表著男與女、太陽與水的關係。兩種互相矛盾的元素,彼此相互依存。

沿著斜坡穿過進深極大的遮陽板,進入由弧形牆面所界定的大廳,透過遮陽板,外部空間可以貫穿內部平面以及柱列的大廳,讓人感覺好像是印度的內庭或露台。前後兩向立面,同樣都沒有利用獨立柱抬高建築量體,而是由直接落於地面的遮陽板所作的分割;後側立面較開放的遮陽板,如同印度的木質屏風設計,主要想框住紡織工人在河邊洗濯衣物的情景,讓業主可以回憶財富的來源以及自然的循環【236】。

秀丹別墅

秀丹別墅(Villa Shodan)原本是紡織業協會理事長胡提辛所委託的設計案,希望提供給準備結婚的富有的單身貴族一個住家,必須滿足大型宴客所需的各種空間。當設計完成後,業主將設計案轉賣給同行的企業家秀丹(Shyamubhai Shodan);儘管基地改變,業主的生活方式也有所不同,不過新的業主仍要依照原先的設計案建造。由於原先的基地並無特殊的景觀問題,因此柯布將設計重心放在處理陽光、風以及入口的問題。東北、西南側立面,抵擋陽光及火車噪音。面向花園的西向立面,則有遮陽措施【237】。

對柯布而言,秀丹別墅代表柯布在住宅建築中經過四十年的歷練之後,所達到的一個顛峰的表現。住宅為一個立方體混凝土框架結構,外牆包裹著一個封閉的入口立面,開放的立面面向花園。在平坦的屋頂突出形成遮篷。牆面的分割線與平板形成如同荷蘭風格派的垂直與水平的對應關係【238】。

在秀丹別墅,遮陽板成為西南向立面與花園立面的主要表現形式。創造了不規則的混凝土格柵,有效的阻擋夏季陽光,在冬季則能讓陽光由開口進入開放空間。遮陽板同時發揮了門廊以及如同照相機光圈的作用。

237. 亞美德城：秀
丹別墅／西向立面
1956

238. 亞美德城：秀
丹別墅／外觀 1956

239. 亞美德城：秀
丹別墅／室內 1956

237

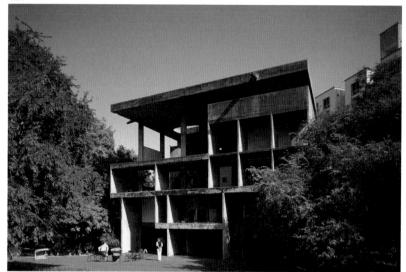

238

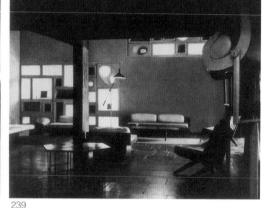

239

作為門廊的遮陽板提供人的活動，以明確的、序列的方式聯結戶外與室
內；光圈的性質則在於景觀的捕捉，形成框景。遮陽板傳達了建築物內
部的生活型態，在作為門廊的地方，遮陽板在整幢宮殿式住宅中，提供
了更親密的建築環境尺度，好像是住宅中的小住宅。作為光圈而言，所
看出去的景色是彎曲形狀的游泳池，軟性的、綠草如茵的周圍環境，遮
陽板如同是方正的內部與柔和的外部之間的轉換【239】。

柯布之所以受到印度業主的喜愛，主要是因為，這些業主習慣於古典建
築的美學，同時，柯布設計保有開放的、對不規則的與彈性的形式，又

出自當地傳統建築。兩層樓高的起居室,暗示傳統印度豪宅入口前挑高
的中庭空間。三層樓高的屋頂花園,凸顯出光影的變化,更讓風導入室
內,產生人、建築與自然之間的結合。

沙拉拜住家

瑪諾拉瑪・沙拉拜在 1951 年 3 月委託柯布,為她與兩個兒子(10 歲與
13 歲)設計一幢住家。基地位於樹木茂密的市區(Shahibag)。柯布運
用開放的與彈性的空間組織原則,滿足雙重的機能需求,提供成人與小
孩最大的舒適性。為了達到此目的,柯布為沙拉拜夫人設計了兩層樓的
空間,兩個兒子的生活空間為單層樓;相鄰的兩個量體由嵌入的帷幕所
阻隔【240】。外牆由混凝土承重牆所支撐,內部為桶形穹窿結構;外觀呈
現方整嚴謹的形式,內部則是柔和曲線的形式,融合了男性與女性的特

240. 亞美德城:沙拉拜別
墅 / 平面暨立面 1955

質於一體。內外性格的差異，利用猜料與顏色更加凸顯出來，外觀多半
是灰色的混凝土牆面，內部則為紅磚，並出現多種顏色【241】。

對於帶著兩個兒子的寡婦的住家而言，以強調融合了男性與女性的特質作
為象徵的表達，極為貼切。相較於秀丹住家，呈現出外觀的男性特質與內
部的女性特質並重的形式表現，沙拉拜住家則偏重女性氣質的形式表現，
外觀的男性特質被約簡成，只是提供實質與精神保護的一個遮蔽體【242】。

內部的公共空間以開放的空間手法，滿足大廳、起居、用餐等需求，內部
空間由低矮的紅磚桶形穹窿以及外露的混凝土樑所界定，外露的混凝土樑

243

241. 亞美德城：沙拉拜別
墅／室內 1955
242. 亞美德城：沙拉拜別
墅／外觀 1955
243. 亞美德城：沙拉拜別
墅／正面入口 1955

由承重的磚牆所支撐，牆面有些是清水磚牆，有些則以石膏或三夾板加以被覆。牆面的顏色利用三原色配合黑、白兩色，使得界定空間的元素更明顯地呈現出來。阻擋夏季陽光的遮陽處理手法，加上較低矮的空間形式所產生的昏暗的空間效果，讓人聯想到印度皇室寓所室內空間感【243】。

柯布的昌地迦規畫

柯布接受擔任昌地迦建築顧問之後，第一次在巴黎與傅萊和杜茹碰面時，便提及：「到印度之後，便著手修正原先的規畫……我們必須從頭開始。」[8] 相較於梅耶企圖從印度的過去——擁擠的市集與密集的村落關係——尋找新首府的可能性，柯布的思考方向則朝向：印度未來在工業化過程中可能遭遇的種種問題。此種思考方向不僅引起了尼赫魯總理的共鳴【244】，而且經過修正之後，比較具有紀念性的提案，更讓希望能創造宏偉首府的旁遮普州政府官員為之心動【245, 246】。

柯布將城市看成是一個有機體：行政中心是頭部，商業中心是心臟，工業區是雙手，結合美術館、圖書館與大學的公園是大腦，中央市場是胃，道路、水道與電線是血管；根據這種構想，重新調整了梅耶所規畫的城市分區。

位於東北的行政區以西瓦利克（Shivalik）山丘作為背景，柯布負責設計的行政中心區，包括：州議會、高等法院、秘書處、光影塔樓以及張開手的廣場，在佔地 220 英畝的空曠基地上，如同是戶外展示的大型雕塑品【247】。大致分成南北兩區的商業中心，佔地 240 英畝，也是由柯布親自規畫。商業中心的中央為廣場【248】，四周圍繞著市政府、圖書館、郵電辦公大樓、電影院、商店、餐廳以及銀行等商業建築。廣場的大小（360ft×436ft），顧及宗教性與民俗節慶的活動需求。四周的建築物，在不使用電梯與害怕地震的考量下，除了由柯布設計的郵電辦公大樓為十一層樓之外，其他的建築物主要都是四層樓高的混凝土框架構造，形成非常統一的形式。位於東南方 580 英畝的工業區，由於柯布認為昌地迦是行政城市，原先並不主張設立。為了避免鄰近的住宅區受到

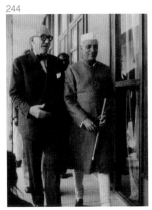

244

244. 柯布與尼赫魯在昌地迦合影 / 人像

Le Corbusier

工業污染的影響，規畫了很寬的綠帶加以阻隔。

柯布稱之為家庭生活容器的城市街區（sector），取代了梅耶的鄰里超大街廓，街區的面積（除了位於北端的六個街區之外）大約為800公尺×1200公尺，可容納500到2500個居民。第一階段的城市規畫共分

247

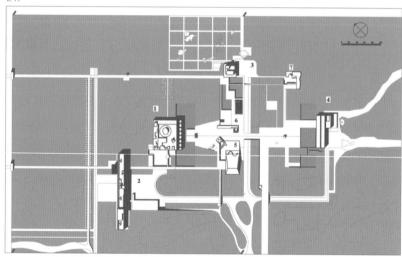

245.昌地迦：都市計畫／模型1950-65

246.昌地迦：都市計畫／配置圖

247.昌地迦政治中心：1.議會，2.秘書處，3.省長官邸，4.法院，5.公共論壇的人造坡地與光影塔樓，6.省長官邸前廣場，7.張開手的廣場。

248.昌地迦：商業中心廣場

245

248

246
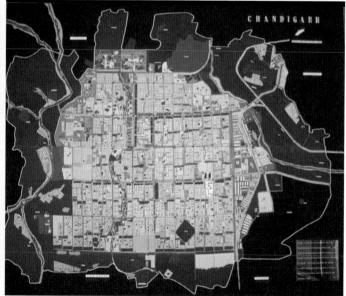

249.昌地迦：街區
道路
250.昌地迦：徒步
小徑

為三十個街區，每個街區都有自給自足的設施，提供必要的民生物資、
學校（幼稚園與小學）、修理各種東西的小型工作坊、休閒設施（電影
院）。穿越街區的道路為行車速度較低的彎曲街道；街區四周由高速的道
路所環繞，每個街區各有八個入口，每隔 400 公尺有一處公車站。

八種不同等級的交通聯繫方式，分散在棋盤式平面上：V1 為國道與國際
快速道路，連結首都德里與夏都西姆拉；V2 為城市的主要道路與軸線，
連結行政區、市中心、商業區與文化設施；V3 為界定街區的道路系統，
提供快速的交通運輸，城市公車行駛的道路【249】，公車站設在 V3 與 V4
交接點；V4 為彎曲的或交錯的商店街，低速行駛的街道；V5 為街區的服
務性環路；V6 連通到住家門口的路徑；V7 為連結學校、開放空間、鄰近
街區的徒步小徑【250】；V8 為自行車道。沿著城市中央 V2 道路兩側的建
築物，必須是文教設施，並且應進行都市設計管制，位於最北端的行政
區北側應實施禁建，以免破壞中央軸線的端景 9。

行政中心區公共建築

高等法院是行政中心區第一幢建造的建築物，屋頂如同是打開兩側的一
個大型的盒子，裡頭由具有嚴謹秩序的混凝土墩住所支撐，屋頂突出形
成了柱廊。巨大的屋頂遮蓬，讓人聯想起印度蒙古帝國的意象【251】。入
口為四層樓高，斜坡引導到在擋雨櫓下方的餐廳。最高法院的入口位於
左側，有獨立的入口，八個法庭則分散在右側。傘狀屋頂的下方以及遮
陽格柵的後方，巨大的斜坡在入口處左右來回轉折，行徑間可透過大型

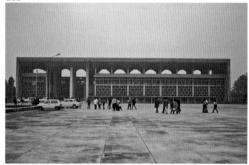

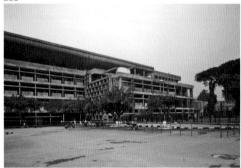

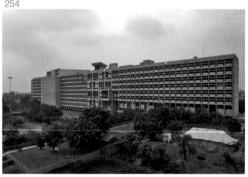

251. 德 里： 紅 城
堡（Diwan-I-Am）

252. 昌地迦：高等
法院／外觀

253. 昌地迦：法律
顧問服務處／外觀

254. 昌地迦：秘書處

的間柱，看到遠處的州議會。入口的三根主要支柱，由左至右分別漆成
綠、黃、紅三種顏色，分別象徵威嚴、權力以及贖罪權【252】。

柯布宣稱：陽光與雨水是建築的兩項要素。運用同時也是結構構件的遮陽
板，配合巨大的遮蓬，仍然無法抵擋旁遮普的酷熱。法院在開庭時必須轉
向，避免法官受到直射光的干擾而照到眼睛。為了音響的控制，必須以巨
大的織氈吸音。法律顧問服務處的擴建，以非常低調的方式，用柱、樑、
板的簡單系統，配合地面中庭，隱藏在高等法院大樓的後面【253】。

類似馬賽公寓、八層樓高、長達 254 公尺的秘書處，是行政中心區第二
幢建造的建築物，提供 3000 位人員的辦公空間，如同是封閉行政區西
北側的一道城牆【254】。結構體有六處，以出挑、退縮、樓梯或改變形式
的方式達到變化的效果，利用黃金比模矩系統，達到兼具統一性與多樣
性、紀念性與人性尺度的和諧關係【255】。柯布描述該建築物的造型與高
度，是由太陽方位與主要風向而決定。汽車來到像壕溝的入口，由人造

山丘形成下凹的地表，人行步道與汽車道分離。各種遮陽板的設計，也配合太陽的途徑。

與高等法院遙遙相對的州議會由前廊、主體、屋頂突出組合而成【256】。挖洞的牆面支撐回應日照角度的弧面屋頂，形成雕塑性十足的前廊；ㄇ形的辦公空間與委員會的會議室以及中央的兩個議會廳，構成矩形的建築主體【257】；議會廳的屋頂突出在上議院是四角錐體，下議院為類似工業建築的混凝土薄殼冷卻塔的雙曲拋物面造型，底部直徑 128ft，升到最高縮成 124ft。

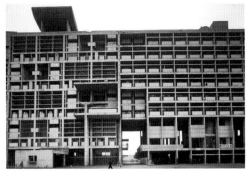

255

256

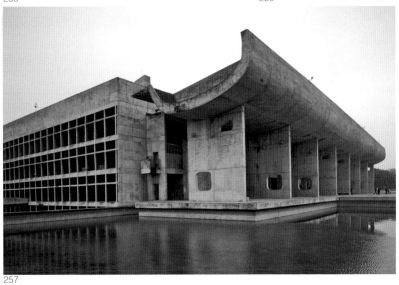

257

255. 昌地迦：秘書處

256. 昌 地 迦： 州議 會 / 正 面 外 觀 1950-65

257. 昌 地 迦： 州 議 會 / 外觀 1950-65

由象徵太陽路徑以及印度自然景象的中央旋轉式大門進入，大部分的光線來自於頂光的內部【258】，在柱列中穿梭的斜坡，暗示著成長與抱負【259】。柯布將造訪亞美德城時所看到的電廠（Saharmati）冷卻塔造型，轉換成提供下議院議事廳光線的形式【260】。

行政區的另外兩幢建築物：州長官邸與張開手的紀念碑。州長官邸位於山丘下，行政區的最高處有五層樓高。底層為辦公室以及其他服務設施，二樓為主要的行人入口，作為正式的接待；三樓為州長的客房；四樓為州長私人的公寓；五樓為屋頂花園。向上揚起的曲線，與西瓦利克

258

山丘背景形成強烈的對比【261】。由於尼赫魯認為此種方式有違民主，使得州長官邸無法建造；為了讓行政區內的尺度能維持視覺平衡，柯布建議建造知識博物館與科學決策的電子實驗室，讓尼赫魯頗為心動。不過，在 80% 勞動人口以原始農業技術為主的國家而言，此計畫便只有被束諸高閣的命運。

位於州長官邸與高等法院之間，為了讓行政區的建築物之間的視覺張力達到和諧的關係，柯布在位於州長官邸與高等法院之間，規畫了界定行政區的東北角的「張開的手」紀念碑廣場。結果反而是在當地政府為了避免破壞和諧的考量下，這座紀念碑遲遲未能豎立起來。

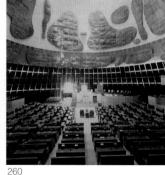

259 260 261

半個世紀的考驗

柯布對昌地迦抱持著一種追求藝術的熱情,強調視覺性重於實用性。城市中沒有人行道,行人很難從街道走進建築物;住宅街區中都是相同形式的建築物,讓人很容易迷失方向;城市缺乏熱鬧的印度街道,沒有壅塞、喧囂與五花八門的市集【262】。昌地迦是讓人待在家裡的城市,不只不是屬於印度的城市,甚至可以說,是反城市的一座城市。

就整體的規畫而言,柯布過於偏重實質性的課題:建築物的設計、城市分區、綠帶、行政區、市中心、八種交通系統……等;忽略了長程的發展目標,以及經濟性與社會性議題,使得整個主要計畫以西方工業國家的中產階級昨為規畫的基礎,因此預留了非常寬闊的街道提供給汽車行駛,設計了有花園的小家庭住宅,甚至連中低收入的住宅都有兩個房間、廚房、浴室與中庭的設計。然而印度的都市經濟發展並不如想像中那麼快速,無法達到預期的條件【263】。因此與其說昌地迦是經過規畫的城市,倒不如說是經過設計的城市還更貼切!

昌地迦是英屬印度獨立與分裂而產生的一個新的首府,當時的印度領導人,將昌地迦視為是代表印度獨立邁、向現代化國家的象徵;柯布充分掌握了這個契機,在他最後的生命路程中,綻放出了燦爛的光芒,不只掩蓋了原先的規畫者梅耶的貢獻,也讓合夥人江耐瑞以及一對英國建築師夫婦傅萊與德茹屈居配角。

258.昌地迦:州議會／入口

259.昌地迦:國會／內部通廊 1950-65

260.昌地迦:國會／議事廳 1950-65

261.昌地迦:省長官邸／模型 1950-65

262.昌地迦:市集

263.昌地迦:市集

262

263

誠如 1959 年尼赫魯總理在新德里舉行的建築展與討論會的致詞中提及：
「毫無疑問的，柯布是個充滿創造力的人，正因為如此，有時候可能會表
現過度，不過總比毫無表現的人要好得多！」[10] 柯布的確不負眾望，不僅
為印度創造了吸引世界注目的首府，印度也因為昌地迦，而能在二十世
紀的建築與都市發展史上，留下光輝的一頁。

透過昌地迦的建造，柯布對印度建築在獨立後的發展，產生了莫大的影
響，使得年輕的印度建築師有信心以抽象的方式表達傳統，創造代表新
印度的文化表現。完全經由規畫而產生的城市，在慶祝走過五十年歲月
時，曾舉行過盛大的國際研討會，來自世界各地的專家學者來此參與檢
討城市規畫得失[11]。然而評斷柯布的功過，對昌地迦未來的發展並沒有多
大的意義。城市的形成與發展固然可以透過規畫，不過好的城市卻必須
是由人活出來的。可喜的是，印度人民仍以昌地迦為榮，成為昌地迦能
夠繼續邁向新紀元最有利的條件。

1. Government of India, The First Five-Year Plan: A Summary, Dec. 12, 1952, pp.129-130.

2. Government of India, Ministry of Information and Broadcasting, Jawaharal Nehrus Speeches: 1949-53, 2nd ed.（New Delhi, 1957）, p.10.

3. 將既有的城市轉換為首府的想法曾考慮過Amritsar、Jullundar、Ludhiana、 Ambala等四個城市。結果都因都市設施不足或過於靠近巴基斯坦邊界不利於軍事安全的考量而遭到否決。

4. Punjab Government, Construction of the New Capital at Chandigarh, Project Report.

5. Ravi Kalia. Chandigarh, Oxford University Press. 1999 p.32.

6. Ivan Zaknic. Le Corbusier, The Final Testament of Père Corbu. Yale University Press. 1997. p.17.

7. Sketchbooks E18與E19

8. 1950年12月6日 談話錄音，巴黎，柯布基金會。

9. 柯布原本提出七種道路系統（La Règles des 7 Voies de Circulation），Œuvre Complète 1946-1952, pp.90-94.

10. Government of India, Ministry of Publication and Broadcasting, Jawaharlal Nehru's Speeches: September 1957-April 1963, vol.4,（New Delhi, August 1964）, pp.175-176.

11. Celebrating Chandigarh 50 Years of the Idea, 9-11 January 1999.

12

滿手接得，滿手施捨

12

1951年，柯布自信滿滿地以為自己能為巴黎設計聯合國教科文組織大樓之際，幾年前發生的聯合國總部大樓的厄運又再次降臨。當巴西代表卡內羅（Paulo Carneiro）提議，柯布是設計本案的不二人選時，美國代表則出面否決¹。經過協調之後，柯布被推選為規畫委員會的五位委員之一，徹底被排除在可能的建築師名單之外，與葛羅培斯、寇斯塔、馬克里伍斯以及羅傑斯（Ernesto N. Rogers），共同擬定規畫設計的基本原則【264】。

雖然五人小組的委員會決議，大樓必須是一幢真正的混凝土有機體，符合巴黎尺度、妥善回應周遭的歷史性建築，並建議在外觀上運用遮陽板，不過執行建築設計的兩位建築師：布魯葉（Marcel Breuer）與澤菲斯（Bernard H. Zehrfuss），以及負責結構設計的著名義大利工程師內維（Pier Luigi Nervi），最後完成的作品不僅未採用遮陽板，而且在空間配置上，也回歸強調中軸線對稱的法國美術學校傳統【265, 266】。

由於法國建築師澤菲斯正好是法國美術學校的畢業生，也是羅馬大獎的得主，讓一輩子大力撻伐學院建築教育的柯布，更感到不是滋味。「過去受到老一輩的學院派的打擊，現在則換成是年輕的一代！」柯布感慨表示：「澤菲斯說，他設計了聯合國教科文組織大樓，不過他們蓋出來的是我的構想，還把我一腳踢開。」²紐約聯合國總部大樓的厄運，又再次降臨在柯布身上，讓他晚年在巴黎，只留下巴西政府委託設計的巴黎大學城學生宿舍巴西館。類似三〇年代建造的瑞士館的空間組織，以獨立柱將東西向配置的宿舍空間架高，位於地面層的公共空間，由長條形的量體下方向前後延伸，形成量體的對比效果；房間陽台構成的東向立面

264.商討聯合國教科文組織總部規畫／由左至右羅傑斯、葛羅培斯、澤菲斯、柯布、威米爾（Benjamin Wermiel）、布魯葉與馬克里伍斯
265.巴黎：聯合國教科文組織大樓／外觀
266.巴黎：聯合國教科文組織大樓／室內

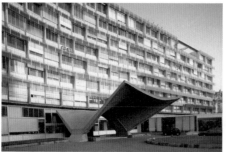
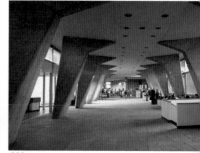

264　265

266

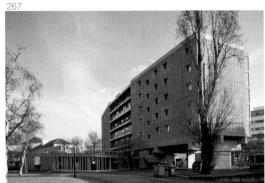

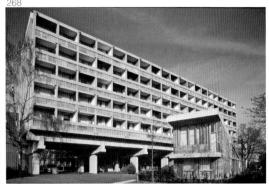

【267】也與服務空間較封閉的西向立面【268】，形成虛實的對比效果。

拉圖瑞特修道院

柯布在 1948 年設計拉聖波門教堂時，結識了多米尼克教派神父顧特
黎耶（Marie-Alain Couturier），之後又因宏香教堂，而讓兩人有更進
一步的接觸【269】。受過造型藝術訓練的顧特黎耶，在 1936 年與雷加
梅（Régamey）接掌《宗教藝術》雜誌的編輯時，便倡導復興宗教藝
術：「天主教藝術最好能經由天才與聖者獲得復興，不過以目前情況看
來，如果這樣的人不存在的話，我們只能請沒有信仰的天才來作復興藝
術的工作，而不是找非常虔誠但沒有天賦的人。」[3] 因此顧特黎耶曾請馬
諦斯、胡歐爾（Georges Rouault）、雷捷與利普希茲等人設計教堂，並
在《宗教藝術》刊載。

多米尼克教派從十三世紀，便扮演傳播西方神學與哲學思想的重要角
色，入世啟迪人心、教化世人的傳統，一直延續到現代；第二次世界大
戰之後，該教派決定在里昂地區成立修道院，培養年輕的傳教士。1952
年，當顧特黎耶想將此修道院直接委託柯布設計時，當時正忙於昌地迦
規畫設計的柯布，在一開始也與面對設計宏香教堂的情形一樣，因為
「不想蓋沒有人住在裡面的建築物」而加以拒絕；不過對顧特黎耶而言，
要說服柯布，顯然要比說服教會同意由非天主教徒負責修道院設計，來
得容易多了[4]。

267. 巴黎：大學城學生
宿舍巴西館／東向外觀
1957-1959

268. 巴黎：大學城學生
宿舍巴西館／西向外觀
1957-1959

269. 柯布與顧特黎耶神父
／人像

「在靜謐中安置一百個身軀與一百顆心靈」[5]，顧特黎耶以此期許柯布，能為修道院樹立建築典範，讓柯布沒有拒絕的理由。有趣的是，柯布在《十字軍或學院的式微》[6]強調自己的祖先在十三世紀時便是宗教的異端份子，而多米尼克教派的創始人多米尼克聖者，在當時正好是被教皇英諾森三世（Innocent III）指派，將天主教信仰帶到中世紀法國異端教派（Cathare）的地方。不過「柯布不僅是目前在世的最偉大的建築師，而且對宗教具有最真誠與最強烈的自發性感受」[7]，顧特黎耶在過世之前所寫的最後一篇文章中，仍大力捍衛柯布。

1953 年 5 月 4 日，柯布前往位於里昂西邊的小鎮艾維（Eveux）勘查基地，面對即將在山間這片向西傾斜的坡地上大興土木時，強烈的感受到，所建造的作品可能是「罪惡或有價值的舉動」[8]。在顧特黎耶的建議下，柯布也到法國南部參觀多侯內（Thoronet）修道院，這座十二世紀完成的仿羅馬式建築形式，提供了本案的設計構思來源，在參觀多侯內修道院所畫的草圖，出現了拉圖瑞特修道院矩形量體的雛形。將提供一百位修士生活的空間，區分成個人生活、集體生活與心靈生活，三個構成修道院主要生活重心。個人生活與集體生活空間形成圍繞中庭的 U 形配置，北側的教堂封閉 U 形配置的開口，形成圍閉式中庭的修道院。U 形量體的四、五樓為規則長條形的修士房間，三樓為圖書館、閱覽室與教室，二樓為會議室與食堂，一樓為廚房。

面對坡地的高差問題，柯布巧妙地利用獨立柱加以解決，在保持原有的自然地形下，讓修道院以不同的方式與坡地接觸；北側的教堂、墓室與聖器室直接嵌入坡地；U 形的三邊以及中庭的十字形通道，則以包括圓

270. 艾維：拉圖瑞特修道院／西南向外觀

271. 艾維：拉圖瑞特修道院／西北向外觀

272. 艾維：拉圖瑞特修道院／中庭

273. 艾維：拉圖瑞特修道院／分別將量體架高的三種獨立柱

274. 艾維：拉圖瑞特修道院：1. 鐘樓，2. 混凝土花朵，3. 接待室，4. 祈禱室，5. 圖書館凸出，6. 通往屋頂的路徑，7. 螺旋梯，8. 屋頂通廊，9. 煙囪，10. 聖器室，11. 地下小教堂，12. 管風琴。

275. 艾維：拉圖瑞特修道院／聖器室上方兩排槍管式採光口

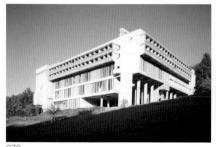
270

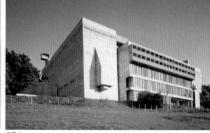
271

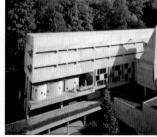
272

柱、牆板與梳子形狀的三種獨立柱，分別將量體架高；內部複雜的水平與垂直動線關係，在單純的平面配置中創造豐富的空間經驗【270-273】。

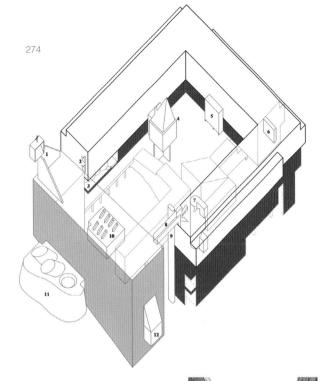

從 U 形配置的東側向中庭拉出的祈禱室，由十字形的牆板獨立柱、中間的正立方體以及角錐體屋頂，表達宗教象徵意義；教堂南側面向中庭拉出來的聖器室，在覆土植草的屋頂出現兩排槍管式採光口；教堂北側凸出如同彩帶似的墓室牆面，與三個不同方向的斜向屋頂採光口，形成附加在規則的主要量體上的一些特殊的造型元素【274, 275】。

273

長條形的教堂平面以中央的祭壇，區分出西側的信眾區【276】與東側的修士區【277】，聖器室與墓室分別位於祭壇的南北兩側；信眾區的兩側牆面各有三道水平條狀的斜向開口、西向牆面與屋頂之間出現的一道細縫、東向牆面在右側邊緣的一條垂直開口、聖器室屋頂的槍管式採光以及墓室屋頂三個音響海螺（conque acoustique）的採光【278】，為教堂內部創造特殊的空間氣氛。

1953 年著手設計本案時，是柯布建築生涯的高峰期，當時在進行的設計包括：瑞浙與柏林集合住宅單元、賈伍住家、秀丹別墅、沙拉拜住家等等。昌地迦的規畫設計讓柯布經常得前往印度，當柯布出國時，巴黎的事務所主要由沃堅斯基負責，本案的設計則交給年僅三十一歲而且是第一次做設計工作的澤納奇斯（Iannis Xenakis）。他出身雅典綜合理工學院，曾加入反抗組織，先是反抗德國，之後又對抗英國，在 1947 年被迫離開希臘移居法國，在波迪安斯基的介紹下進入事務所工作。

275

276. 艾維：拉圖瑞
特修道院 / 教堂內
部西側

277. 艾維：拉圖瑞
特修道院 / 教堂內
部東側

278. 艾維：拉圖瑞
特修道院 / 墓室

澤納奇斯所發展的設計案雖然受到柯布所肯
定，不過 1956 年元月開始估價時，經費超出
30% 的預算。沃堅斯基極力想將經費控制在
業主的預算之內，不過自己並非事務所老闆，
無法直接指揮澤納奇斯修改設計，整個事務所
的運作變得非常沒有效率。面對經費超出預算
的指責時，柯布在寫給沃堅斯基的信中強調：
「六十八歲的我沒有必要去表現如何蓋便宜的
房子，而是蓋不昂貴的房子。油漆可以少刷一
些，灰漿也可以不必塗，不過女兒牆不能少，
房間也不能沒有陽台，這是居住空間的精華
所在，是 1907 年我在艾瑪修道院所得到的靈
感。」[9] 沃堅斯基則坦率的告訴柯布：「我相信
事務所的工作過於緩慢，而且對於施工估價的
探討非常欠缺……我向您提出事務所重組的方
案，以便解決此問題。」[10] 柯布最後雖然在經
費的考量下降低了樓層高度，教堂結構也從金
屬構架改成現場澆灌的鋼筋混凝土，教堂屋頂由六十二根預力樑承載，
墓室的屋頂則是預力的鋼索結構。由於柯布對於沃堅斯基的建言並未理
會，使得這位忠誠的合夥人在 1958 年黯然離開事務所。

1956 年 9 月 12 日開工，營造廠經常在沒有明確的圖面下施工，自行克
服許多困難。「我完全沒有聽到營造廠有任何的抱怨，他們展現出充分配
合的意願。」[11] 柯布在 1960 年 10 月 19 日落成典禮的致詞中，特別感謝
營造廠在施工上的配合，使得拉圖瑞特修道院能夠再現五十年前在艾瑪
修道院所看到的理想生活空間，讓個人與集體生活完美結合在一起。

飛利浦展覽館

1958 年，在設計布魯塞爾萬國博覽會的飛利浦展覽館時，柯布試圖為飛利
浦公司創造《電子詩篇》[12]。「我不準備為展覽館設計立面，而是一首詩，
放在瓶中的電子詩篇，而這個瓶子正是你們的展覽館，表達仍未被開發的

電子資源所代表的，由圖像、色彩、旋律、音樂所構成的詩篇。結合電影、音樂、聲音於一體的十分鐘聲光表演，每次可提供 500 人觀賞。因此展覽館便是容納 500 位觀眾的容器。」[13] 柯布在寫給飛利浦公司主管卡爾夫（Louis Kalff）的信中，說明了非常具有創意的展覽館設計構想。

279. 布魯塞爾：飛利浦展覽館／外觀 1958

本案從設計到現場施工主要由澤納奇斯負責，運用連結支架間的線網形成結構性表皮，發展出雙曲拋物線造型，由荷蘭德夫特（Delft）大學教授維瑞登伯夫（Vreedenburgh）負責結構設計【279】。結合作曲家瓦黑茲（Edgar Varése）、燈光設計師以及負責影像處理的阿果斯提尼（Philippe Agostini）等專業人士，共同參與在現場呈現的聲光影像製作。展覽館內完全沒有陳列任何飛利浦的產品，而是在帳篷式的牆面上投射出配合聲光效果的影像，象徵生產具有未來性產品的公司。

在本案居於主導地位的澤納奇斯要求成為事務所的合夥人，柯布雖勉強接受，不過在 1959 年 8 月，卻在毫無預警下辭退澤納奇斯。一年後，柯布又試圖讓已經轉向音樂創作發展的澤納奇斯，重新以合夥人的關係加入事務所時，澤納奇斯則加以回絕[14]。

無限成長的美術館

位於東京的日本國立西洋美術館的建造，源於居住在巴黎的松方幸次郎（Matsukata Kōjirō）擁有可觀的印象派繪畫與雕塑的收藏，法國政府在 1939 年戰爭期間，扣押了這批珍貴的收藏品，戰後經過協商的結果，在日本必須建造一幢國立西洋美術館加以收藏的條件下，將收藏品交由日本政府典藏，藉此讓日本民眾能從印象派藝術出發，了解西洋美術的過去、現在與未來[15]。日本政府委託柯布設計此美術館。曾經在柯布事務所任職的前川國男以及坂倉準三，擔任當地配合的建築師。

由位於兩排獨立柱後方的入口，導引到中央挑高的大廳，由後方的坡道

280

281

282

283

280. 東京：西洋美術館 / 模型 1957
281. 東京：西洋美術館 / 外觀 1957-1959
282. 東京：西洋美術館 / 展覽空間 1957-1959
283. 無限成長的美術館 / 模型 1939

可連通 5 公尺高的二樓展覽空間；二樓的夾層將一部分的展覽空間高度降為 2.26 公尺，亦即黃金比模矩人體舉手的高度，展覽空間再拉高的夾層，由凸出屋頂的兩側牆面引入自然光線。作為上方樓層的外牆，為表面裝飾小圓石的預鑄混凝土板。同樣是清水混凝土的柱子，在日本精細的模板處理下，獲得非常細緻的質感效果【280-282】。

本案的空間組織構想來自於：1931 年設計的巴黎現代美術館以中央的內庭不斷向外擴張的形式[16]。在 1936 年，進一步以 7 公尺標準柱距，發展成無限成長的美術館【283】，曾出現在當時正在進行的里約熱內盧大學規畫[17]，並於 1937 年在巴黎國際展覽中展出。1939 年，為北非的菲利普城（Philppeville）作更明確的界定，內部空間仍維持 7 公尺標準柱距，高度 4.5 公尺，能夠像渦形貝殼，以螺旋的方式不斷地向外延伸[18]；在 1945 年，聖迪耶都市規畫的市中心，也出現此美術館形式。

經過二十年，「無限成長的美術館」空間構想首次在亞美德城美術館付諸實現[19]，在 7 公尺規則柱距形成的格子狀結構系統中，展覽空間環繞 14×14 公尺的中庭，以螺旋狀的方式向外延伸，形成 50×50 公尺的封閉量體，內部空間的光源主要來自頂部【284, 285】。1968 年完工的昌地迦博物館暨畫廊[20]，採取東京國立西洋美術館的空間組織，牆板柱與圓柱交互組合，形成規則的格子狀結構系統；伸出屋面的牆版柱，由側向導入的光線，成為內部最主要的光線來源【286】，外觀仍舊維持封閉的形式【287】。

從這些案例中不難發現，柯布在設計美術館時，也同樣運用原型的操作方式，不過「無限成長的美術館」的空間構想運用在不同的設計案時，仍有很大的詮釋空間，重複與差異之間的奧妙關係，成為柯布展現設計才華的舞台。

卡本特視覺藝術中心

哈佛大學設計研究所曾經以校園的藝術中心作為學生的設計作業，引發
了其中的一位學生卡本特（Alfred H. Carpenter）自動向他的父親募款，
籌得 150 萬作為興建視覺藝術中心的費用[21]。當時擔任哈佛大學設計學
院院長的瑟特（Jose Luis Sert），直接委託柯布設計卡本特視覺藝術中
心。當這位曾經在柯布事務所工作過的西班牙建築師，一開始向柯布說
明此事時，所得到的卻是不屑的回應：「這麼大的國家要委託這麼小的案
子！」[22] 當被問到，與在設計上有強烈主張的柯布共事，是否有什麼問題
時，瑟特只回答：「他不是一個平常人，就如同米開朗基羅一樣。」[23]

1959 年 11 月，柯布在瑟特家中待了三天，研究設計需求、勘查基地以
及討論合作的事宜。校方非但對建築物沒有明確的設計要求，反而希望
柯布能提出具有創造性的想法，甚至也能對視覺藝術中心的未來教學提
供意見。不過，視覺藝術中心將對外開放參觀的想法，則是來自校方原
本的構想。柯布在勘查基地時發現，學生們從校園另一端要到哈佛廣場
時，會穿過基地，在基地上很自然的出現了一條捷徑。

284.亞美德城：美術
館／外觀 1952-1958

285.亞美德城：美術
館／中庭 1952-1958

286.昌地迦：博物
館暨畫廊／室內
1964-1968

287.昌地迦：博物
館暨畫廊／外觀
1964-1968

284
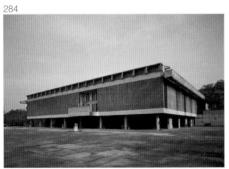

285
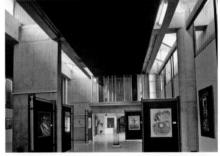

286
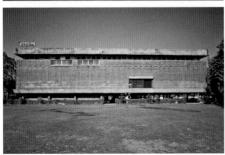

287

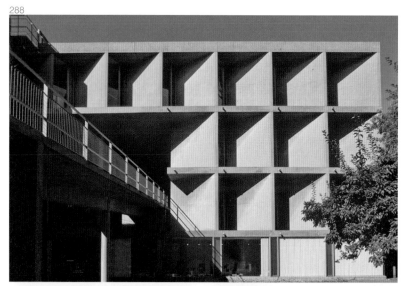

288

289

290

如同在亞美德城的紡織工會大樓一樣,本案也以斜坡通向由水平與垂直
遮陽板構成的量體【288】,不過,穿過建築物中心,並連結基地兩側道路
的 S 形斜坡道,主要是為了維持學生在基地上很自然走出來的捷徑【289,
290】。落成啟用時的第一次展覽,即舉辦柯布作品展,展出了十幅油畫、
十二幅水彩畫、五十五幅石版畫、一件織毯、柯布出版的一部分書籍以
及壁畫創作的照片 24。

來自各方的肯定

在 1953 年獲得英國皇家建築師學會(RIBA)頒授金質獎章【291】、1959
年與亨利・摩爾(Henry Moore)同時獲頒英國劍橋大學榮譽博士學位
【292】以及 1963 年獲頒佛羅倫斯金質獎章時【293】,柯布都欣然前往並發

表得獎演説。1953 年 7 月 2 日在巴黎的美國新聞處，接受美國國家文藝學會主席與美國駐法大使頒發美國國家文藝獎。不過當美國希望柯布移駕新大陸接受他們所要表達的敬意時，因為聯合國總部大廈與教科文組織大樓的怨氣而產生的矜持，則讓美國人大費周章。

1961 年，在美國建築師學會（AIA）會長維爾（Philip Will）的主導下，哥倫比亞大學邀請柯布參加「現代建築的四位大師」，並打算藉此機會頒授柯布榮譽博士學位。柯布一開始推説沒時間到美國，不過他可以寫點東西讓他們在會場宣讀。

「我一直跟一位美國工程師對我的敵意在纏鬥。如果你們希望看到我以繪圖的方式表達自我的話，我可以將 1959 年在劍橋大學演講時所畫的圖寄給你們，況且最近有一位寫傳記的人説，我並不英俊，聲音也不好聽，所以美國的朋友們並不會有什麼損失。」[25] 柯布所説的一位寫傳記的人是指賈多（Maurice Jardot），在《創造是一種耐心的研究》[26] 對他的品頭論足。主辦單位則發了一封電報表達他們的不滿：「您不出席頒授典禮，將完全否定我們一些人多年來的努力。請不要讓我們像是一群笨蛋似的在為您做事，請不要讓我們的希望破滅。」[27]

最後柯布終於前往紐約待了三天，除了還到費城接受哥倫比亞大學頒授的榮譽博士學位，並且到費城接受美國建築師學會（AIA）頒授最高榮譽的金質獎章。柯布在演説中以嘲諷的語氣説：「在這個房間裡，沒有什麼成就非凡的人。在生活中，也不會有這樣的人。請恕我直説，瑟佛爾街 35 號的廁所都是由柯布洗的，正因為如此，所以他是老闆。」[28] 當哈佛

291. 柯布獲頒英國皇家建築師學會金獎／人像 1953
292. 柯布獲頒劍橋大學榮譽博士學位，後方為亨利‧摩爾／人像 1952
293. 柯布（左二）獲頒佛羅倫斯金質獎章 1963

291

292

293

194

Le Corbusier

大學依慣例邀請柯布前往校園領取榮譽博士學位時，柯布卻拒絕出席在校園舉行的典禮，不願意破壞傳統的哈佛大學只好作罷。

當法國學院機構對他示好時，柯布也同樣用這種不盡人情的行事作風加以回應。一直被柯布批判的法國美術學院，在 1956 年徵詢他，是否願意接受擔任院士時，柯布斷然回絕：「謝謝你們的美意！不過我仍必須留在火線上，接受攻擊，過苦日子。」[29]

費米尼

在擔任戰後重建部部長時全力支持柯布執行馬賽集合住宅的克勞迪斯 - 裴提【294】，不僅在宏香教堂開始建造時協助排除地方政府刻意阻撓的障礙，1953 年擔任費米尼（Firminy）市長之後，希望柯布能為此城市建造一些特殊的公共建築。名為綠色費米尼（Firminy-Vert）的整體計畫，包括集合住宅單元、文化中心、運動場以及教堂，成為柯布在法國境內完成最大規模作品的城市。

柯布從 1960 年開始投入費米尼的各項設計案。1965 年完工的青少年文化中心，由十六個 7 公尺跨距、配合中間兩道伸縮縫，形成 112 公尺長、而寬度下小上大的清水混凝土量體，東西向的拋物線懸吊式屋頂跨距 18.25 公尺，西向較東向高出 1.3 公尺。總長度達 2500 公尺的鋼索，以距離 23.5 公分的兩條鋼索為基本單元，組成中軸相距 1.75 公尺的六十六道懸吊鋼索基本單元。鋼索的支點位於框架系統支柱上方的連續橫樑上，使得屋頂結構與框架結構保持各自獨立的關係，透過內部鋼索的支撐桿件或外部的繫桿螺栓，可以調整屋面的曲線。10 公分厚的混凝土

294.柯布與克勞迪斯 - 裴提／人像
295.費米尼：文化中心／正面外觀 1959-1965
296.費米尼：文化中心／背面外觀 1959-1965

294

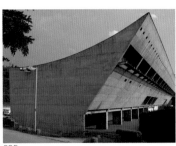
295

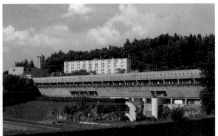
296

297

298

297. 費米尼 - 維赫：聖皮耶
教堂 / 透視圖 1963

298. 費米尼 - 維赫：聖皮耶
教堂 / 模型 1963

299. 費米尼 - 維赫：聖 - 艾
提安現代暨當代美術館 /
外觀 2004-2006

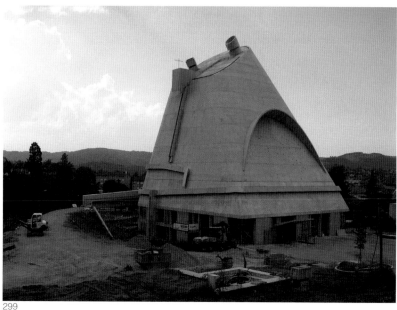

299

板，可以直接安裝在鋼索上，利用箍筋支撐與鍍鋅鐵片加以固定。鋼索
的支點位置，由東西兩向立面上方的小洞口清楚的標示出來 [30]【295, 296】。
從 1956 年確定的曲面屋頂到 1961 年開始施工時，美國已經出現了類似
的屋頂形式，柯布認為，這是事務所機密外洩的結果，而且很得意的說：
「這已經不是第一次發生的事了。」[31]

完全貫徹柯布理念的綠色費米尼集合住宅單元 [32] 以及面對文化中心的運
動場 [33]，也相繼在柯布過世之後完成。在兩層樓的正方形平面基座上，升
起斜向圓錐量體的綠色費米尼教堂 [34]【297, 298】。經過幾番波折，經由克勞
迪斯 - 裴提的推動，終於在 1970 年開始動工建造，不過 1971 年克勞迪

196

Le Corbusier

斯 - 裴提卸任市長之後，便發生工程經費的問題，最後只完成了兩層樓的基座部分，當地人戲稱為碉堡（le blockhaus）。

在克勞迪斯 - 裴提的奔走下，1983 年，此教堂基座被登入在歷史古蹟名單中，免於遭到拆除的厄運。2004 年，配合帶動當地觀光產業的計畫，在柯布基金會的主導下，由當年參與此案的建築師巫柏黎（José Oubrerie）繼續完成柯布的構想，在 2006 年完工。基於法國政教分離的原則，政府不能用公款建造教堂，所完成的建築物僅上層保留作為宗教空間，下層則轉換成聖 - 艾提安現代暨當代美術館（musée d'art moderne et contemporain de Saint-Étienne）【299】。

壯志未酬

300. 柯布與工作夥伴在瑟佛爾街 35 號的事務所 / 人像 1950-1965

301. 威尼斯：威尼斯醫院 / 內部模型 1964

300

301

雖然繼沃堅斯基離職之後，事務所裡較資深的一些設計師，例如：澤納奇斯、梅左尼耶、托比托（Tobito）等人，也因為爭取成為合夥人的要求被柯布拒絕，而紛紛離去【300】，不過柯布在過世之前，仍積極在進行不少重要的設計案，包括：位於米蘭附近的歐利維提電子計算中心 35、駐巴西的法國大使館 36、在巴黎近郊的二十世紀美術館 37、1200 張病床的威尼斯醫院 37，以及為韋伯（Heidi Weber）太太在蘇黎世公園內建造的展覽館 38，其中只有最後一個案子在 1967 年完工。

柯布在 1962 年出版的《速寫簿》提及，他曾將《人類的三大組織》39 寄給戴高樂總統以及文化部長馬樂侯，希望能實現他在十年前提出的偉大的都市計畫理想，因而獲得馬樂侯委託規畫二十世紀美術館，包括音樂、建築、電影暨電視、裝飾藝術等四所學校 40。1965 年，柯布希望在巴黎市中心建造此美術館，不過戴高樂並不感興趣，基地最後決定設在巴黎西郊拉德豐斯附近的濃岱（Nanterre）。由此

可見，柯布在晚年時，仍積極尋求政治力量的支持。

在威尼斯醫院的設計案中，柯布將機能區分成四種空間層級：第一層級為入口、行政部門、餐廳，第二層級有手術室、護士住宿空間，第三層級的服務動線，第四層級的病房。柯布將每個病房處理成如同一個獨立的單元，沒有直接對外的窗戶，自然光線從屋頂採側光的方式進入房間。除了提供病人可以安心靜養、完全不受外界干擾的空間，並且能享有柔和的自然光線【301】。

位於蘇黎世公園內的展覽館，主要作為展示柯布的繪畫、版畫、雕塑、出版等作品的展覽空間，是由黃金比模矩的人體舉手高度──226 公分的立方體，作為空間的基本單元而組合形成的量體。在內部空間加入了廚房、浴室與臥室成為「人類之家」，代表符合人體尺度，並能為人所用的生活空間。外牆由 113×226 平方公分的鋁板與彩色琺瑯鑲版組成【302】，內部以乾式施工方式組合【303】。象徵 24 小時陽光週期的金屬構架屋頂【304】，源自於在 1939 年提出的利葉吉（Liège）展覽會的法國館 41【305】，之後在 1950 年巴黎瑪佑城門（Porte Maillot）展覽館 42 以及 1962 年斯德哥爾摩的阿倫貝格展覽館（Palais Ahrenberg）43，都出現過此種展覽空間形式，清楚地呈現柯布同樣以原型的工業生產方式思考展覽空間。

張開手紀念碑

「張開手的理念，是在巴黎突如其來而產生的靈感，更確切地說，應該是源自多年來所關注的一些議題，以及在論戰過程中，彼此之間傷了和氣並造成敵對心態的內省結果。一開始的造型像是浮出水面的貝殼，代表張開手的五隻手指形狀，看起來像是一個大型的扇貝殼；繼續發展之後，便不再像是貝殼，而像是一片布幕、一隻手的輪廓，手的輪廓便成為之後不斷發展的造型意義；漸漸地，張開手成為能以建築加以表現的一種象徵。」44

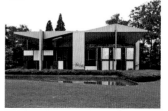
302

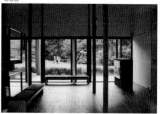
303

304

305

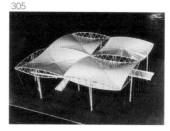

302. 蘇黎世：人類之家 / 外觀
303. 蘇黎世：人類之家 / 室內
304. 廿四小時的生理時鐘，出自《人類之家》/ 簡圖 1942
305. 利葉吉：法國展覽館 / 金屬桁架結構系統模型 1937

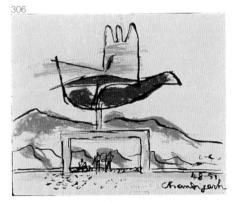

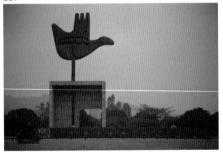

306.「張開的手」廣
場／構想圖

307. 昌地迦：「張開
的手」廣場 1985307.
昌地迦：「張開的
手」廣場 1985

從 1948 年以來，張開手的象徵意義便讓柯布非常著迷。在 1951 年第二度到印度拜會總理尼赫魯時，便希望在面對喜馬拉雅山的昌地迦行政中心區，位於州長官邸與高等法院之間，建造張開手紀念碑，界定著行政區的東北角【306】。柯布向尼赫魯解釋：「張開的手在於迎接最近創造的財富，並且將之分配給所有的人民。張開的手將肯定第二代的機械時代的開始：和諧的時代。」此說法獲得尼赫魯微笑與點頭表示同意[45]。

雖然柯布非常熱衷推動此事，不過要籌到建造經費，並沒有那麼容易。在 1958 年昌地迦行政中心區即將完工之際，柯布曾向馬樂侯建議，由法國送張開手紀念碑給印度[46]，結果並未如願。1964 年 5 月 27 日尼赫魯過世之後，柯布更頓時失去了政治力量的支持。

「象徵和平與和解的『張開手紀念碑』應該要在昌地迦建造。多年來一直在我心中縈繞的這個象徵，應該要具體的呈現出來，作為和諧的見證。停止所有備戰的工程，冷戰也應為了蒼生而停止。金錢只不過是一種手段而已。上帝與魔鬼的力量無所不在。魔鬼的力量過於高張：1965 年的世界應該可以維持和平。我們仍有選擇的機會，應該充實自我而非武裝自己。『張開的手』代表接受人所創造的資源，並讓世人得以分享，應該是我們時代的象徵。在將來能在上帝創造的天國見面之前，我希望能看到『張開手紀念碑』矗立在面對喜馬拉雅山的昌地迦地平線上，『張開手紀念碑』標記著老柯布一生的作為。馬樂侯、事務所同仁以及好友們，請求大家幫助我，在甘地門徒尼赫魯心意下興建的城市——昌地迦的天空下建造『張開手紀念碑』。」[47]

柯布在過世之前不到兩個月時所寫下的《澄清》中，仍對此構想的實現耿耿於懷。二十年之後，「張開手紀念碑」終於在 1985 年矗立於原先計畫興建州長官邸的基地上【307】。

回歸自然

柯布從三〇年代便經常前往友人巴多維奇（Jean Badovici）在馬丁岬家中
渡假，並在此創作大幅的壁畫。後來也在設計的作品中繪製壁畫，例如：
在第二次世界大戰之後，便在巴黎大學城瑞士館的交誼空間的主牆面上繪
製壁畫【308】，在事務所同仁的要求下，也在後側牆面繪製了壁畫【309】。

熱愛地中海的柯布，在巴多維奇家中可以完全解放自己。1938 年，他在聖
托貝（Saint Tropez）游泳時被船槳所傷害，並在右大腿留下明顯的手術縫
合傷疤【310】，這場意外並未改變柯布喜歡優游在地中海裡的渡假方式。

1952 年，柯布在馬丁岬建造了 3.66×3.66 平方公尺大小、高 2.66 公尺
的海濱木屋，作為送給太太嘉莉絲的生日禮物【311, 312】。由於當時嘉莉
絲的身體狀況已經不良於行，從巴黎坐火車到馬丁岬之後，以手推車載

308
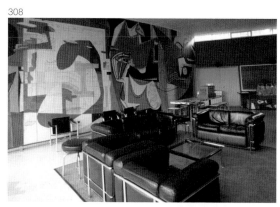

309

310

311

308. 巴黎：瑞士館／交誼
室牆面壁畫 1948

309. 柯布在瑟佛爾街 35 號
的事務所繪製壁畫／人像

310. 柯布在位於馬丁岬友人
巴多維奇家中作畫／人像

311. 馬丁岬：海濱木屋／
外觀 1951-1952

運她經過林間小徑，才有辦法到達海濱木屋。

1957 年 10 月 5 日，柯布口中的「家庭守護天使」病逝，柯布對於 1920 年結識嘉莉絲之後為他所帶來的幸福，有著無比的感念：「伊鳳昨天早上四點鐘走了，我握著她的手，她在安詳平靜中離開了。我和她在診所裡八個小時，一直看著她，她和正在吸奶的嬰孩正好相反，生命只剩下痙攣與面對面的低喃，過著漫漫長夜。最後在黎明快來之前走了。她是意志堅強、表裡如一與愛乾淨的人。當了三十六年的家庭守護天使……感謝我的妻子三十五年來的奉獻，讓我能夠生活在平靜、愛慕與幸福的環境之中。」[48]1960 年 2 月 15 日，母親以百歲高齡過世，柯布對死亡開始變得非常豁達；「死亡是我們每個人所會走的出口。我不曉得為什麼我們要讓死亡變得如此傷痛。死亡是垂直的水平：是互補的且自然的。」[49] 他在 5 月接到沃堅斯基父親的訃文時，表達了他對死亡的看法。

晚年獨居的柯布，經常喜歡一個人躲在海濱木屋裡，過著孤獨的生活並在此工作，從牆上貼著思考張開手紀念碑的草圖便可以看出，他仍鍥而不捨想實現此理想【313】。在過世之前，柯布仍驕傲地說，他每天能在海裡游上 1000 公尺。雖然醫生勸他停止游泳，不過柯布並不接受，只是將以前每天游兩次的習慣，改成只游中午，而放棄傍晚的游泳。1965 年 8 月 27 日上午 11 點 20 分左右，柯布在馬丁岬渡假游泳時，心臟病復發過世，與太太合葬在離海濱木屋 300 公尺處面對地中海的墓園 [50]【314】。

1965 年 9 月 1 日晚上 9 點，法國文化部長馬樂侯在羅浮宮方庭，為柯布舉行隆重的國喪。希臘建築師寄來了雅典衛城的一坏土，要放在柯布墳上。印度寄來了恆河聖水，要撒在他的骨灰上。蘇聯致電表示：「現代建築痛失最偉大的大師」，英國傳來：「六十歲以下的建築師，沒有人不受到柯布所影響」，美國總統則說：「柯布的影響力遍及全世界，他的作品具有人類歷史中非常罕見的藝術家才能擁有的永恆特質。」[51] 馬樂侯在致詞中論及，這位畫家、雕刻家與詩人，在這三方面從未被擊倒過，唯獨在建築上卻遭到挫敗。建築代表著柯布面對人類錯綜複雜的心靈與熱情。「最後經常誤解你的法國，你心中所繫的法國，願你在來生會再選擇作法國人，並以法國最偉大的詩人的詩句向您說：在天人永隔的墓前向

312

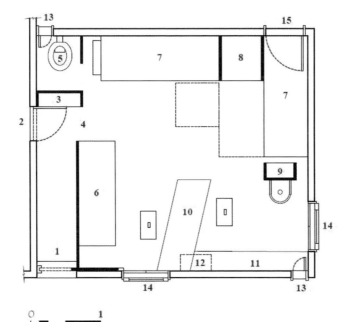

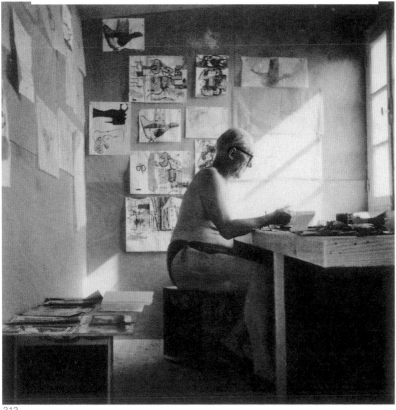

312. 馬丁岬：海濱木
屋／平面 1951-1952：
1. 入 口，2. 通 往 海
上 之 星（L'Etoile de
Mer）旅社的入口，
3. 衣櫥，4. 通 往 木
屋的入口，5. 馬桶，
6. 衣櫥，7. 床，8. 桌
子，9. 管道間及洗手
台，10. 桌子，11. 矮
櫃，12. 高 櫃 子，
13. 垂 直 長 條 窗，
14. 單 扇 外 推 窗，
15. 單扇內開窗。

313. 柯 布 在 馬 丁 岬
海濱木屋內／人像

314

315

314. 柯布墓園
315. 巴黎：龐畢度中心 /
「柯布一生傳奇」展覽

你致敬。」[52]

1987 年柯布百年冥旦，全世界有十五個國家舉辦了多達六十九項各種形式的紀念展，並有八場學術研討會，分別在五個國家舉行，其中巴黎龐畢度中心舉辦了盛大的「柯布一生傳奇」展覽【315】。誠如 1929 年柯布為作品集所寫的序言，在最後強調：「人類的創造有朝一日終能清楚地讓人理解，從中建構出明確的系統，然後進入博物館裡，宣告其死亡。隨著產生的新思想與創新，將質疑所有的一切。停頓是不可能的。個人的創造力會有可能退化：那是人走到盡頭的時刻，然而並非建築的終點。長江後浪推前浪。年輕一代將不留情地站在你的肩膀上，不會感謝跳板，他們將抓住機會提出向前邁進的理想。」[53]

雖然柯布已進入博物館的殿堂，不過經由不斷地詮釋過程，非但沒有宣告其死亡，反而歷久彌新。在法國所留下的有限建築作品中，已有十二件列入古蹟的補充清冊（I.S.M.H.）[54]，九件被指定成古蹟（classé Monument historique），加上超過五十本以上的著作，都是柯布在未來仍將繼續發揮其影響力的主要動力來源；不斷思索建築與都市計畫的時代意涵，更讓柯布能超脫現實世界的束縛，並導引世人開拓人類生活空間的新境界，堪稱為二十世紀最具有影響力的建築師。

1. Sigfried Giedion. Space, Time and Architecture. Cambridge, Mass.: Harvard University Press. 1967/1982. p.566.
2. FLC, doc 13 18, pp.185-187.
3. Philippe Poitié, Le Corbusier:Le Couvent Sainte Marie de La Tourette. Paris: Fondation Le Corbusier. 2001. p.60.
4. ibid., pp.60-61.
5. ibid., p.7.
6. Le Corbusier.Croisade ou le crépuscule des academies. Paris : Crès, 1933.
7. Marie-Alain Couturier. 'Le Corbusier' in L'Art Sacré, no.7-8 mars-avril 1954, pp.9-10.
8. Philippe Poitié, Le Corbusier. p.7.
9. 1965年3月13日。
10. 1956年3月21日。

11. Jean Petit. Un Couvent de Le Corbusier. Paris: Forces Vives. 1961.

12. Le Corbusier. Le Poème Electonique: Paris: Minuit. 1958.

13. Le Corbusier. My Work. Trans. James Palmes. London: Architectural Press, 1960. p.186

14. Alexander Tzonis. Le Corbusier: The Poetics of Machine and Metaphor. London: Thames and Hudson. 2001. p.229.

15. Œuvre Complète 1957-1965, p.182.

16. Œuvre Complète 1929-1934, pp.72-73.

17. Œuvre Complète 1934-1938, p.42.

18. Œuvre Complète 1938-1946, pp.16-21.

19. Œuvre Complète 1952-1957, pp.158-167.

20. Le Musée et galerie des Beaux-Arts（1964-1968）, Œuvre Complète1965-1969, pp.92-101.

21. Sigfried Giedion. Space, Time and Architecture. p.558.

22. Eduard Sekler and William Curtis. Le Corbusier at Work: The Genesis of the Carpenter Center for the Visuasl Arts. Cambridge, Mass.: Harvard University Press. 1978. p.31.

23. Architectural Forum, December 1959.

24. Œuvre Complète 1957-1965, pp.54-67.

25. 1961年3月2日，FLC, doc. T1 18, 548-549.

26. Maurice Jardot, 'Sketch for a Portrait' in LC, Creation is a Patient Search. New York: Praeger, 1960.

27. 1961年3月3日，FLC, doc. T1 18, 551-552.

28. Ivan Zaknic ed. Le Corbusier The Final Testament of Père Corbu. New Haven and London: Yale University Pess. 1997. p.51.

29. 1956年元月4日，私人備忘錄。FLC, doc. U3 07, 17-18.

30. Œuvre Complète 1965-1969. p.26.

31. Œuvre Complète 1957-1965. p.130.

32. L'Unité d'Habitation（1963-1968）. Œuvre Complète 1965-1969. pp.12-25.

33. Le Stade（1965-1969）. ibid., pp.42-43.

34. L'Eglise de Firminy-Vert. Œuvre Complète 1957-1965. pp.136-139.

35. Le Centre de calculs électroniques Olivetti à Rho-Milan（1963/1964）. ibid., pp.116-129.

36. Le Projet pour l'Ambassade de France à Brasilia（1964/1965）. ibid., pp.12-21.

37. Le Musée du xxe siècle à Nanterre（1965）. Œuvre Complète 1965-1969. pp.162-167.

38. Un Pavillon d'Exposition à Zurich（1963-1967）. Ibid., pp.142-157.

39. Le Corbusier. Les trois établissements humains. Paris: Denoël, 1944.

40. Le Corbusier Sketchbooks, vol.4, T-69, sketch 965.

41. Salon de l'eau, Exposition de Liège（1939）. Œuvre Complète 1934-1938, pp.172-173.

42. Projet d'une expostion à installer à la Porte Maillot 1950. Œuvre Complète 1946-1952, pp.67-71.

43. Un Pavillon d'exposition à Stockholm, Palais Ahrensberg, 1962. Œuvre Complète 1957-1965, pp.178-181.

44. Œuvre Complète 1946-1952. p.154.

45. Jean Petit, Le Corbusier lui-même. P.105.

46. 1958年7月21日寫信給馬樂侯的信。

47. Mise au point: 收錄於Ivan Zaknic ed. Le Corbusier The Final Testament of Père Corbu. New Haven and London: Yale University Pess. 1997. p.153.

48. Jean Petit, Le Corbusier Lui-même. pp.120-121.

49. 1960年5月19日寫給沃堅斯基的信。

50. Cimetière de Roquebrune village

51. Œuvre Complète. 1965-1969. pp.186-187.

52. ibid., p.187.

53. Œuvre Complète. 1910-1929, p.10.

54. Inscrit à l'Inventaire supplémentaire des Monuments historiques

【後記】

開拓生活空間傳世思想的播種者

現代建築運動，無疑是建築在二十世紀發展過程中的主軸，面對工業革命所帶來的生產技術、社會結構乃至於文化價值觀的重大變革，現代建築運動的先驅者試圖擺脫因襲傳統的學院派，促使建築跳脫歷史樣式爭論的樊籠。摒除外在形式的模仿，運用工業化的生產技術，正視當前的社會需求，創造足以反映時代精神的建築；在現代建築運動的這些行動方針之下，建築逐漸成為符合工業生產技術追求合理化的結果，國際樣式取代歷史樣式，形塑出二十世紀均質化的大都會意象。後現代建築雖然強烈批判現代建築運動的文化價值觀，不過強調建築必須反映時代精神的信念，仍舊主宰了二十世紀的建築發展，即使在跨入新紀元時，能否就此走出現代建築運動的陰影，也仍是未知之數。

柯布身為現代建築第一代大師，不僅在現代建築運動的發展過程中扮演革命先驅的角色，且才華洋溢，集建築師、城市規畫師、畫家、雕刻家、思想家與煽動者於一身，堪稱為二十世紀建築領域中最具有影響力的人物。他的影響力不只來自於建築作品本身，將理性與感性融合在一起所呈現的造型表現，充分表達建築是工程與藝術完美結合的一種創造；一生中不斷撰寫的建築相關論述，更超越時空的限制，在世界各個角落流傳，產生無遠弗屆的影響力。

從最早期 1911 年開始，柯布在家鄉拉秀德豐報紙發表旅遊記聞，與1912 年出版《德國裝飾藝術運動之研究》[1]；定居巴黎之後，在 1918 年與歐贊凡共同出版《後立體派》[2]；1920 年創立《新精神》雜誌，撰寫推動現代藝術與建築的文章；1923 年出版被美國建築史學家史考利（Vincent Scully）譽為現代建築最重要的一本著作《邁向建築》[3]；直到 1965 年 7 月寫下最後一篇回憶文章《澄清》[4]為止。柯布一生出版了超過五十本以上的建築相關論述，應該是有史以來出版過最多書的建築師，無怪乎，他在身分證的職業欄填寫的並非建築師，而是文

人（homme de lettres）【142】。

建築論述的傳統

西方建築師撰寫相關的論述，可遠溯古羅馬時代，目前仍流傳的最早論述，出自西元一世紀的古羅馬軍事建築師維楚威斯（Vitruvius），為了獻給奧古斯特大帝所撰寫的《建築十書》[5]。中世紀時期的建築成為強調實踐操作的工匠體系之後，著名的匠師並沒有延續古羅馬時代撰寫建築論述的傳統；從目前仍保存中世紀匠師維亞-德-翁內古（Villard de Honnecourt）所留下、以圖像記載內容為主的圖集，便可看出此種轉變[6]【316】。

直到文藝復興期間，藝術家為了爭取社會地位，希望由「被定位成勞力的行業」提升到「如同文人般的角色」[7]。從事建築實踐工作的藝術家，又開始撰寫建築論述，從阿爾伯蒂（Leon Battista Alberti）仿效維楚威斯同樣撰寫《建築十書》[8]之後，文藝復興建築師撰寫建築論述蔚為風潮，就連石匠出身的帕拉底歐（Andrea Palladio），也藉由出版《建築四書》[9]試圖展現其文人素養。

316.維亞-德-翁內古記錄的哥特教堂圖像／Roland Behmann. Villard de Honnecourt. Paris: Picard. 1993

317.《建築要素與理論》第一冊封面

隨著建築逐漸被納入學院體系並成為學院教育的一門學問之後，出版建築相關論述，很自然成為在學院裡講授建築課程的著名建築師所必須承擔的責任。從 1671 年成立法國皇家建築學院的第一任院長布龍德（François Blondel）出版《建築課程》[10]，到葛戴（Julien Guadet）出版四冊《建築元素與理論》[11]【317】，建立了法國美術學校（Ecole des Beaux-Arts）在全世界建築學院教育的權威地位。

有趣的是，在建築領域中自學出身的柯布，一生反對建築學院教育，即便在 1956 年美術學院（Académie des Beaux-Arts）徵詢他是否願意成為院士時，仍被柯布斷然回絕，因此他之所以會撰寫大量的建築相關論述，顯然並非出自承擔學院教育責任的原因，難道就只是像帕拉底歐一樣，想強調自己文人的素養，而激勵他一生不斷地出版論述嗎？還是有其他的原因呢？

社會聲譽的建立

1907 年柯布首次展開一個半月的北義大利旅行之後,又在維也納、巴黎、慕尼黑、柏林等地駐留,在透過走訪當時歐洲文化藝術重鎮的方式,以四年完成自我學習建築,期間兩次返回家鄉,停留的時間不到四個半月。離鄉情愁以及旅行中所受到的衝擊,讓他勤於透過書信與家人、恩師勒普拉特尼耶以及友人黎特,分享成長經驗與排除心中的疑惑[12],作家與藝評家黎特簡潔、清晰、流暢的文筆,雖然一度成為柯布想要學習的對象[13],不過他一生的文筆風格,仍然維持著比較曖昧的表達方式。

1917 年,柯布決定到巴黎定居,一開始,在建築專業的實踐工作上遭受不少挫折。之後在歐贊凡帶領下,不僅逐漸能打入藝文社交圈,同時也共同作畫,尋找新的繪畫表現,並且一起撰寫宣言式的《後立體派》,鼓吹純粹主義繪畫【318】。

318.《後立體派》封面

319. 維也納:史坦納住宅
/ 外觀 1910 / Peter Gossel
& Gabriele Leuthauser.
Architecture in the 20th
Century. Koln:Taschen. 1991.

318

1920 年,柯布與歐贊凡共同經營《新精神》雜誌的五年期間,平均每個月撰寫 1 萬字的產量,讓他養成像記者撰寫新聞稿一樣敏捷的文思。能夠將所寫的文章集結成冊出版,更是他過人之處,光是在《新精神》雜誌發表的文章,後來便彙整成四本書出版,包括《邁向建築》、《都市計畫》[14]、《今日裝飾藝術》[15] 以及與歐贊凡合著的《現代繪畫》[16];另外未發行的第二十九期《新精神》內容,也以《現代建築年鑑》[17]的書名出版。

319

如同維也納建築師洛斯(Adolf Loos)在 1910 年,完成著名的現代建築住宅代表作品史坦納住宅(Steiner House)【319】之前,便經常在《新自由報》(Neue Freie Presse)發表攻擊維也納分離派主張的總體藝術(Gesamtkunstwerk)的文章[18],尤以 1908 年所撰寫的〈裝飾與罪惡〉(Ornament und Verbrechen)最引人注意,在第二期《新精神》雜誌也刊載了這篇文章的法文翻譯。

柯布在《新精神》雜誌所發表的文章，主要在於宣揚理念，運用煽動性的口吻，表達以現代技術與工業生產解決大量的住宅需求，並且以高層化發展的方式，達到高密度的垂直化花園城市理想。另外他也撰寫批評荷蘭風格派與德國表現主義的文章，所發表的批判性文章，經常招致各種攻擊，而必須再加以反擊，培養他日後永遠備戰的鬥士性格。藉由雜誌推廣現代設計理念的做法，源自英國藝術與工藝運動設計師馬克慕多（Arthur Heygate Mackmurdo）在 1884 年出版第一本有關設計的刊物《木馬》（The Hobby Horse），結合了其他藝術行業的人共同參與，企圖使設計者能建立新的社會地位，並提升消費者的品味【320】。

320.《木馬》雜誌封面 / Elizabeth Cumming & Wendy Kaplan. The Arts and Crafts Movement. London: The Monacelli Press. 2000.

建築理念的宣揚

柯布宣揚以現代工程技術建造中低收入住宅的想法，打動了一位經營木材與糖業的企業家傅裕潔，讓他在法國西南部波爾多郊區貝沙克建造廉價的工人住宅社區，以實踐他在書中所闡述的理念。傅裕潔將貝沙克工人住宅社區視為一項實驗，在完全信賴柯布的前提下，摒除傳統的建造方式，給予他盡情發揮的機會。

由於《新精神》雜誌廣為流傳的緣故，不僅讓柯布成為巴黎中產階級社交圈茶餘飯後閒聊的話題，不少愛好現代藝術的人士也開始委託他設計別墅，同時也讓他建立國際知名度，因而有機會受邀參加莫斯科消費合作社中央聯合會總部競圖，並成為他完成的第一幢大規模公共建築作品。1929 年夏天更受邀訪問南美洲進行巡迴演講，在搭乘郵輪返國時，將巡迴演講的內容，以及針對當地高山形成變化多端的天際線、遼闊的平原、河流與海洋交織的自然地景等特殊條件，而提出的都市規畫構想加以整理，於 1930 年出版了《建築與都市計畫現況詳情》[19]。

1935 年，柯布接受紐約現代美術館與洛克菲勒基金會邀請訪美，停留兩個月的期間，在各地的建築學校有超過二十場以上的演講。他認為曼哈頓高層建築過於浪漫主義的表現，強調自我炫耀大於其他的考量；中心商業區高樓林立，過窄的臨幢間距，讓紐約的高層建築對都市產生負面的影響；如果能採用他的構想，以凹凸的鋸齒狀配置高層建築的話，紐

約將可容納 600 萬人口。柯布在 1937 年出版《當教堂仍為白色：到畏縮國家之旅》[20] 對曼哈頓高層建築加以批判，並繼續鼓吹陽光、空氣與綠地的高層化都市計畫理念【321】。

不滿情緒的抒發

在柯布出版的論述中，除了充分發揮「經由宣揚理念而有機會能夠實踐理想」並建立知名度的作用之外，有一部分則是他用來宣洩心中怒氣的管道。從 1914 年在家鄉時，面對老一輩教師的猜忌與保守地方勢力的打壓，致使勒普拉德尼耶辭去校長之職，並關閉他所任教的新學校時，柯布便運用私人關係，策動各國知名人士聲援的方式，出版 45 頁的小冊子《拉秀德豐的藝術運動》[21]，駁斥反對新學校的言論，建立了他往後面對挫折的應對模式。

1927 年參加的日內瓦國際聯盟總部競圖，一開始從 377 份參加作品中脫穎而出，被列為九份首獎的作品之一，不過在進一步討論時，卻受到學院派評審委員的杯葛，認為他所畫的圖面並沒有用規定的黑墨，不符合參加資格；尤其是最後定案的配置構想，因為基地擴大與空間需求重新調整，而改成比較接近他原先的提案。柯布不滿地寄了控訴書給國際聯盟，不過國際聯盟完全不予理會[22]。在投訴無門的情況下，同時出版了《對國際聯盟的控訴》與《一幢住家、一座宮殿》[23]，將他在設計案中針對辦公空間、大型集會堂的音響、垂直與水平動線、暖氣與通風問題以及汽車動線，都提出了創新的技術性解決方式公諸於世，也希望能激發輿論的不滿，以控訴國際聯盟；1931 年又出版《對國際聯盟委員會主席的控訴》[24]，再次表達忿忿不平的情緒。

從 1928 年 10 月走訪莫斯科，到 1932 年 2 月所提出的蘇維埃宮設計案，被視為太像工廠欠缺紀念性，柯布與蘇聯維持了三年多的關係，對於蘇聯當局對他所提的都市計畫構想毫無興趣感到失望，期間在莫斯科建造的第一幢大規模公共建築作品，更引來了歐洲右派人士的攻擊。試圖將柯布定位成共產黨的說法，對他造成嚴重的影響，柯布不僅在《作品全集》[27] 中表達不滿的情緒，並且在 1933 年出版《十字軍或學院的式

321.《當教堂仍為白色：到畏縮國家之旅》封面 / Mardges Bacon. Le Corbusier in America. The MIT Press. 2001.

微》[28] 加以反擊。

1946 年，柯布代表法國政府參與了聯合國總部規畫設計案。雖然以柯布的設計構想為基礎，不過最後的執行工作，卻交由美國建築師哈森負責，雖然在執行過程仍非常尊重原先的設計構想，不過柯布的設計理念終究無法完全展現，因而在 1947 年出版《聯合國總部》[29] 藉此宣洩心中的怒氣。

建築思想的分享

相較之下，1950 年出版的《阿爾及爾詩篇》[30]，則採取藝術昇華方式表達心中的不滿，細說投入十三年的歲月發展阿爾及爾城市規畫的過程，以及對都市計畫的一些反省。柯布對於公權力的薄弱，無法掌握城市的命運，感到百般無奈，在封面以代表「奮力、振翅、天真或辛酸」的圖案，呈現一位 63 歲建築師的心境【322】。

1929 年，由年輕建築師伯季格（Willy Boesiger）編輯，在蘇黎世出版的第一冊《作品全集 1910-1929》[31]，柯布希望在內容上沒有任何讚譽的話，沒有任何矯柔造作的文章，只提供完整的文獻資料。藉由所有的平面圖、剖面圖、立面圖，呈現對每個設計案所作的縝密的思考，配合說明文字與不可或缺的評價，他認為此《作品全集》，將是對現代的建築教育所提出的一種宣示。之後定期整理與出版所有的設計作品，成為柯布向世人展現成果的重要管道。直到柯布在 1965 年過世之後仍繼續出版，1968 年出版這套全集的最後一冊，第八冊《作品全集 1965-1969》。

在 1984 年由布魯克斯（H. Allen Brooks）擔任總編輯，整理出柯布基金會收藏的 32000 張有關建築與都市計畫的圖像資料，出版共計三十二冊的《勒柯布季耶文獻》[32]，2005 年，柯布基金會更將收藏超過 3 萬 8 千張的圖面資料，包括從 1905 到 1965 年所進行的 195 件設計案，加以數位化處理，出版十六片 DVD 的《柯布圖集》[33]，讓大家可以更深入探索柯布建築世界的奧妙。

322.《阿爾及爾詩篇》封面

322

323.《黃金比模矩 I》封面
324.《黃金比模矩 II》封面

當巴黎美術學校的學生請求他擔任他們的設計工作室指導老師時，由於柯布仍堅持自己的原則，不屑與一直被他批判的建築學院教育體制為伍，而加以拒絕，不過在 1943 年，則出版《與建築學校學生的對談》[34]，回應莘莘學子熱切的求知欲。「傳統來自於所有創新不斷延續的結果，因此傳統是朝向未來最可靠的見證。傳統的箭頭是指向未來而非過去。傳統的意義就在於能將反映現實的觀念傳給後代。」書中所寫的這段話，可以讓人體會，柯布如何在雅典巴特農神廟的古典建築法則與現代工業化生產技術之間找出關連性。

1948 年出版的《黃金比模矩 I》[35]【323】與 1955 年的《黃金比模矩 II》[36]【324】，具體呈現柯布試圖將基於人體尺寸而來的英制，與依據宇宙星球而制定的公制加以整合，建立符合人體尺度與黃金比的一套完美的空間量度標準，將古典形式的整體比例法則，融入工業化生產的標準化模矩之中【197】。

生活空間改革的鬥士

在 1955 年，以十九幅石版畫配合一篇論及宇宙力量、太陽週期、男人與女人、太太嘉莉斯以及創造等議題的《直角詩篇》[37]【325】，68 歲的柯布依舊不放棄戰鬥，仍舊隨時準備「出發、前進、返回、再出發，做一個不斷戰鬥的勇士」【326】，儘管如此，這位老戰士突然間也懷疑：「難道不能停下來，好好的過生活嗎？」最後以豁達的心境，倡導張開手（la main ouverte）的哲學：「滿手的承接，滿手的付出。」【327】

325

326

327

325.《直角詩篇》封
面
326.做一個不斷戰
鬥的勇士／出自
《直角詩篇》
327.張開手／出自
《直角詩篇》

誠如柯布在世時所寫的最後一篇回憶文章《澄清》中所言:「唯一能夠傳
世的就只有思想,此乃人類最高的成就。此思想不一定能夠戰勝未來的
命運,不過倒是可能開拓另一個無法預測的境界。」[38] 一生致力於追求足
以傳世的思想,促使柯布不斷透過論述,扮演建築與都市計畫的先知角
色,並為開拓人類生活空間的新境界,播下能夠代代相傳的思想種子。

「柯布並不是一位只關心建築物的傳統建築師,而是一位藝術家;他的眼
光遠超過現實的情況,抱持著在新社會裡應有的一種新理想。他對形式
語彙的思考邏輯,從一開始便產生咄咄逼人的影響力,然而,如果我們
忘了他自己在不斷尋求適合我們時代的建築時所作的各種努力,而對他
已經達成的各項結論提出懷疑與責難的話,我們將對他有所誤解。」[39] 正
如瑞士的建築師與藝術家比爾(Max Bill)所言,柯布一生的成就,並不
只限於能夠完成傑出的建築作品,或提出革命性的理論,更重要的是,
他對建築必須反映時代精神所秉持的使命感。因此他的影響力,不只是
提供許多可以讓人繼續發展的前瞻性構想與表現性形式,而是試圖重新
界定建築師的社會角色:從被動的回應業主需求的服務性角色,轉變成
主動思考人類生活環境的空間改革者。正因為終其一生都在實踐這種信
念,二十世紀最具有影響力的建築師,柯布當之無愧。

1. Le Corbusier. Etude sur le movement d'art decorative en Allemagne. La Chaux-de Fonds : Haefeli et Cie , 1912.

2. Le Corbusier et A. Ozenfant. Après le cubisme. Paris :Edition des commentaires.1918.

3. Le Corbusier- Saugnier. Vers une architecture. Paris :Crès, 1923.

4. Le Corbusier. Mise au point. Paris : Forces Vives, 1966.

5. Vitruvius. De architectura libri decem. Ed. Frank Granger, London 1931.

6. Bechmann, Roland. Villard de Hnnecourt. Paris: Picard. 1993.

7. Blunt, Antony. Artistic Theory in Italy 1450-1600. Oxford: Oxford University Press. 1940.

8. Alberti, Leone Battista. De re aedificatoria. Florence 1485.

9. Palladio, Andrea. I qattro libri dell'architettura. Venice 1570.

10. Blondel, François. Cours d'Architecture enseigné dans l'Académie Royale d'Architecture, Part I, Paris 1675; Part II-V, Paris 1683.

11. Guadet, Julien. Elément et Théorie de l'Architecture. 4 vols, Paris 1901-04.

12. Jenger, Jean ed. Le Corbusier Choix de letters. Basel: Birkhäuser 2001.

13. Brooks, H. Allen. Le Corbusier's Formatiove Years. Chiacago: The University of Chicago Press, 1997, p.218.

14. Le Corbusier. Urbanisme. Paris: Crès, 1924.

15. Le Corbusier. L'art décoratif d'aujourd'hui. Paris : Crès, 1925.

16. Jeanneret, Ch. E. （L. C.） et A. Ozenfant. La peinture moderne. Paris : Crès, 1925.

17. Le Corbusier. Almanach d'architecture moderne. Paris : Crès, 1925.

18. Loos, Adolf. 1921. Spoken into the Void: Collected Essays 1897-1900. Translated by Jane O. Newman and John H. Smith. Cambridge, Mass.: The MIT Press. 1982.

19. Le Corbusier. Précisions sur un état présent de l'architecture et de l'urbanisme. Paris Crès, 1930.

20. Le Corbusier. Quand les cathédrales étaient blanches: voyage au paysdes timides. Paris : Plon, 1937.

21. Un movement d'art à La Chaux-de-Fonds - à propos de la Nouvelle Section de l'Ecole d'Art, La Chaux-de-Fonds,1914.

22. Le Corbusier. Œuvre Complète 1910-1929, p.160.

23. Le Corbusier et Pierre Jeanneret. Requête adressée à la Société des Nations. Paris : Imprimerie Union. 1928. Le Corbusier. Une Maison - un Palais, Paris: Crès et Cie. 1928.

24. Le Corbusier et Pierre Jeanneret. Requête à Monsieur le Président du Conseil de la Société des Nations. Paris : Imprimerie Union, 1931

25. von Senger, Alexandre. Le Cheval de Troie du Bolchevisme, Bienne: Editions du Chandelier, 1931.

26. Mauclaire, Camille. L'architecture va-t-elle mourir? Paris: Edition de la Nouvelle Revue Critique, 1931.

27. Le Corbusier et Pierre Jeannert. Œuvre Complète de 1929-1934. Les Editions d'Architecture Zurich. 1964. p.13.

28. Le Corbusier. Croisade ou le crépuscule des academies. Paris : Crès, 1933.

29. Le Corbusier. U.N. headquarters. New York : Reinhold Publishing Corporation, 1947.

30. Le Corbusier. Poésie sur Alger. Paris : Falaize, 1950.

31. Le Corbusier et Pierre Jeannert. Oeuvre Complète de 1910-1929. Les Editions d'Architecture Zurich.1929.

32. Brooks, H. Allen. general Editor. The Le Corbusier Archive. New York: Garland Publishing Inc. Paris: Fondation Le Corbusier. 1984.

33. Le Corbusier Plans. Paris: CodexImages International: Fondation Le Corbusier, 2005.

34. Le Corbusier. Entretien avec les étudiants des écoles d'architecture. Paris : Denoël, 1943.

35. Le Corbusier. Le modulor I . Boulogne : Architecture d'Aujourd'hui, 1950.

36. Le Corbusier. Le Modulor II （la parole est aux usagers） . Boulogne : Architecture d'Aujourd'hui, 1955.

37. Le Corbusier. Poème de l'angle droit. Paris : Tériade, 1955.

38. Zaknic, Ivan. Le Corbusier: The Final Testament of Père Corbu. New Haven & London: Yale University Press. 1997. p.155.

39. Le Corbusier Œuvre Complète III, 1934-1938, ed. W. Boesiger. Les Editions d'Architecture Zurich. 1970. p.3.

索引

年表

年代	重要事項	完工作品 （* 登入古蹟的補充清冊 / ** 指定古蹟）
1887	10月6日生於瑞士小鎮拉秀德豐。	
1891	就讀拉秀德豐小學直到十三歲畢業。	
1900	進入拉秀德豐藝術學校就讀，受教於勒普拉特尼耶，學習錶殼雕刻。	
1902	參加在義大利杜林舉辦國際裝飾藝術展的懷錶錶殼設計獲得優等的畢業文憑。	
1904	進入勒普拉特尼耶設立的裝飾藝術高級班就讀，開始轉向學習建築。	
1905	在勒普拉特尼耶的安排以及當地建築師夏巴拉茲協助下，為學校董事法雷設計的住家成為第一幢完成的設計作品。	法雷別墅（1905-07）
1906	設計的懷錶錶殼在米蘭展出。	
1907	到義大利旅遊一個多月。在11月，經布達佩斯到維也納，停留四個月。	
1908	在維也納停留期間，曾與霍夫曼以及藝術家莫查與克林姆接觸，體驗了當時流行的新藝術風潮。首度到巴黎，從2月開始在裴瑞事務所工作十五個月，學習鋼筋混凝土構造。	史托札別墅（1908-09） 賈克梅別墅（1908-09）
1909	在巴黎美術學校旁聽並繼續在裴瑞事務所工作直到年底，由巴黎返回拉秀德豐。	
1910	到德國旅遊，4月起接受拉秀德豐委託研究「裝飾藝術運動與德國工業的關連性」並在11月開始到柏林的貝倫斯事務所工作五個月，結識當時事務所同仁密斯。	
1911	展開九個月的東方之旅，到義大利、希臘、伊斯坦堡等地旅遊。勒普拉特尼耶在拉秀德豐美術學校設立新的部門。	
1912	回家鄉擔任新設立的藝術學校的教職。	江耐瑞別墅（1912） 法弗瑞-賈果別墅（1912）
1913	取得繪畫教師證明。	

重要的設計暨規畫案	藝術創作暨展覽	出版
藝術家工作室		
		在拉秀德豐報紙發表旅遊記聞。
	海灘上的裸女（19×29cm / 1912-1913）	《德國裝飾藝術運動之研究》
	首次在巴黎秋季沙龍參展，展出13幅在義大利及東方旅行時所畫的「石頭語言」水彩作品。	

1914	拉秀德豐藝術學校終止建築課程。前往科隆參觀德國藝工聯盟展覽。主導藝術聯合工作室,在拉秀德豐完成各種裝飾作品。	
1915	在巴黎停留期間,到國家圖書館收集有關「城市營造」的資料。	
1916	前往巴黎與混凝土協會接洽,在工程師友人杜柏開設的工程顧問公司擔任建築顧問。	許沃柏別墅(1916-17) 拉史卡拉電影院
1917	定居巴黎雅各街20號。 在貝爾郡斯街13號成立工作室,之後遷到阿斯多格街29號。	水塔,波登沙克(Podensac) 工人社區,聖尼古拉・達利耶蒙
1918	結識歐贊凡,一起作畫並開畫展,號稱「純粹派」。	
1919	創設《新精神》雜誌,柯布將該雜誌看成是使理念付諸行動的方式。開始發展乾式工法。	
1920	在巴黎近郊阿爾佛特鎮設立並負責管理製磚廠。《新精神》雜誌創刊號在10月出版。首次以祖先名字勒柯貝傑(Lecorbézer)更改而來的化名:勒柯布季耶,與歐贊凡的化名索尼耶結合起來,共同署名勒柯布季耶-索尼耶撰寫建築評論文章。	
1921	關閉阿爾佛特鎮製磚廠。在布拉格、日內瓦、洛桑演講。與歐贊凡一同到羅馬旅行。	海邊別墅,維威(1921-1924)
1922	與堂弟皮耶・江耐瑞合夥成立事務所直到1940年。 事務所位於瑟佛街35號。 結識摩納哥模特兒嘉莉絲,兩人在1930年結婚。	貝紐別墅,巴黎(1922-23) 歐贊凡住家,巴黎(1922-24, 1975*)
1923	在《新精神》雜誌所發表的文章匯集出版成冊。早上畫畫,下午從事建築設計,晚上寫作。在巴黎開畫展。	拉侯煦與江耐瑞住家,巴黎(1923-25, 1965*) 湖畔別墅,柯索(1923-1925)
1924	在秋季沙龍展出1/20比例的住宅模型,試圖提倡鋼筋混凝土的住宅美學。 巴多維奇在《活力建築》雜誌中持續介紹柯布與皮耶・江耐瑞事務所完成的作品。 在巴黎大學演講。	利普希茲-密斯查尼諾夫住家,巴黎(1924-25, 1975*) 普拉內克斯住家,巴黎(1924-27, 1975*) 傅裕傑現代社區(1924-27, 連拱街3號住家, 1980**)

多米諾住宅（1914-15）		《拉秀德豐藝術運動：關於藝術學校新部門》小冊子
布丹橋（Pont Butin），日內瓦		
波瑞海濱別墅（Villa au bord de mer pour Paul Poiret）		
水力發電廠（L' Isle Jourdain） 行政辦公室暨工人住宅（Saintes） 屠宰廠（Challuy） 屠宰廠（Garchizy）		
	第一幅油畫：煙囪（La Cheminée, 60×75cm） 首次畫展：巴黎托馬斯畫廊（與歐贊凡聯展）	《後立體派》與歐贊凡合著
托耶工業化住家／莫諾爾住家		
第一代雪鐵窩住家／高樓城市		與歐贊凡以及德枚共同創立《新精神》雜誌，10月15日出版第一期，從1920到1925年共發行28期。
	與歐贊凡在德輝葉（Druet）畫廊開畫展。 侯森貝格（Léonce Rosenberg）購買首次出售的畫作。	
第二代雪鐵窩住家，大樓-別墅 三百萬人口的當代城市 藝術家住家	在秋季沙龍展出「三百萬人口的當代城市」以及第二代雪鐵窩住家模型。	
雷杰社區（1923-25）	在獨立沙龍展出一張油畫。 在侯森貝格開設的現代力量畫廊（Galerie I' Effort moderne）與歐贊凡聯展。	《邁向建築》
標準化住家 藝術家住家 週末住家	在秋季沙龍展出三件1/20的住宅模型。	《都市計畫》

年	事件	作品
1925	與歐贊凡交惡，《新精神》雜誌停刊。參加在巴黎舉辦的「裝飾藝術展覽」，在新精神展覽館中展出驚世駭人的巴黎瓦贊計畫。在巴黎與布魯塞爾演講。	新精神展覽館（拆除）
1926	提出建築的「五項要點」。父親於4月11日過世。	民眾之家，巴黎（1926） 吉葉特住家，安特衛普（1926-27） 庫克別墅，巴黎近郊（1926-27, 1975*） 特尼西恩住家，巴黎近郊
1927	參加日內瓦國際聯盟競圖，受到學院派評審打壓。參與德國斯圖加特白屋社區住宅展。貝黎紅合作開始從事家具設計。在馬德里、巴塞隆納、法蘭克福、布魯塞爾演講。	史坦別墅，賈煦（1927-28, 1975*） 別墅與公寓／白屋社區，斯圖加特（1925-27）／普拉內克斯住家，巴黎／邱曲別墅（1927-30, 1965拆除）
1928	在德曼陀女士邀請下在瑞士拉薩拉茲城堡聚會並成立的現代建築國際會議。首度前往莫斯科旅遊。在布拉格與莫斯科演講。	雀巢展覽館（拆除） 貝澤別墅，迦太基（1928-31） 中央消費合作社大樓，莫斯科（1928-33）
1929	到南美旅行，在郵輪上結識美國舞孃貝克。參加在法蘭克福舉辦的第二屆現代建築國際會議。在秋季沙龍展出與貝黎紅合作的家具。在巴黎、波爾多、莫斯科以及南美洲國家巡迴演講。前川國男與瑟特進入事務所工作。	薩瓦別墅，普瓦西（1929-31, 1965**） 榮民之家，巴黎（1929-33, 1975*） 中央消費合作社，莫斯科（1929-35） 瑞士館，巴黎（1929-33, 1986**）
1930	9月19日歸化法國籍。12月18日與嘉麗絲在巴黎締結連理。與哥哥艾伯特、堂弟皮耶以及畫家雷捷到西班牙旅行。貝黎紅進入事務所工作。參加在布魯塞爾舉辦的第三屆現代建築國際會議。	光明公寓，日內瓦（1930-32） 德曼陀別墅，勒琶德（1930-35） 艾拉楚黎茲住家，智利
1931	受邀參加莫斯科蘇維埃宮競圖。開始著手阿爾及爾都市規畫案。在阿爾及爾演講。到西班牙與摩洛哥旅行。在科隆展出光輝城市。	紐格賽-高利街24號公寓，巴黎（1931-33）
1932	在柏林舉行的德國建築展展出巴黎都市規畫。在鹿特丹、阿姆斯特丹、德夫特與蘇黎世演講。參加在巴塞隆納舉辦的現代建築國際會議。	
1933	獲頒蘇黎世學院榮譽博士學位。參加由馬賽航行到雅典所舉行的現代建築國際會議第四屆大會。	
1934	搬入巴黎紐格賽-高利街24號的公寓七樓。在羅馬、米蘭、阿爾及爾、巴塞隆納、雅典演講。	
1935	走訪捷克，與巴塔（Jean Bata）碰面。 在阿爾及爾與卡繆會面。 接受紐約現代美術館與洛克菲勒基金會邀請訪美進行系列演講。	週末住家，巴黎 六分儀別墅，雷馬特

巴黎瓦贊計畫 梅耶別墅 博裕傑地毯工廠（1925-26）		《現代繪畫》與歐贊凡合著 《今日裝飾藝術》 《現代建築年鑑》
最小住家		《機械時代建築》
國際聯盟大廈，日內瓦		
瓦納大樓，日內瓦 日內瓦世界之城		《對國際聯盟的控訴》 《住家-宮殿》
教堂，勒坦柏雷		第一冊《作品全集1910-1929》
光輝城市 阿爾及爾A計畫案		《建築暨都市計畫現況之詳情》
蘇維埃宮 巴黎現代美術館		《一套有益身心的顏色 《對國際聯盟委員會主席的控訴》
蘇黎世出租公寓 斯德哥爾摩都市計畫 巴塞隆納的馬齊亞計畫 日內瓦的聖傑維區		
阿爾及爾B計畫案 杜宏社區，伍德伍查亞		《十字軍或學院的式微》
阿爾及爾C計畫案 阿爾及利亞內姆斯都市計畫 光輝農場		第二冊《作品全集1929-1934》
兩座巴黎現代美術館 法國厄羅古都市計畫 捷克齊林省都市計畫	在巴多維奇家中創作放置在維哲雷的壁畫。 在巴黎公寓的工作室展覽原始藝術。	《光輝城市》 《飛機》

1936	第二度走訪南美洲，在巴西參與教育部與健康部的工程計畫的諮詢，17層的大樓於1945年完工。對巴西的現代建築產生重大影響。	巴西教育暨健康部，里約（1936-38）
1937	參加在巴黎舉行的現代建築國際會議第五屆大會。獲頒騎士榮譽勳位。榮獲英國皇家建築學會榮譽會員。在布魯塞爾與里昂演講。	新時代展覽館（拆除）
1938	在聖托貝（Saint Tropez）游泳時被船槳所傷，在右大腿留下明顯的手術縫合傷疤。	
1939	沃堅斯基進入事務所工作。	
1940	6月11日關閉巴黎瑟佛爾街35號的事務所，結束與皮耶‧江耐瑞的合夥關係。移居法國南部庇里牛斯山的小鎮歐棕走避戰亂。主要靠賣膠彩畫維生。	
1941	暫時投效維奇政府，5月27日接受貝丹元帥任命在政府部門中負責「住宅研究暨營建委員會」的臨時任務，部會首長拒絕與柯布合作，所提出戰後重建計畫的構想，未能被當局所接受。開始研究模距。走訪阿爾及爾。	
1942	所提出的50層樓高的行政大樓以及住宅規畫案在6月12日被市議會所否決，結束對阿爾及爾長達13年的研究。 7月1日離開維奇。	
1943	籌組「推動建築革新的營造師議會」（ASCORAL）。一整年裡，每個月主持22場委員會議。	
1944	4月13日正式加入建築師公會。返回巴黎，位於瑟佛爾街35號的事務所重新營運，展開繁忙的建築業務。歐佳姆進入事務所工作。	
1945	乘坐貨輪訪美。 索爾東、沃堅斯基進入事務所工作。 結識日後的戰後重建部長克勞迪斯-裴提。	集合住宅單元，馬賽（1945-52, 1986**）
1946	擔任法國代表前往紐約參與聯合國總部大廈規畫。在美國旅行並與愛因斯坦在普林斯頓會面。在阿姆斯特丹與蘇黎世展覽。晉升為法國四級榮譽勳位。 龔迪里進入事務所工作。	杜瓦工廠，聖迪耶（1946-50, 1978*）
1947	擔任紐約聯合國大廈建築委員會委員。在維也納展覽。參加在英國橋水舉行的現代建築國際會議第六屆大會。在紐約、波哥大與巴黎演講。	

不衛生的第六號市區 巴黎都市計畫 里約大學		
巴黎十萬人運動場 維龍-庫圖黎耶紀念碑競圖		《當教堂仍為白色：到畏縮國家之旅》 《理性建築潮流與繪畫暨雕塑的關連性》
阿爾及爾法院 阿爾及爾住宅規畫案。 阿爾及爾濱海摩天大樓 笛卡爾摩天大樓 國際展覽法國館 布宜諾斯艾利斯都市計畫	創作巴多維奇在馬丁岬家中的壁畫。 在巴黎路易‧卡賀畫廊開畫展。 曲托莉嘗試導引柯布從事織毯創作。 在蘇黎世舉辦藝術作品展覽。	《不衛生的市區》 《大砲、彈藥？謝了！住所！拜託！》 第三冊《作品全集1934-1938》
可以無限擴張的美術館，菲立普城		《新時代的抒情詩篇與都市計畫》
綠色工廠，歐布松（1940）		
		《巴黎命運》 《四種途徑》 《泥牆木屋的建造》
阿爾及爾濱海摩天大樓B案 阿爾及爾綱要計畫		《人類住家》
工業線性城市 聖果丹都市計畫（1943-46）		《雅典憲章》 《與建築學校學生對談》
臨時性集合住宅單元		《人類的三種集居形式》
聖迪耶戰後重建規畫（1945-46）/拉侯榭-巴利斯都市計畫（1945-47）/拉侯波門朝聖地地下教堂（1945-51）/馬賽都市計畫（1945-49）	由明尼亞波利斯藝術中心策畫在美國舉辦巡迴展。 開始與英國木匠沙維納合作嘗試木頭雕塑品的創作。	《關於都市計畫》
拉侯榭-拉巴利斯、聖果丹戰後重建規畫		《都市計畫的思考方法》 第四冊《作品全集1938-1946》
聯合國總部大廈 土耳其伊士麥城市規畫	完成瑟佛街事務所的大幅壁畫	《聯合國總部大樓》

228

1948	開始發展「模矩」。在巴黎與米蘭演講。	集合住宅單元，南特（1948-55, 1965*）
1949	參加在義大利柏加摩舉辦的現代建築國際會議第七次大會。伍德與澤納奇斯進入事務所工作。	庫魯雪別墅，阿根廷
1950	法國《觀點》雜誌報導馬賽住宅單元。接受昌地迦城市規畫的委託。訪問美國。在巴黎、紐約舉辦展覽。	宏香教堂（1950-55, 1965*, 1967**）
1951	擔任巴黎聯合國教科文組織大樓的評審委員。第二度到印度。第三次到美國。開始設計張開手廣場。參加在英國侯登斯登舉行的現代建築國際會議第八屆大會。	海濱木屋，馬丁岬（1951-52）薩拉海別墅，亞美德城（1951-55） 秀丹別墅，亞美德城（1951-56） 紡織工會會館，亞美德城（1951-54） 張開手廣場，昌地迦（1951-65,1985）
1952	晉升為第三級榮譽勛位。	賈伍爾住家，巴黎（1952-55, 1966*） 集合住宅單元，濃特（1952-55）法院，昌地迦（1952-56） 美術館，亞美德城（1952-57） 秘書處，昌地迦（1952-58） 西洋美術館，東京（1952-59）州議會，昌地迦（1952-65）
1953	獲頒英國建築師學會金質獎章。參加在普羅旺斯舉行的現代建築國際會議第九屆大會。孟福在＜紐約客＞發表"馬賽的瘋狂"抨擊馬賽集合住宅單元。	拉圖瑞特修道院（1953-60, 1979**）
1954	11月到東京，研究東京西洋美術館設計案。	
1955	在昌地迦安置「張開手紀念碑」的木質模型。獲頒瑞士聯邦技術學院榮譽博士學位。訪問日本。前往柏林演講。在日本株式 社 島屋舉辦展覽。	文化中心，費米尼（1955-65, 1984**） 運動場，費米尼（1955-68, 1984**）
1956	拒絕接受法國學院推舉成為美術學院院士的殊榮。前往印度與孟格達演講。出席在南斯拉夫杜伯諾尼港舉行第現代建築國際會議第十屆大會。	集合住宅單元，柏林（1956-58） 集合住宅單元，柏黎（1956-63）
1957	夫人嘉麗絲於10月5日過世。	柯布墓園，馬丁岬 巴西館，巴黎（1957-59），與寇斯塔合作。
1958	現代建築國際會議在荷蘭歐特婁舉行第十一屆，也是最後一屆大會。	飛利浦展覽館，布魯塞爾（拆除）

	由波士頓當代藝術學院策畫在美國舉辦巡迴展。 在巴黎保羅‧羅森貝格畫廊展覽。 完成巴黎大學城瑞士館大幅壁畫作品（55平方公尺）。	《空間的新世界》 《現代建築國際會議的都市計畫表》	
渡假住宅（Rob et Roq），馬丁岬	與波杜恩在歐布松首次從事織毯創作。		
波哥大試驗性計畫		《模距》 《阿爾吉爾詩篇》 《馬賽住宅單元》	
馬賽城市規畫 史塔斯堡住宅單元			
馬丁岬渡假住宅（Rob et Roq） （1952-55） 馬賽南區都市計畫	開始創作「公牛」（Taureaux）系列作品		
魯雪住家，拉侯榭，1953	在巴黎現代藝術館以及倫敦展覽藝術創作。	第五冊《作品全集1946-1952》	
	在巴黎德尼茲‧何內（Denise René）展出織毯作品。 在伯恩美術館舉辦展覽。	《一幢小住家》	
新市區，蒙爾（Meaux）	開始創作「圖像」（Icônes）系列作品	《模距2》 《幸福的建築：都市計畫乃關鍵所在》 《直角詩篇》	
省長官邸，昌地迦	在拉秀德豐展出織毯作品。	《巴黎計畫：1922-1956》	
		《宏香教堂》 《來自建築的詩篇》 第六冊《作品全集1952-1957》	
金屬鄉村住家，拉尼，與普威合作。 柏林市中心重建計畫 集合住宅單元，蒙爾		《電子詩篇》	

1959	獲頒英國劍橋大學榮譽博士學位。國際人士展開將薩瓦別墅列入歷史建築的請願活動。	集合居住單元，費米尼（1959-67, 1984**）
1960	2月15日，母親以百歲高齡過世。在巴黎大學演講。	聖皮耶教堂，費米尼（1960-70／未完成） 視覺藝術中心，哈佛大學（1960-63） 陰影之塔，昌地迦（1960-65, 1987）
1961	成為5月5日出版的＜時代雜誌＞封面人物。獲頒美國建築師學會金質獎章與哥倫比亞大學榮譽博士學位。	
1962	參觀里約熱內盧，勘查法國大使館新建工程基地。	
1963	晉升為法國第二級榮譽勳位。獲頒義大利佛羅倫斯金質獎章。在佛羅倫斯與史塔斯堡舉辦展覽。	航海俱樂部，昌地迦（1963-1964） 人類之家展覽館，蘇黎世（1963-67）
1964	獲頒日內瓦大學榮譽學位。	博物館暨畫廊，昌地迦（1964-68） 藝術學校，昌地迦（1964-69） 運動場，巴格達（1964-1980）
1965	費米尼文化之家與運動場完工。市長克勞迪斯-裴提主持費米尼居住單元破土典禮。重新思索昌地迦「張開的手」廣場設計案。從事《東方之旅》的出版工作。8月27日上午11點20分左右在馬丁岬渡假游泳時心臟病復發過世。9月1日文化部長馬樂侯在巴黎羅浮宮方庭舉辦隆重的追悼會。	
1966	歐贊凡過世。	
1967	皮耶‧江耐瑞在日內瓦過世。	
1968	位於巴黎拉羅煦別墅與江耐瑞別墅的柯布基金會成立。	
1970		
1977	在義大利波隆納重新建造1925年在裝飾藝術展覽的新精神展覽館。	
1981		
1984	由布魯克斯（H. Allen Brooks）擔任總編輯整理出柯布基金會收藏的32000張有關建築與都市計畫的圖像資料，共計32冊。	
1985		張開手紀念碑完工，昌地迦
1987	柯布百年冥旦。在15個國家共計舉辦了多達69項各種形式的紀念展並有8場學術研討會分別在5個國家舉行。	陰影之塔完工，昌地迦

		《三種人類組織的都市計畫》 《第二組色彩》
昌地迦電子決策中心 集合住宅單元，杜荷（1960-61） 集合住宅單元，維拉古柏雷 （1960-61）	創作「小小祕密」（Petiites confidences）10幅黑白系列石板畫。 在巴黎拉德蒙畫廊（Galerie La Demeure）展出織毯作品。	《耐心研究的工作室》
奧賽車站基地旅館新建案，巴黎	在蘇黎世以及斯德哥爾摩舉行展覽	《奧賽，巴黎1961》
展覽館，斯德哥爾摩	在巴黎國立現代藝術館舉辦回顧展。 完成昌地迦國會大門的巨幅釉彩畫。	
教堂，費米尼 歐利維提電子計算中心，米蘭近郊 當代藝術中心，艾倫巴赫	在佛羅倫斯史多奇宮舉辦回顧展。	
史塔斯堡會議中心	在蘇黎世及拉秀德豐展覽	
濃岱二十世紀博物館 駐巴西的法國大使館 威尼斯醫院		《宏香教堂圖文專輯》
		《東方之旅》 《澄清》 第七冊《作品全集1957-65》
		《柯布圖集》 《作品全集，1910-1965》 《幼稚園告白》
		第八冊《作品全集，晚年作品》
		《柯布速寫簿》共4冊
		《柯布文獻》共32冊
	巴黎龐畢度中心舉辦「柯布一生傳奇」展覽。	

232

Le Corbusier

1992	柯布在1910-15年間進行城市研究所留下的手稿經由艾蒙黎整理出版。	
2005	以數位化方式匯集柯布基金會收藏超過3萬8千張的圖面資料,包括從1905到1965年所進行的195件設計案,出版16片DVD的《柯布圖集》(Le Corbusier Plans)。	
2006		聖-艾提安現代暨當代美術館完工,費米尼

《城市建設》

著作

（括號內代表有翻譯版本的國家）

Ch. E. Jeanneret. Etude sur le mouvement d'art décoratif en Allemagne. La Chaux-de Fonds : Haefeli et Cie , 1912.

Ozenfant et Jeanneret. Après le cubisme. Paris :Edition des commentaries, 1918.（義）

Le Corbusier- Saugnier. Vers une architecture. Paris :Crès, 1923 .（德、英、中、西、以、匈、義、葡、塞、土）

Le Corbusier. Urbanisme. Paris: Crès, 1924.（德、英、中、西、義、俄）

Ch. E. Jeanneret et A. Ozenfant. La peinture moderne. Paris : Crès, 1925.

Le Corbusier. L'art décoratif d'aujourd'hui. Paris : Crès, 1925.（英、義、葡）

Le Corbusier. Almanach d'architecture moderne. Paris : Crès, 1925.（日）

Le Corbusier. Architecture d'époque machiniste. Paris :Librairie Felix Alcan, 1926.（義）

Le Corbusier et Pierre Jeanneret. Requête adressée à la Société des Nations. Paris : Imprimerie Union, 1928.

Le Corbusier. Une Maison, un Palais. Paris : Crès, 1928.（義、日）

Le Corbusier. Précisions sur un état présent de l'architecture et de l'urbanisme. Paris Crès, 1930.（德、英、西、義、日）

Le Corbusier. Clavier de coulcur Salubra. Bâle : Salubra, 1931.

Le Corbusier et Pierre Jeanneret. Requête à Monsieur le Président du Conseil de la Société des Nations. Paris : Imprimerie Union, 1931.

Le Corbusier. Croisade ou le crépuscule des academies. Paris : Crès, 1933.

Le Corbusier. La ville radieuse. Boulogne: Architecture d'Aujourd'hui, 1935.（英）

Le Corbusier. Aircraft. Londres : The Studio; New York : The Studio publications, 1935（法、義）

Le Corbusier. Quand les cathédrales étaient blanches. Paris : Plon, 1937.（英、西、義、日）

Le Corbusier. Les tendances de l'architecture rationaliste en rapport avec la peinture et la sculpture. Rome : Reale academia d'Italia, 1937.

Le Corbusier et Pierre Jeanneret. L'ilôt insalubre n.96. Paris : Imprimerie Tournon, 1938.

Le Corbusier. Des canons, des munitions ? Merci, des logis SVP. Collection de l'équipement de la civilisation machiniste.1938.

Le Corbusier. Le Lyrisme des Temps Nouveaux et l'Urbanisme. Colmar: Editions du Point, 1939.

Le Corbusier. Destin de Paris. Paris,Clermont Ferrand: F.Sorlot, 1941.

Le Corbusier. Sur les quatre routes. Paris : Gallimard, 1941.（英、西、日）

Le Corbusier. Les constructions murondins. Paris:Edition Chiron, 1941.

Le Corbusier et François de Pierrefeu. La maison des homes. Paris : Plon, 1942.（英、丹、西、義、日、瑞）

Le Corbusier. La charte d'Athènes. Paris : Plon, 1943.（德、英、中、西、義、波、葡、塞、土）

Le Corbusier. Entretien avec les étudiants des écoles d'architecture. Paris : Denoël, 1943.（德、英、西、義）

Le Corbusier. Les trois établissements humains. Paris :Denoël, 1944.（德、西、義、日、葡）

Le Corbusier. Propos d'urbanisme. Paris : Bourrellier, 1945.（德、英、西、義）

Le Corbusier. Manière de penser l'urbanisme. Boulogne : Architecture d'Aujourd'hui,1946.（德、英、西、匈、義、日、葡、塞、瑞）

Le Corbusier. U.N. headquarters. New York : Reinhold Publishing Corporation, 1947.（西）

Le Corbusier. New world of space. New York : Reynal et Hitchcock ; Boston : The Institute of Contemporary Art, 1948.

Le Corbusier. Grille C.I.A.M. d'urbanisme : mise en application de la Charte d'Athènes. Boulogne : Architecture d'Aujourd'hui, 1948.

Le Corbusier. Le modulor. Boulogne : Architecture d'Aujourd'hui, 1950.（德、英、保、西、義、日）

Le Corbusier. Poésie sur Alger. Le Corbusier. Paris : Falaize, 1950.

Le Corbusier. L'unité d'habitation de Marseille. Souillac, Mulhouse : Le point（no38）,1950.（英、義、日）

Le Corbusier. Une petite maison. Zurich : Girsberger, 1954

Le Corbusier. Le Modulor II（la parole est aux usagers）. Boulogne : Architecture d'Aujourd'hui, 1955.（德、英、西、義、日）

Le Corbusier. Architecture du bonheur, l'urbanisme est une clef. Paris : Presses de l'Ile de France, 1955.

Le Corbusier. Poème de l'angle droit. Paris : Tériade, 1955 .

Le Corbusier. Les plans de Paris : 1956-1922. Paris : Editions de Minuit, 1956.

Le Corbusier. Von der Poesie des Bauens. Zurich : Im Verlag der Arche, 1957.

Le Corbusier. Ronchamp. Zurich : Gisberger, 1957.（德、英、義）

Le Corbusier. Second clavier de couleurs. Bâle : Salubra, 1959.

Le Corbusier. L'atelier de la recherche patiente. Paris :Vincent Fréal, 1960.（德、英、義、俄）

Le Corbusier. Orsay Paris 1961. Paris : Forces Vives, 1961.

Le Corbusier. Le voyage d'Orient. Paris : Forces Vives,1966.（英、中、義、日、俄）

Le Corbusier. Mise au point. Paris : Forces Vives, 1966.

Le Corbusier. Les maternelles vous parlent. Paris : Gonthier, 1968.（德、英）

■柯布作品全集（一套8冊）

Le Corbusier Œuvre Complète 1910-1969. ed. W. Boesiger. Les Editions d'Architecture Zurich. 1970.（I, 1910-1929; II, 1929-1934; III, 1934-1938; IV, !938-1946; V, 1946-1952; VI, 1952-1957; VII, 1957-1965; VIII, 1965-1969）

■柯布圖面文獻（一套32冊）

Le Corbusier Archive. H. Allen Brooks, general Editor – New York: Garland Publishing Inc. Paris: Fondation Le Corbusier. 1982.

■柯布圖集數位文獻（一套16片DVD）

Le Corbusier Plans. Paris:CodexImages International: Fondation Le Corbusier. 2005.

■柯布速寫簿（一套4冊）

Le Corbusier Sketchbooks. ed. A. Wogensky & F. de Franclieu. Cambridge, Mass./ New York, 1981.（I, 1914-48; II, 1950-54; III, 1954-57; IV, 1957-64）

■柯布書信選集

Le Corbusier Choix de letters. ed. Jean Jenger. Basel: Birkhäuser. 2002.

謝誌

本書是 2002 年配合台北市立美術館舉辦「Le Corbusier 精選作品展」所出版的柯布專書，再經過修訂並重新編輯而成。2015 年正值柯布逝世五十週年，許多的相關紀念活動在各地展開，包括：巴黎龐畢度中心從 4 月 29 日至 8 月 3 日展出的「柯布：人的尺度」(Le Corbusier: Mesures de l'homme)、香港市政廳從 5 月 5 日至 29 日展出了「柯布：現代建築巨人」(Le Corbusier – Modern Architect Giant)、日本早田大學會津八一記念博物館從 6 月 6 日至 8 月 2 日展出了「攝影家柯布，五十週年紀念展」(Le Corbusier as a Photographer, A 50-Year Memorial Exhibition)、義大利米蘭理工學院從 6 月 30 日至 9 月 11 日展出了「柯布、米蘭與建築辯論，1934-1960」(Le Corbusier, Milano e il dibattito architettonico 1934-1960)、巴拿馬城市知識廣場從 8 月 20 日至 9 月 8 日展出了「遇見柯布」(Conoce a Le Corbusier)，以及印度昌地迦、瑞士蘇黎士……等地也都舉辦了紀念展覽。其中在巴黎龐畢度中心為期三個月的「柯布：人的尺度」展覽，吸引了超過 26 萬人參觀，刷新了 2014 年 10 月 8 日至 2015 年 1 月 26 日展出「法蘭克‧蓋瑞」(Frank Gehry) 創下的 20 萬 4 千參觀人次的紀錄，成為巴黎龐畢度中心至今舉辦過的所有與建築相關展覽最熱門的一次。由此可見，柯布的魅力與影響力即便在廿一世紀也絲毫未減。

筆者除了在 7 月初有幸在巴黎參觀展覽之外，8 月也與「台中建築經營協會」一起參觀了柯布在法國所完成的四件最知名的作品：薩瓦別墅、馬賽公寓、宏香教堂與拉圖瑞特修道院。雖是舊地重遊，內心的觸動依然澎湃。相較於世界各地熱衷地舉辦紀念活動，台灣建築界則相對漠視。感謝原書的責任編輯徐藍萍小姐的支持，使得本書可以在「商周」重新出版，正好可以藉此向大師致敬。

施植明

2015 年 9 月 6 日，於台灣科技大學建築思維研究室

圖片來源

（未註明者為作者所拍攝）

©FLC

4[FLC L4(16) 45]; 7-9 [Dessin FLC 1966, 1750, 1775]; 10 [FLC Montre]; 11 [FLC B3-3 283]; 17 [FLC 3783]; 18 [Dessin FLC 5837]; 25 [FLC L4(1)7]; 32 [Dessin FLC 2384]; 33, 34 [FLC L4(16)44, L4(14)80]; 41, 42 [Plan FLC 19209, 19131]; 46 [FLC L3(16)72]; 49 [FLC L3(7)1]; 50 [Plan FLC 19121]; 51, 52 [FLC L4(16)38, FLC L4(1)5]; 53-55 [Peinture FLC 134, 305, 306]; 59[FLC L' Esprit Nouveau no.1]; 60 [Peinture FLC 212]; 61 [FLC L4(14)41]; 62-65 [Plan FLC 31006, 29712, 19083, 19069]; 66[FLC L2(14)46]; 67 [Plan FLC 29723]; 68, 69 [FLC L2(14)6, L3(20)9]; 70 [Plan FLC 20711]; 73, 74 [FLC L4(16)65, L3(7)54]; 76 [FLC L2(13)5]; 86 [FLC L1(3)2]; 95, 96 [FLC L2(13)16, L2(13)33]; 97 [Peinture FLC 209]; 98 [Plan FLC 19354]; 104 [FLC L1(6)14]; 106 [Plan FLC 19354]; 107 [FLC L1(10)25]; 108 [Plan FLC 10454]; 109 [FLC L1(10)68]; 111 [FLC L1(10)75]; 112 [Plan FLC 19423]; 113, 114 [FLC L3(17)34, L3(17)125]; 120 [Plan FLC 23230]; 121 [FLC L4(7)3]; 123, 124 [FLC L4(4)176, L3(19)15]; 127 [Plan FLC 24909]; 128, 129 [FLC L3(20)82, L3(19)44]; 130 [Peinture FLC 234]; 132, 133 [FLC L3(18)4, L3(18)45]; 134 [Plan FLC 13351]; 141-143 [FLC L5(2)20, Carte d' identité, L4(16)12]; 144-148 [Plan FLC 30296, 8982, 8980, 13973, 13974]; 149, 150 [FLC L1(1)20, L1(1)62]; 151 [Plan FLC 14345]; 152-157 [FLC L1(1)104, L4(4)147, B3-3 226, L3(20)10, B3-3 227, L1(4)3]; 159, 160 [Plan FLC 18238, 18252]; 161 [FLC L3(20)61]; 162 [Plan FLC 28619]; 163, 164 [FLC L2(14)32, L3(15)30]; 165 [Plan FLC 24146]; 166-168 [FLC L2(19)16, L2(19)22, L2(2)3]; 169 [Plan FLC 9249]; 171 [FLC L1(6)146]; 172, 173 [Plan FLC 19368, 19366]; 174 [FLC L2(13)79]; 175 [Plan FLC 633]; 176-178 [FLC L2(13)102, B3-3 96, B3-3 259]; 181, 182 [FLC L4(7)22, B3-3 243]; 188, 189 [FLC L4(14)74, L1(5)83]; 192[Plan FLC 12111]; 198, 199 [FLC L4(14)10, L1(14)5]; 203-205 [FLC L1(12)31, 126×46×28.5 cm, L4(5)5]; 207-209 [FLC L1(15)57, L1(11)1, L1(1)7]; 211 [FLC L4(2)64]; 215 [FLC L3(2)58]; 216 [Plan FLC 7125]; 220-222 [FLC L3(2)1, L3(2)31, L3(2)263]; 229, 230 [FLC L2(3)30, L2(3)32]; 239 [FLC L3(9)29]; 240[Plan FLC 6675]; 244, 245 [FLC L4(3)2, L3(13)84]; 259-261 [FLC L3(10)147, L3(10)150, L3(11)170]; 264 [FLC L4(7)30]; 269 [FLC L4(14)9]; 279, 280 [FLC L1(3)47, L3(15)75]; 283 [FLC L3(20)27]; 291-294 [FLC L4(6)9, L4(6)3, L4(6)21, L4(14)47]; 297[FLC]; 300, 301 [FLC L4(13)11, L3(15)62]; 304, 305 [FLC B3-3 200, L1(3)109]; 306 [Dessin FLC 2346], 309-311 [FLC L4(13)20, L4(10)32, L3(5)5]; 313, 314 [FLC L4(10)17, Tombe LC]; 封面折口 [FLC L4(1)112].

89, 183, 200, 246, 274, 312 鄭仁杰繪製

105 作者徒手描繪

316 Roland Behmann. Villard de Honnecourt. Paris: Picard. 1993.

317 Julien Guadet. Elément et Théorie de l' Architecture. Paris : Librairie de la constuction moderne.

318 Ozenfant et Jeanneret. Après le cubisme. Paris :Edition des commentaries, 1918.

319 Peter Gossel & Gabriele Leuthauser. Architecture in the 20th Century. Koln:Taschen. 1991.

320 Elizabeth Cumming & Wendy Kaplan. The Arts and Crafts Movement. London: The Monacelli Press. 2000.

321 Mardges Bacon. Le Corbusier in America. The MIT Press. 2001.

322 Le Corbusier. Poésie sur Alger. Le Corbusier. Paris : Falaize, 1950.

323 Le Corbusier. Le modulor. Boulogne : Architecture d' Aujourd' hui, 1950.

324 Le Corbusier. Le Modulor II. Boulogne : Architecture d' Aujourd' hui, 1955.

325-327 Le Corbusier. Poème de l' angle droit. Paris : Tériade, 1955.

國家圖書館出版品預行編目資料

柯布Le Corbusier：建築界的畢卡索,二十世紀最重要的
　建築大師,又譯作柯比意 / 施植明著. -- 初版. -- 臺北
市：商周出版：家庭傳媒城邦分公司發行, 2015.09
　　面；　公分

ISBN 978-986-272-882-6(平裝)

1.柯布(Le Corbusier, 1887-1965)
2.建築師 3.傳記 4.法國

920.9942　　　　　　　　　　　104017869

柯布Le Corbusier

建築界的畢卡索，二十世紀最重要的建築大師，又譯作柯比意

作　　　者／施植明
企 劃 選 書／徐藍萍
責 任 編 輯／徐藍萍

版　　　權／翁靜如、吳亭儀
行 銷 業 務／林秀津、何學文
副 總 編 輯／徐藍萍
總 經 理／彭之琬
發 行 人／何飛鵬
法 律 顧 問／台英國際商務法律事務所 羅明通律師
出　　　版／商周出版
　　　　　　台北市104民生東路二段141號9樓
　　　　　　電話：(02) 25007008　傳眞：(02)25007759
　　　　　　E-mail：bwp.service@cite.com.tw
　　　　　　Blog：http://bwp25007008.pixnet.net/blog
發　　　行／英屬蓋曼群島商家庭傳媒股份有限公司 城邦分公司
　　　　　　台北市中山區民生東路二段141號二樓
　　　　　　書虫客服服務專線：02-25007718；25007719
　　　　　　服務時間：週一至週五上午09:30-12:00；下午13:30-17:00
　　　　　　24小時傳眞專線：02-25001990；25001991
　　　　　　劃撥帳號：19863813；戶名：書虫股份有限公司
　　　　　　讀者服務信箱：service@readingclub.com.tw
　　　　　　城邦讀書花園：www.cite.com.tw
香港發行所／城邦（香港）出版集團有限公司
　　　　　　香港灣仔駱克道193號東超商業中心一樓；E-mail：hkcite@biznetvigator.com
　　　　　　電話：(852) 25086231　傳眞：(852) 25789337
馬新發行所／城邦（馬新）出版集團 Cite (M) Sdn. Bhd.
　　　　　　41,Jalan Radin Anum, Bandar Baru Sri Petaling, 57000 Kuala Lumpur, Malaysia.
　　　　　　Tel: (603) 90578822 Fax: (603) 90576622 Email: cite@cite.com.my

封 面 設 計／張燕儀
排　　　版／極翔企業有限公司
印　　　刷／卡樂彩色製版印刷有限公司
總 經 銷／聯合發行股份有限公司　新北市231新店區寶橋路235巷6弄6號2樓
　　　　　　電話：(02) 2917-8022　傳眞：（02）2911-0053

■2015年9月24日初版　　　　　　　　　　　　　　　Printed in Taiwan
■2019年7月23日初版 3刷
定價500元

城邦讀書花園
www.cite.com.tw